KO SI-CHI

KO SI-CHI

Contents

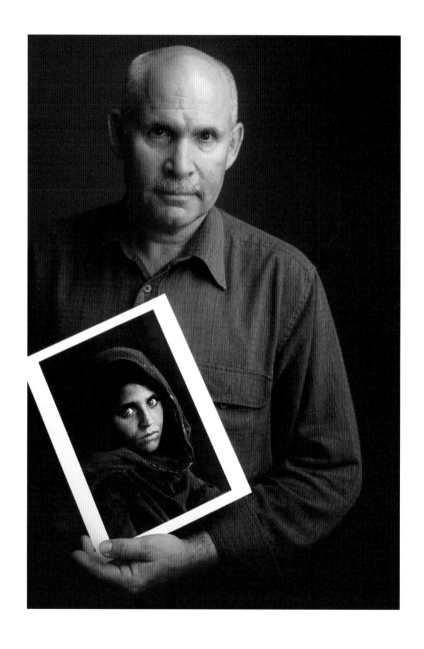

二十世紀最具指標性攝影家

柯錫杰可以說是二十世紀,崛起於台灣而放眼世界,最具指標性的攝影家之一。

透過他令人驚歎的彩色影像,讓我們能夠了解並欣賞東亞一帶,尤其是華文地區孕育出的現代攝影。

柯錫杰於1960年代後期移居紐約,從事時裝攝影,紐約的活潑文化衍生出瑰麗多彩的時尚藝術圈深深吸引著他。

之後柯錫杰開始探索他個人的視覺觀點,七○年代末他曾到世界各地旅行,以相機作為形塑自我的媒介。

他在這次的旅行期間所拍攝的作品,對於倡導現代攝影的功能上扮演了關鍵性的角色,有助於引導華人從藝術的角度觀賞攝影。

他的攝影作品繼續影響著世界各地新一代的攝影者,並且為跟隨他腳步的年輕人訂立了藝術攝影的標準

Ko Si-Chi is perhaps one of the single most iconic photographic voices to emerge from Taiwan in the 20th century.

His remarkable color images helped to usher in the appreciation of modernist photography in east asia in general, and China in particular.

Moving to New York in the late 1960's, he worked as a fashion photographer, drawn by the uniquely colorful artistic community of that city's vibrant culture.

Ko then set out to explore his own personal vision. He traveled the world, embracing the camera as his vehicle of self-discovery.

His works produced during this nomadic period have been celebrated for their pivotal role in the championing of modernist photography, helping to usher in the appreciation of the media as fine art in China.

His work continues to influence a new generation of photographers emerging around the world, and has set the bar for artistic photography for those following in his footsteps.

國際知名攝影大師
Steve McCurry

柯錫杰的「印象」

在我的工作室裡有個大燈箱，上面擺著滿滿的底片，雜亂無序，我時常一個人坐在那兒整理篩選。我的代表作「月世界」系列也在其中，沿著「月世界」看下去，我發現一張讓我勾起早年青春往事的回憶；那就是１９６４年帶著台灣第一位裸體模特兒林絲緞，在高雄「月世界」拍的黑白裸體作品。

當時的我怎麼想也想不到，這些底片會隨我飄洋過海到美國，多年後又被我帶回台灣。找到這張底片時，我面對著其他成千上萬張未發表過的影像發呆，心中感到惋惜與遺憾，尤其是在１９７９年浪遊歐洲及北非時所拍的影像。

我今年已邁入８３歲，對當年那段行旅往事，腦海中多半是輪廓模糊的「印象」，當然我還記得很清楚拍攝「等待維納斯」的過程，可是在那之前或之後所拍的好多照片我就無法一一述說了。所幸近年拜科技進步所賜，我這些未曾發表過的底片得以透過掃描與電腦幫助我拼湊出當年浪遊的全貌，讓看到這本書的讀者，可以和我一起再度漫遊，在我的攝影生涯中，原本已經泛黃卻是非常重要的回憶。

１９６７年我赴美發展，在經歷一段不安定的生活後，我在具有風潮指標的紐約定下，成為一名時尚攝影家。穿梭在忙碌的大蘋果街道與競爭激烈的攝影棚之間，拍著當時世界最美的女孩們和最繁華的都市景象。當時的我與紐約甚至全球都充滿著欣欣向榮的氣氛；繽紛耀眼的生活既眩目又誘人，也觸發我不斷按下快門的慾望。「風尚」、「美洲風情」、「蘇珊的假期」都是在這時期拍攝的作品，現在當我透過電腦螢幕再度觀賞這些作品時，我確信我還是那個充滿朝氣的柯錫杰。

２０１１年我完成了一個全新，卻在腦海裡想了很久的創作計畫，名為「伊甸樂園」。大約是在幾年前，我買到一本澳洲的風景攝影集，焦黑的木林、沼澤、怪石、奇樹、這片粗礦荒野大地，讓我聯想出創世紀時的地球樣貌，我為此好幾天無法入眠。對我來說單拍這類的大自然風景，並無法太滿足我所渴望的創作效果。因此透過友人熱心協助，在當地找了一對情侶、一家人、一位年輕女士、還有一對母女，他（她）們對裸體拍攝毫無經驗，但卻應允為我的創作全力配合，讓我極為感動。這些「素人」跟以前在紐約拍的專業女模，在外表上有著極大的不同，可是兩者對我來說都是「美」。

因為人隨著年齡的增長，出現皺紋也好，贅肉也罷，全都是老天爺所賜，「自然發生」的現象，那也是歲月累積的另類美。「伊甸樂園」便是我腦海中的理想國，在這裡不分年齡、性別，人人皆平等自由，勇於追求與挑戰。

在澳洲進行拍攝時，有一天我們一行人到了一座巨大石頭山的山腳下，當時很想上去看看上面的景色，在幾位壯丁助手的上拉下推之下，終於攻頂成功。刹那間回想起年輕時的自己，頓時所有的激情、快樂、感傷的情緒湧上心頭，於是我朝著這片遼闊的大地大聲喊出：「I'm 82 years old」，好像全世界都聽到了！

這本《印象未曾見》對我而言就像是一本影像回憶錄，滿心期盼大家與我一起回望過去豐實的年代，同時也一起尋找並創造未來美好的時光。

最後，我要感謝大塊出版社，及所有投入這本書努力完成的人，讓我的人生在這個階段減少了遺憾，並慶幸那些埋藏許久的底片，能重見天日與讀者分享我的喜悅。

2012年 11月

柯錫杰

1 | BLACK

黑色的故事

偶然機會來到台中東勢的山上，這裡是「台灣水果」之鄉，遍布著高接梨、甜柿、柑橘或葡萄果園。

在不起眼的角落、也是人們最習以為常的風景中，我發現果農利用黑色護網或木板，細心地呵護大自然生命的萌芽滋長，一層又一層的塑膠網、一塊又一塊的板子，充滿拼接手作的痕跡。

我的攝影題材並不侷限於壯麗的風景、人體藝術、流行時尚等框架之中，透過心靈的觀景窗，他人眼裡再平凡不過的景物，卻是吸引我目光的焦點；對我來說，殘缺的、破舊的、廢棄的、紊亂的，都是物體的表象而已，只要隱含生命哲理、發乎自然的心情反映，不完美亦是一種美。

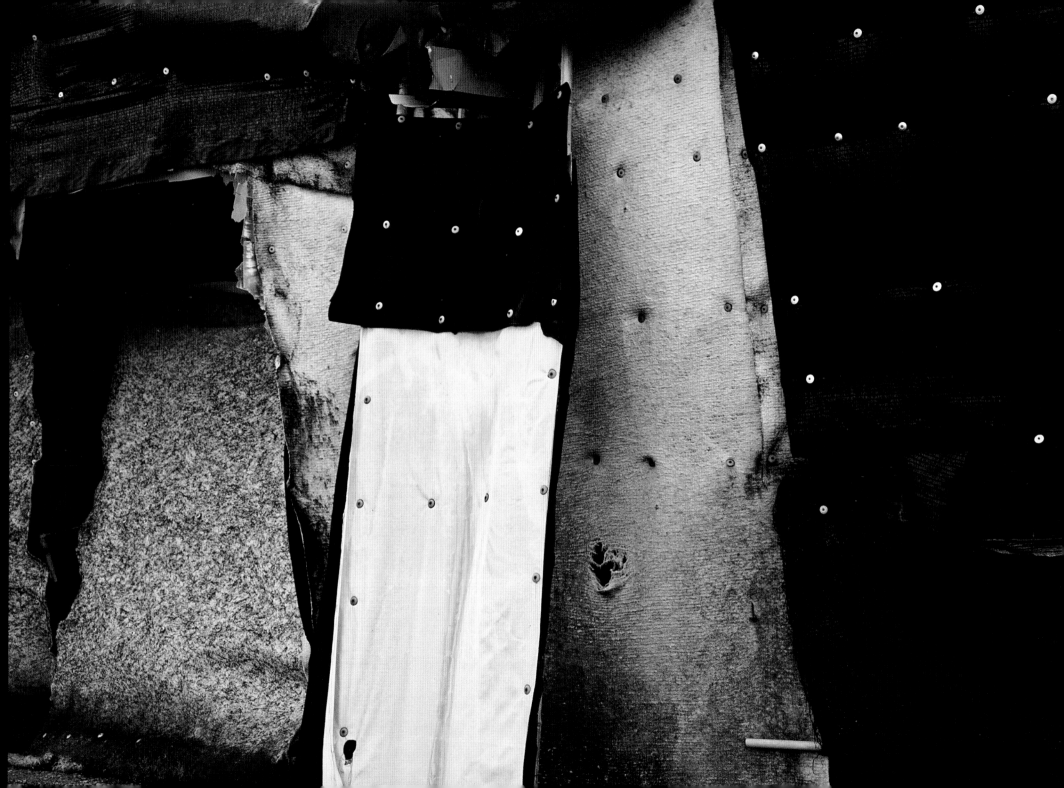

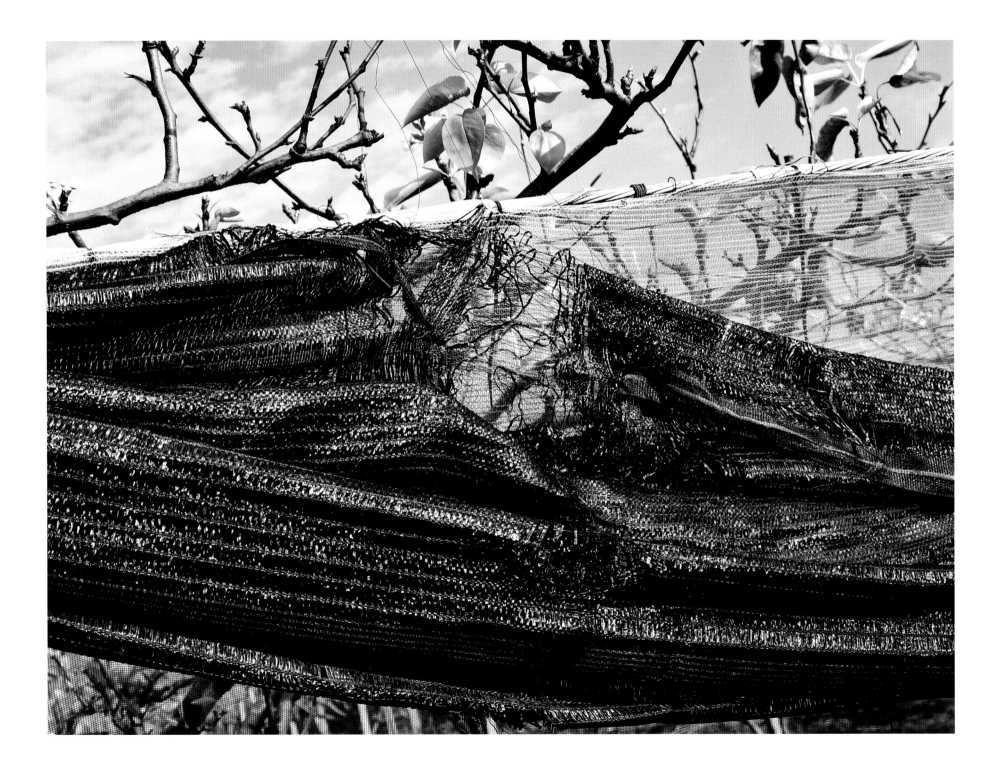

果園護網

不起眼的黑色護網

是果園的真實守護者

從黑色角落窺看內在

只見綠色生命正悄悄地蓬勃滋長

2003 台灣 / 台中

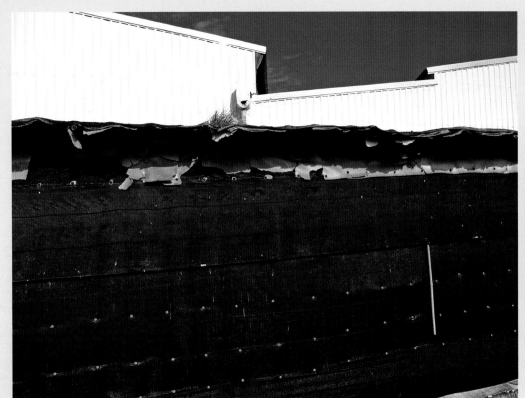
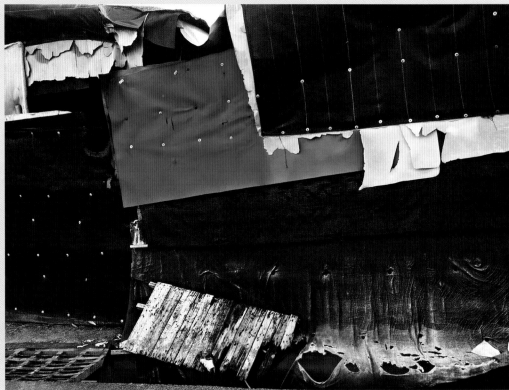

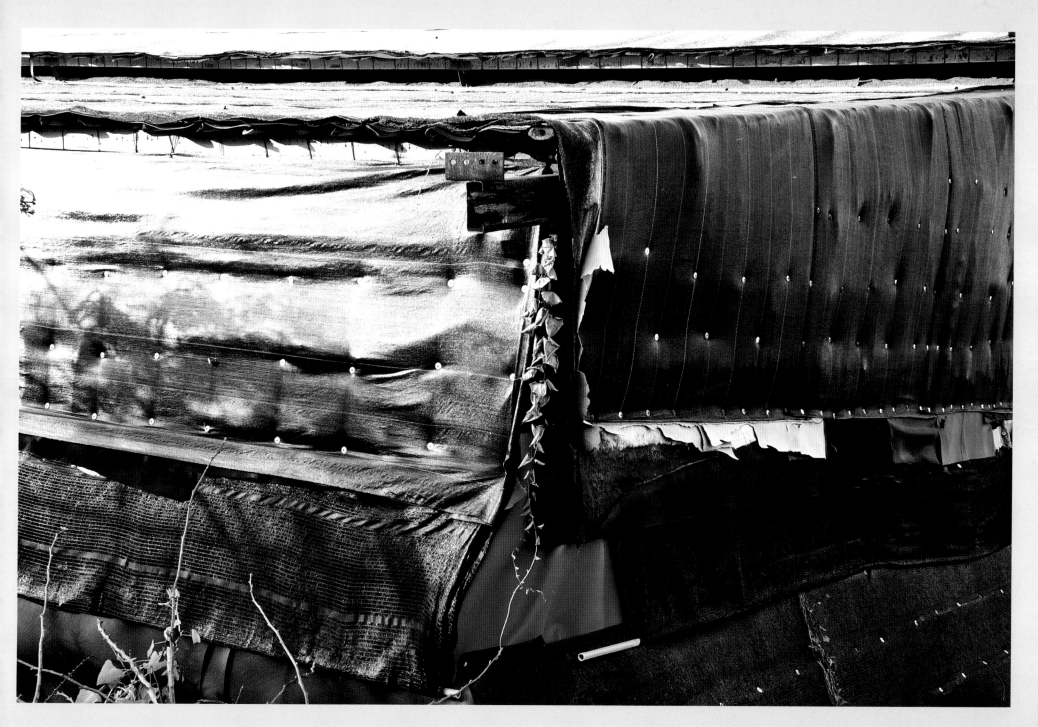

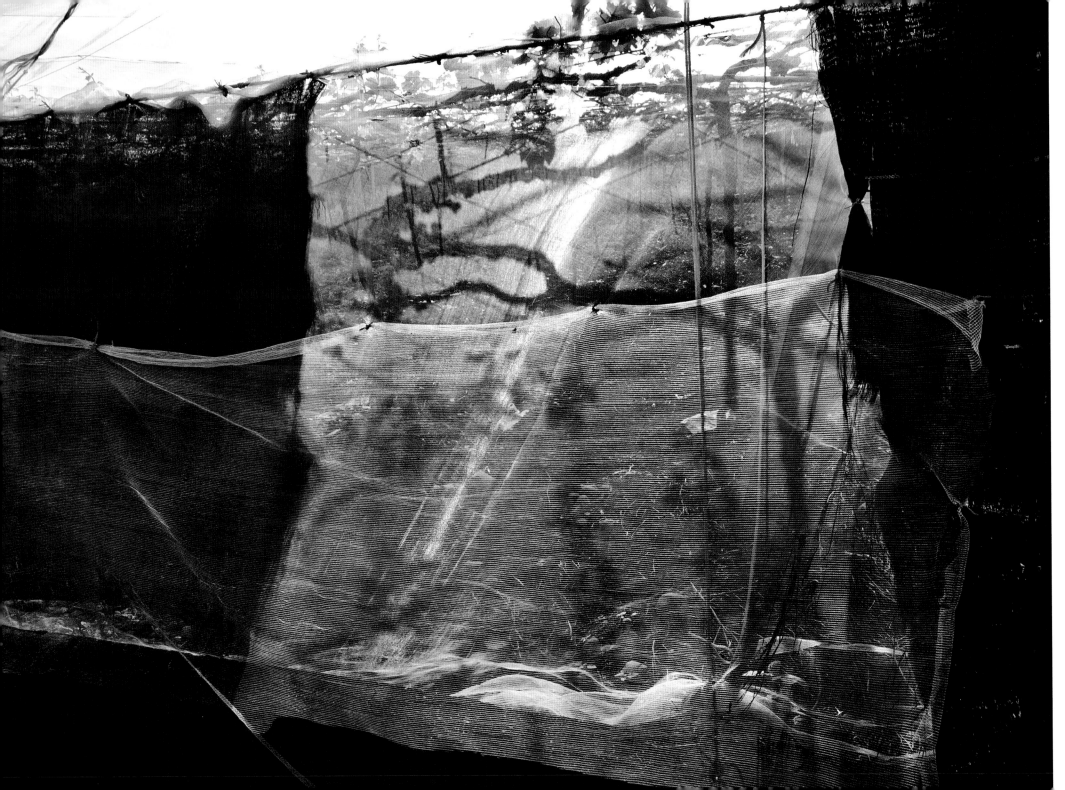

光影嬉戲

光線是頑皮的孩子

喜歡跟在太陽公公的後面

於交疊的護網上追逐嬉戲

2005 台灣

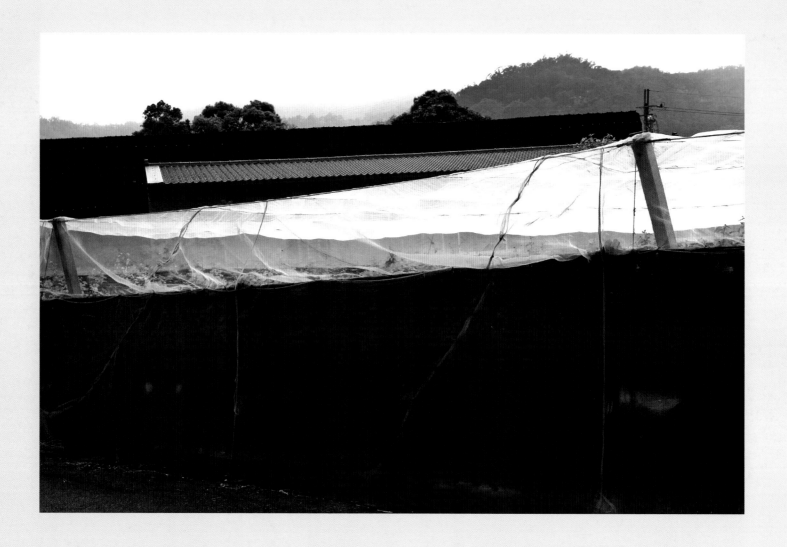

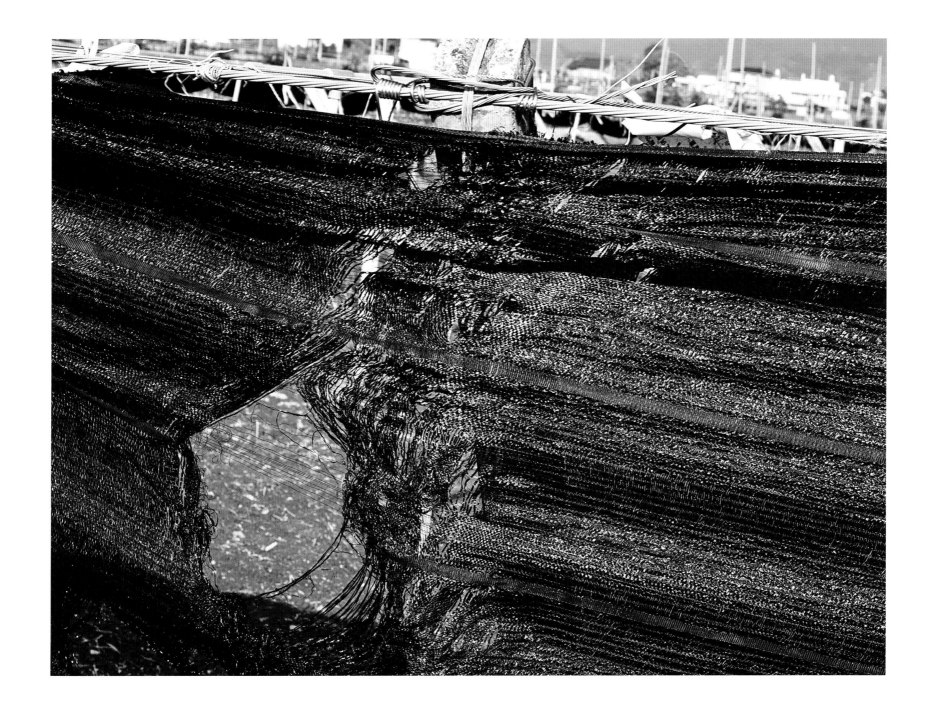

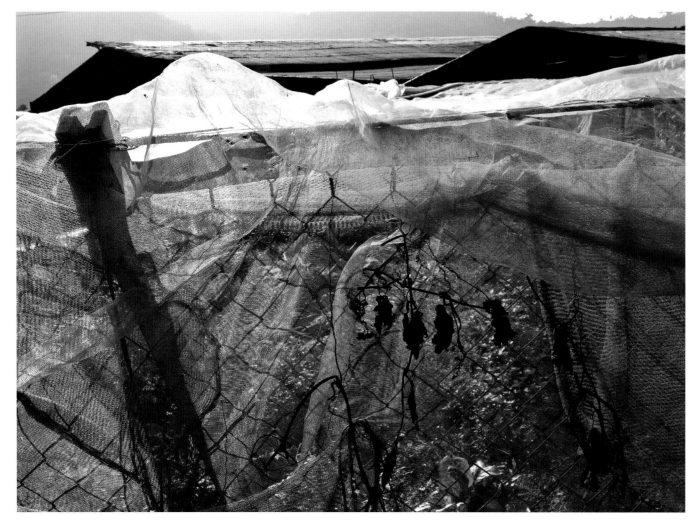

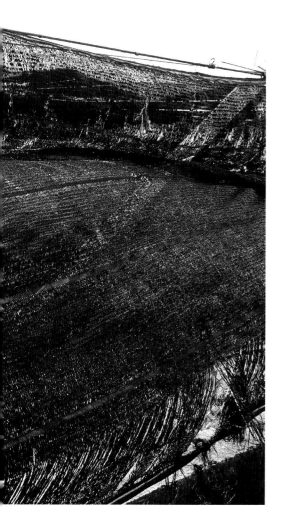
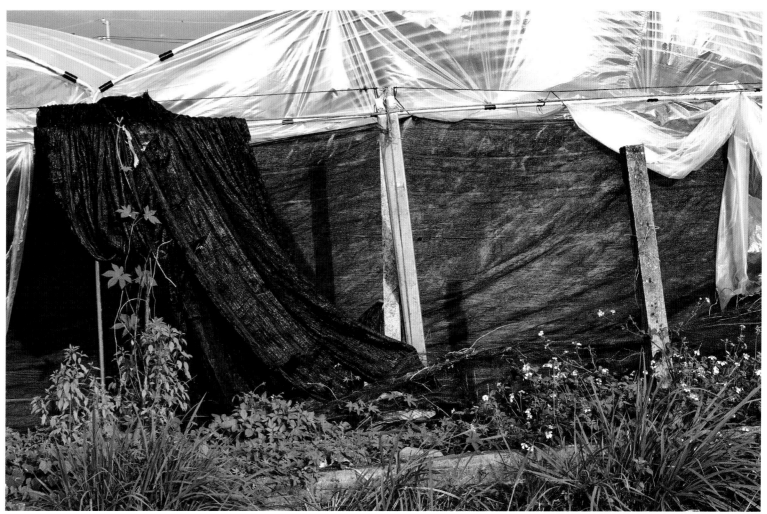

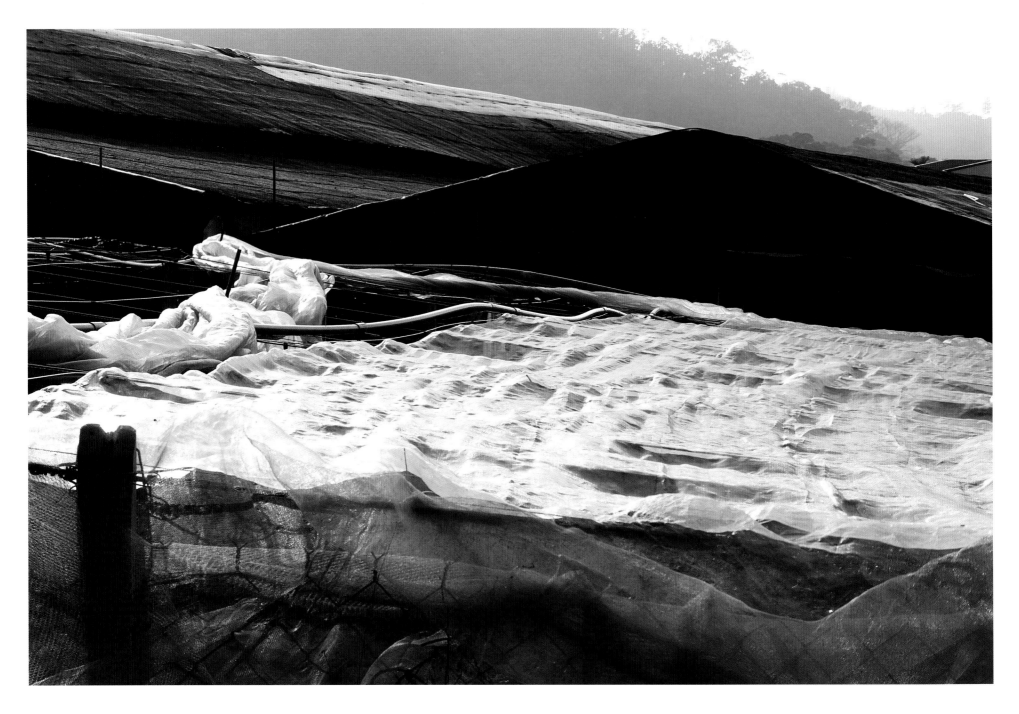

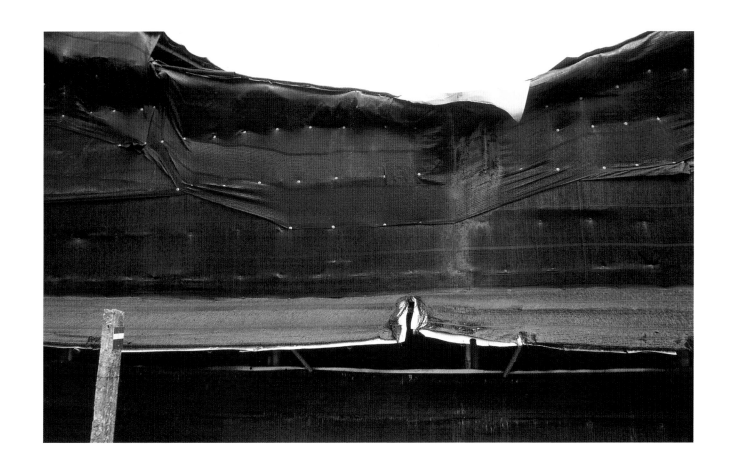

美洲風情

我的血液中流淌著蠢蠢欲動的冒險因子，60年代，放棄台灣商業廣告攝影師的高薪職位，奔向充滿未知的美國，然後從零開始，在紐約曼哈頓的克蘭特金工作室，擔任助理兼打雜工作。

我的美國夢於汲汲營營中渡過12個年頭，在這塊充滿多元文化與包容力的土地上，我不僅學到美國商業攝影的運作法則，亦吸取來自各方的自由思想和豐沛的藝術養分，令我此生受用無窮。

美國紐約是我靈魂契合的所在，從每個角落充斥的時尚流行、廣告媒體到蘇活區的前衛藝術、性解放，都曾經是我玩樂工作的主軸，儘管最後我選擇回歸自然，瀟灑地揮別浮華表相，然而美洲的大山大水、城市性格，已深刻嵌入我的記憶之中。

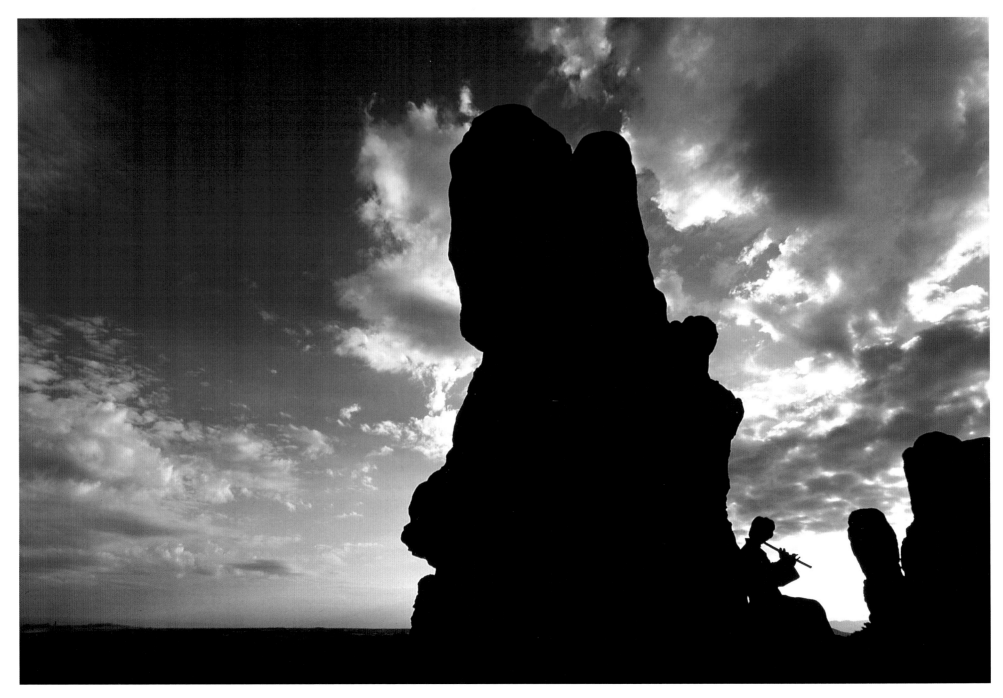

天籟

浮雲下的幽黑剪影

深沈一如遊子的心情

暮色蒼茫　大地靜默

只剩下天籟般的笛音

在無語的山岩之間

迴盪

1981 美國

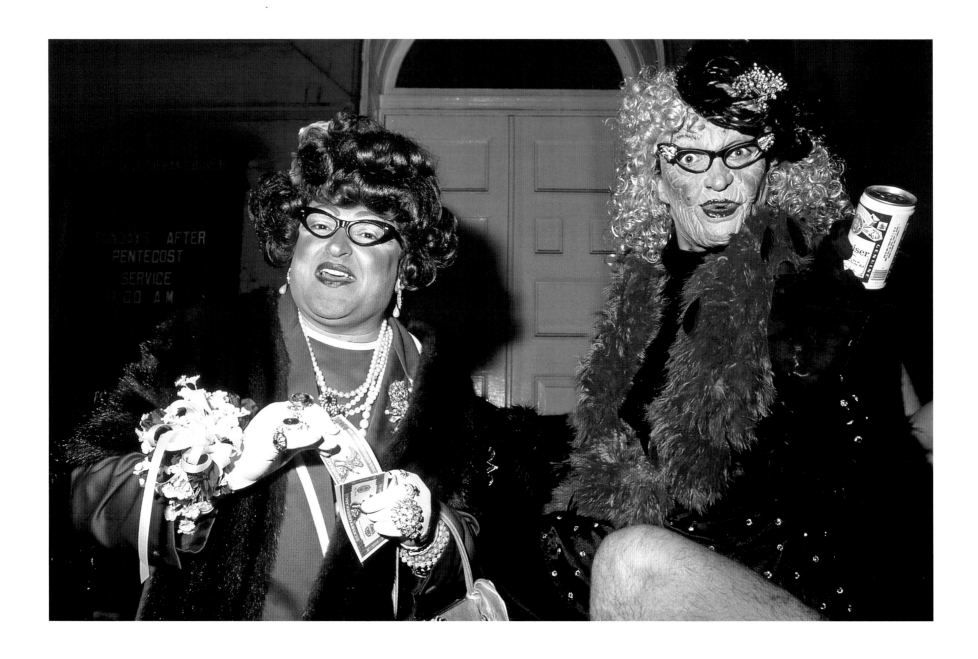

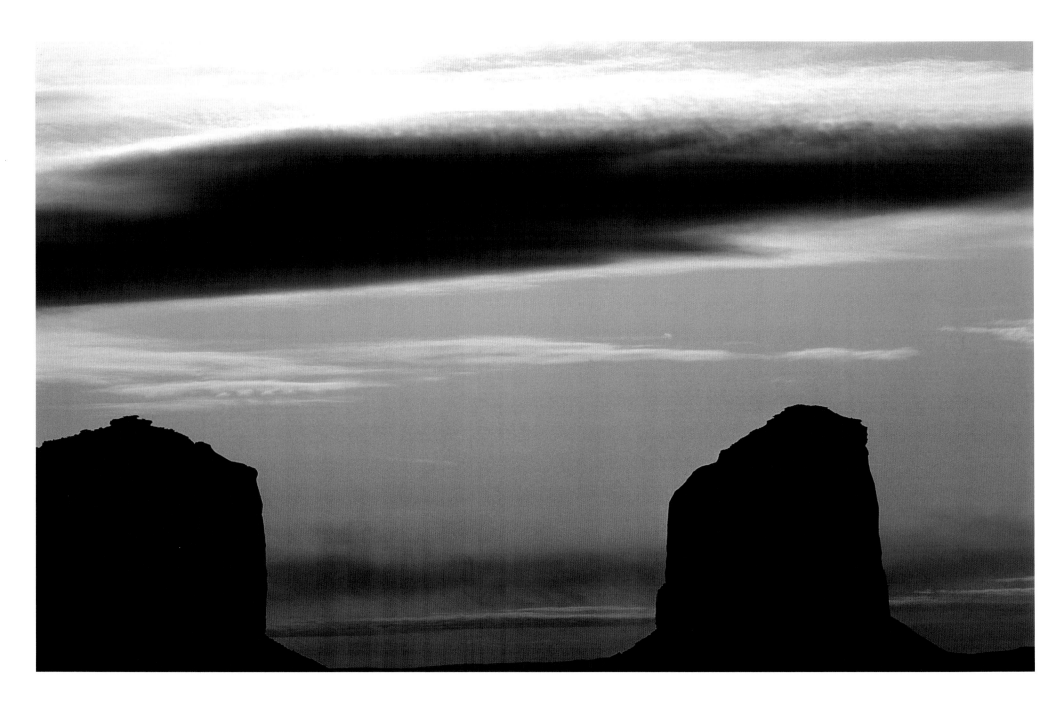

雲幕

暮色低垂

天空仍眷戀著一抹嫣紅

山巒相對　靜默無語

只是佇立風裡

傾聽　等待

等待躺在黑夜的懷抱

沉沉地睡去

1976 美國

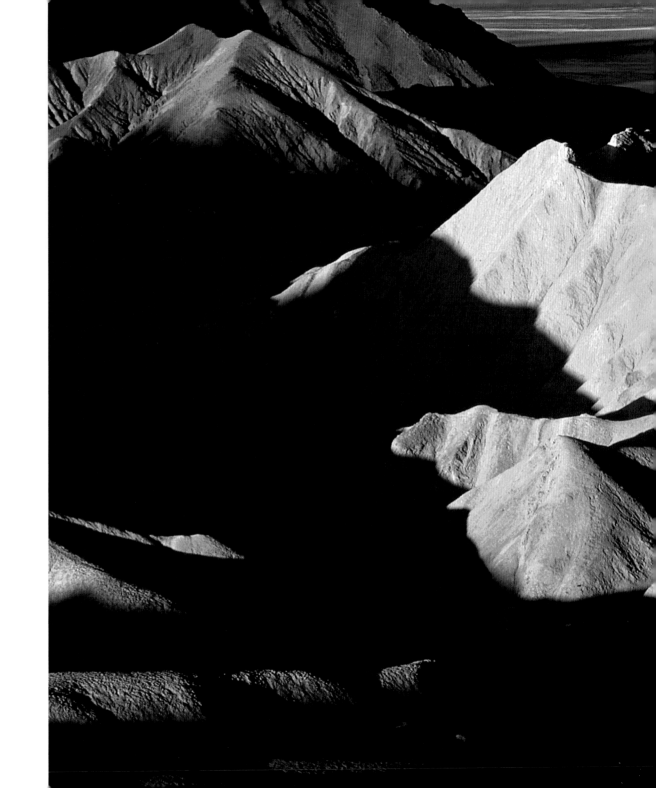

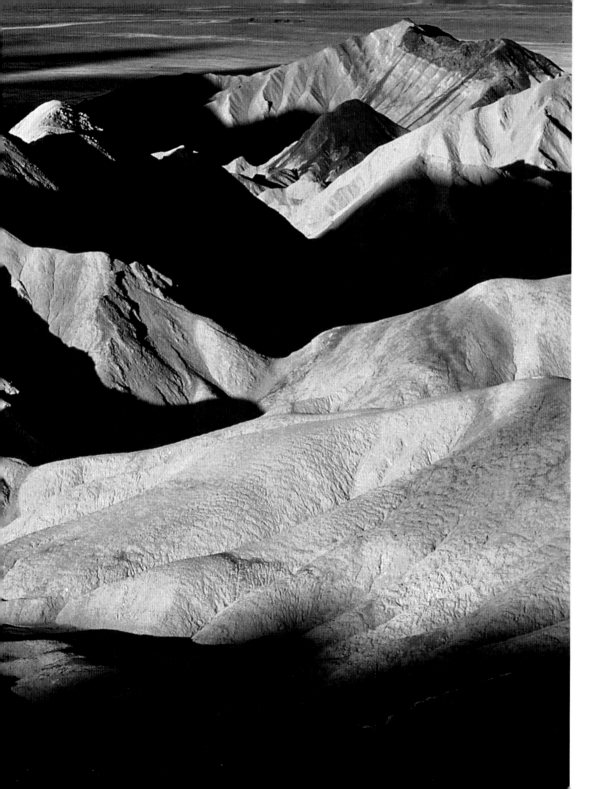

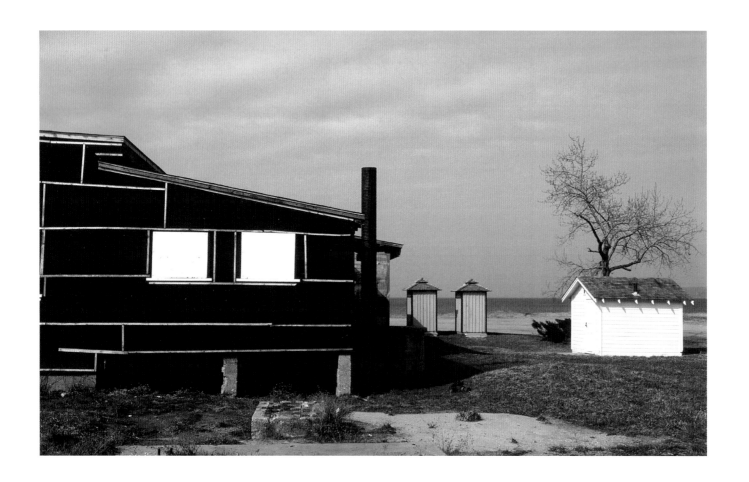

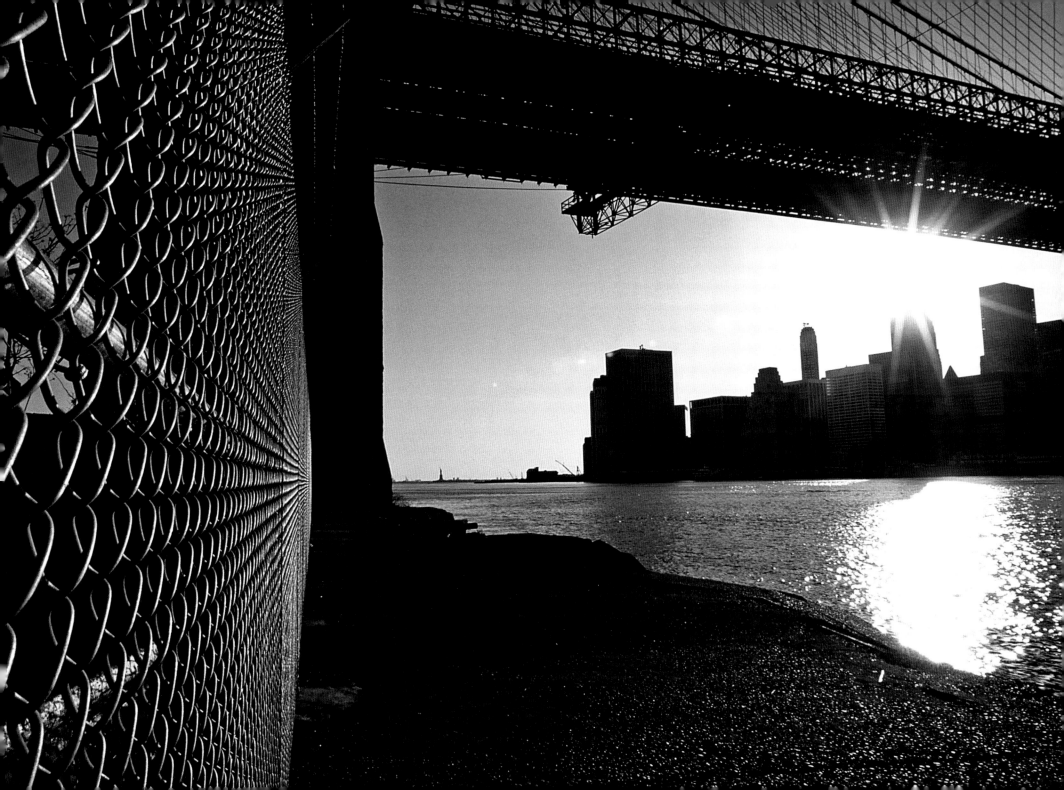

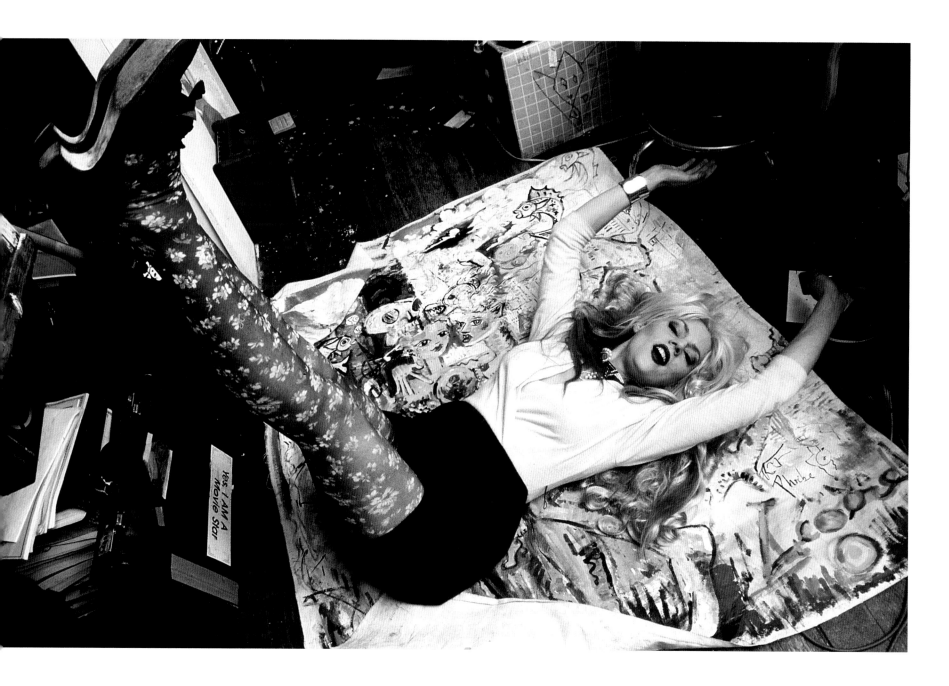

冬之紐約

寒冬的紐約是潑墨山水畫

沒有多少色彩

只有　淡淡的黑

淺淺的白

中央公園的溜冰人潮

像棉紙上自由流瀉的墨汁

濃　淡　勾　勒　飄　逸　飛　舞

共同渲染出另一幅迷幻畫境

1968 美國

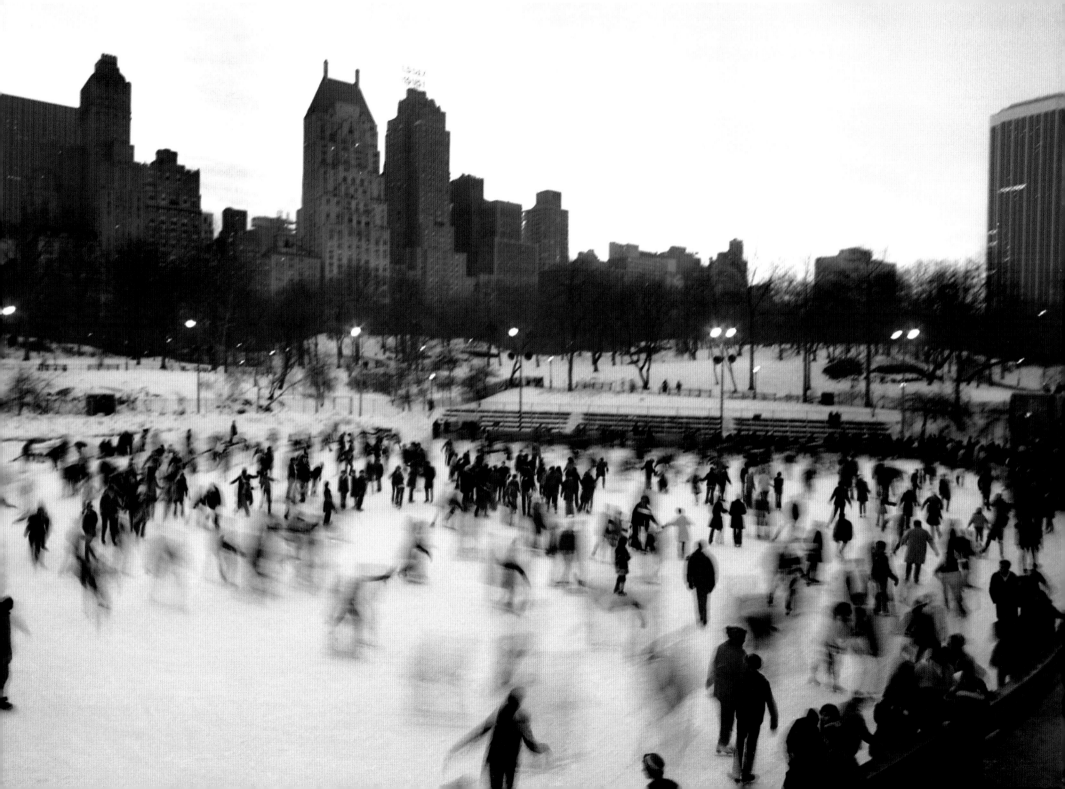

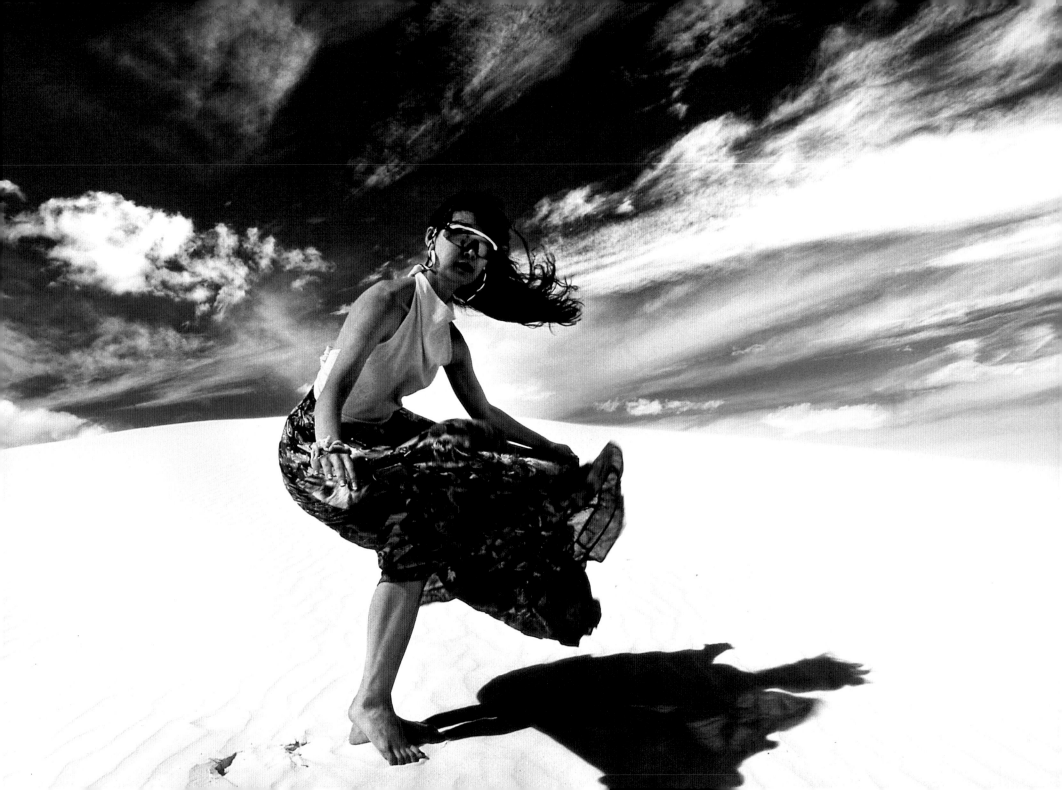

白沙舞韻

跳舞的雲

跳舞的風

翩然而起的舞姿氣韻

如同書法中的行草

在白沙舞台上　運筆自如

或柔美　或蒼勁

或狂野　或雅緻

舞的靈動　留白的藝術

百分之百的大自然情緒

即興揮灑　心象與肢體之舞

1992　美國

風尚

1967年，我前往紐約展開商業時尚攝影生涯，在這個百家爭鳴、競爭激烈、匯聚許多世界頂尖模特兒的大都會中，我一方面浸淫於異國文化的洗禮，融入西方生活圈並經營人際關係，一方面練就扎實的攝影技巧和敏銳觀察力。

我在紐約商業廣告界少數亞裔攝影家之中，雖然已經掙出一片天，然而純粹接受客戶委託的商業攝影，仍無法滿足我內心的創作慾望，因此無論時尚雜誌特約拍照或承接廣告商品的案子，我皆竭盡可能堅持自然不做作的美感，以及自由揮灑的創意空間，同時利用接案的閒暇時光，我亦四處尋訪不同領域的頂尖攝影家，藉以琢磨更厚實的技巧。

從事商業攝影，不能具體呈現我的創作理想與思維，但是那幾年，在紐約商業廣告界的歷練，我接觸過許多美女、一流藝術家、流行時尚，反倒啟發我追求簡單純粹的意念，對我日後的創作心路助益良多。

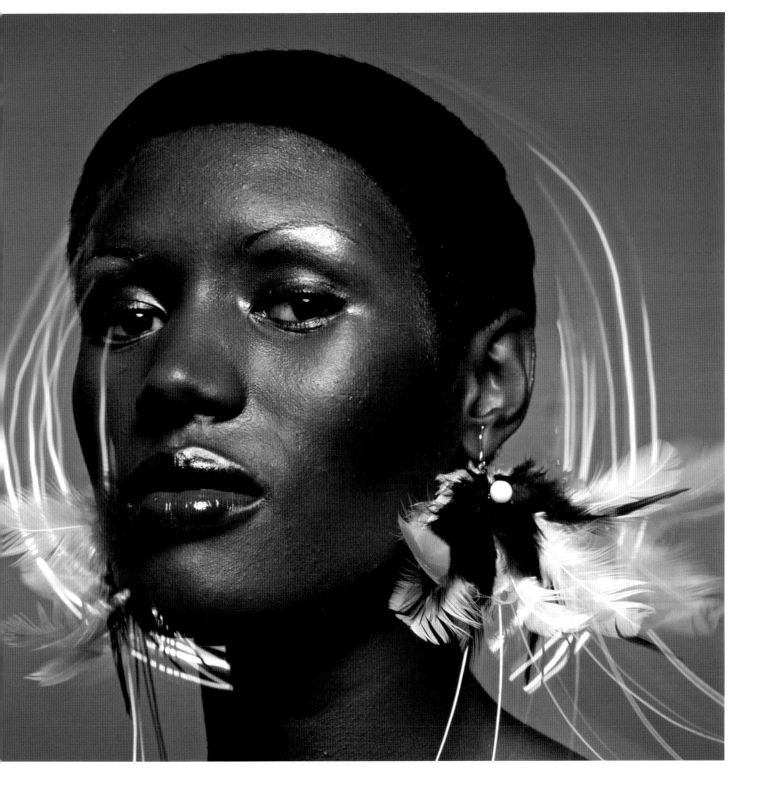

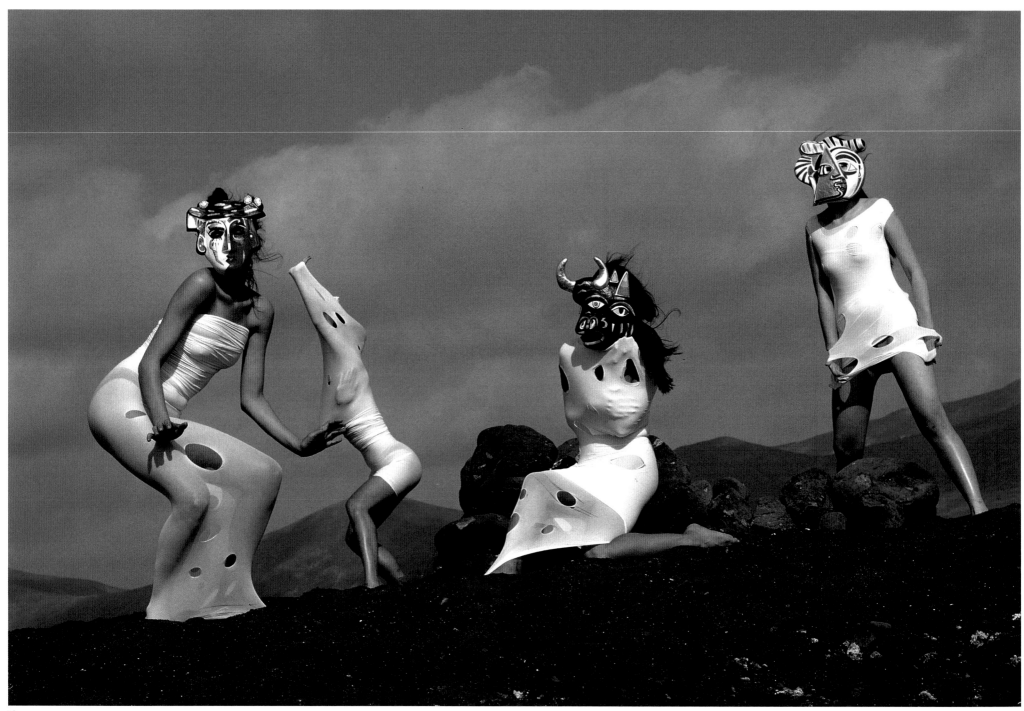

舞動畢卡索

向大師致敬

用我們自己的方式

形塑解放　大膽原始

不沈溺於色彩濃度

擷取非洲藝術的元素

立體的　扭動的

戴上這三度空間的面具

重新演繹著

亞維儂的姑娘們

1996 西班牙

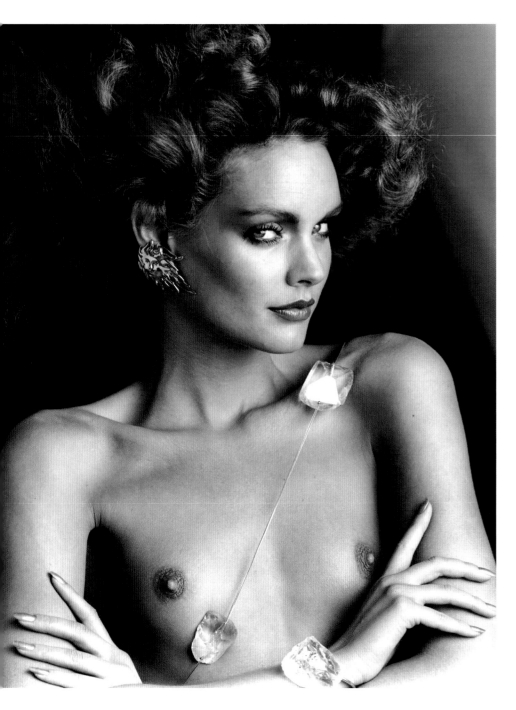

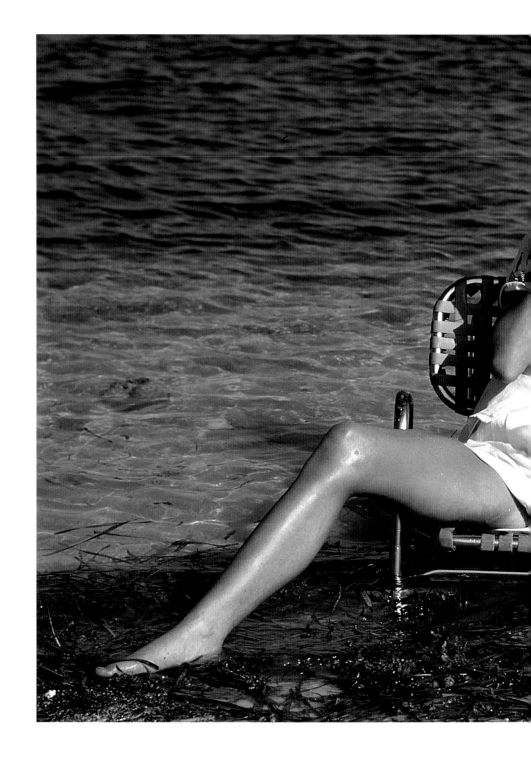

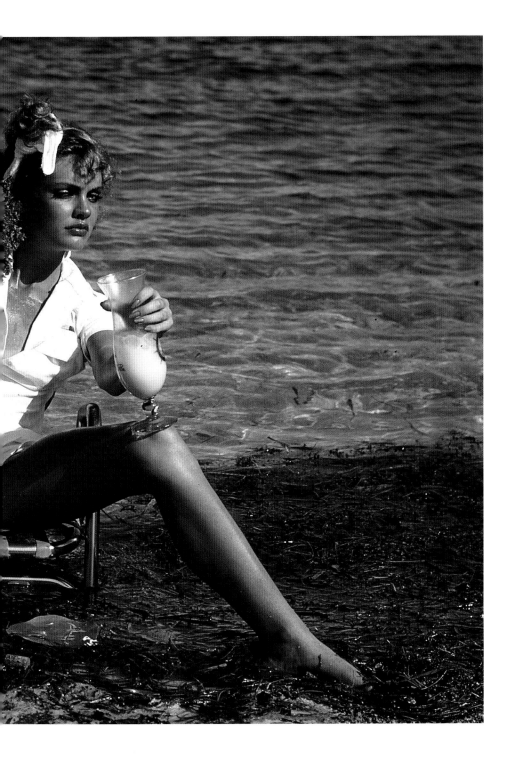
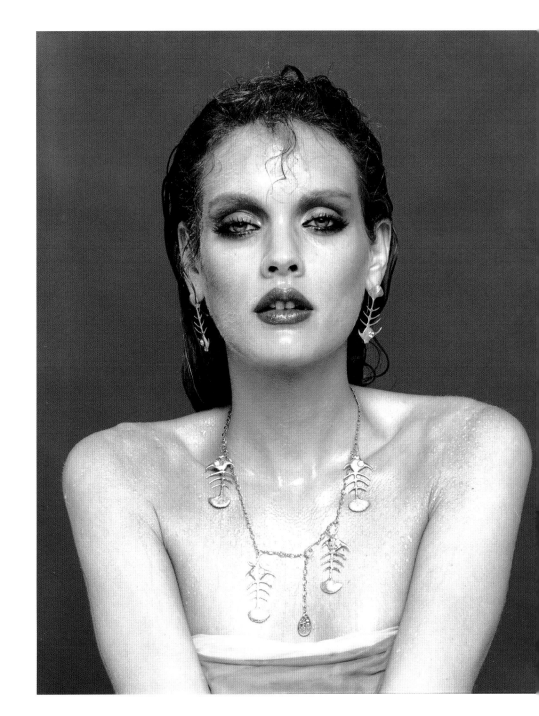

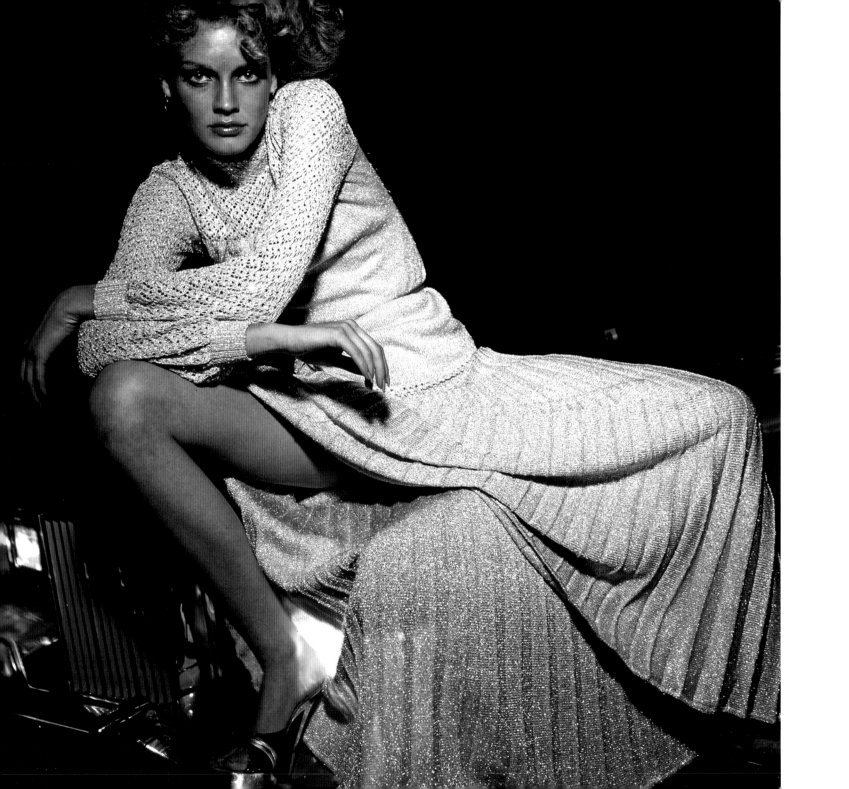

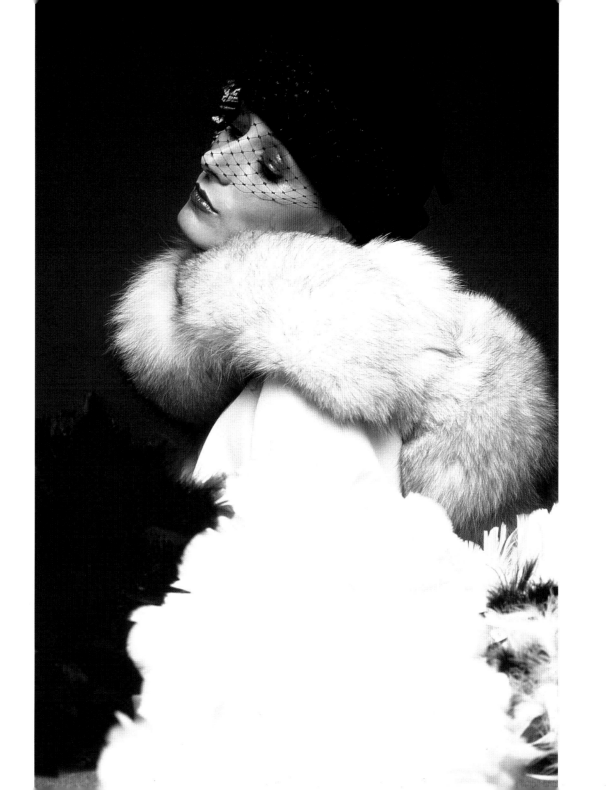

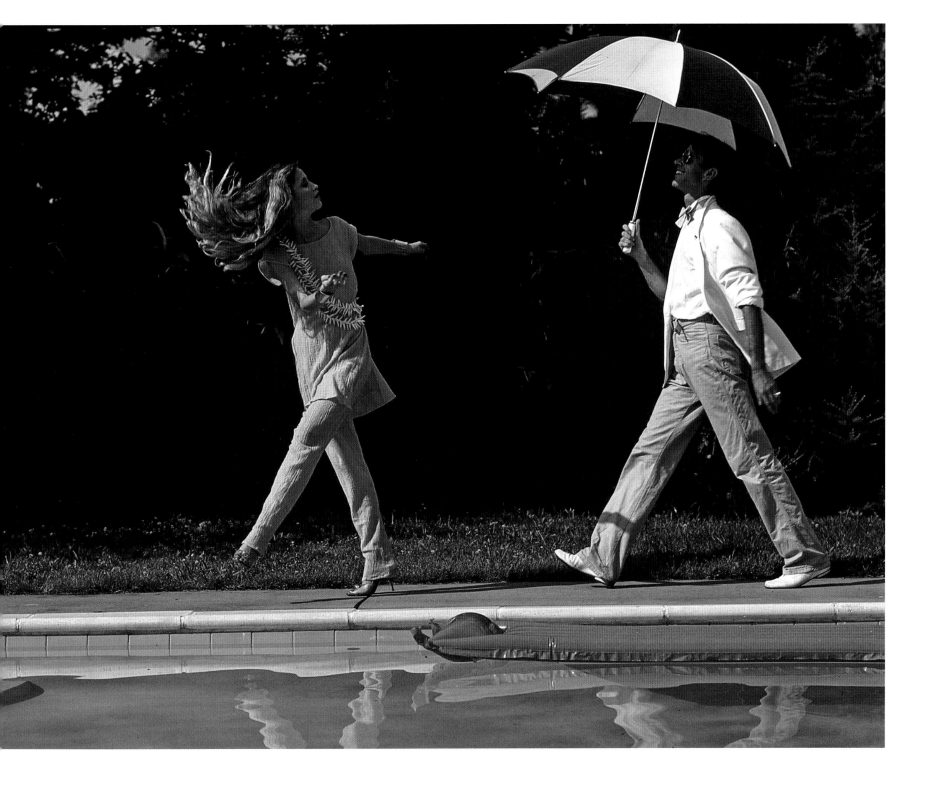

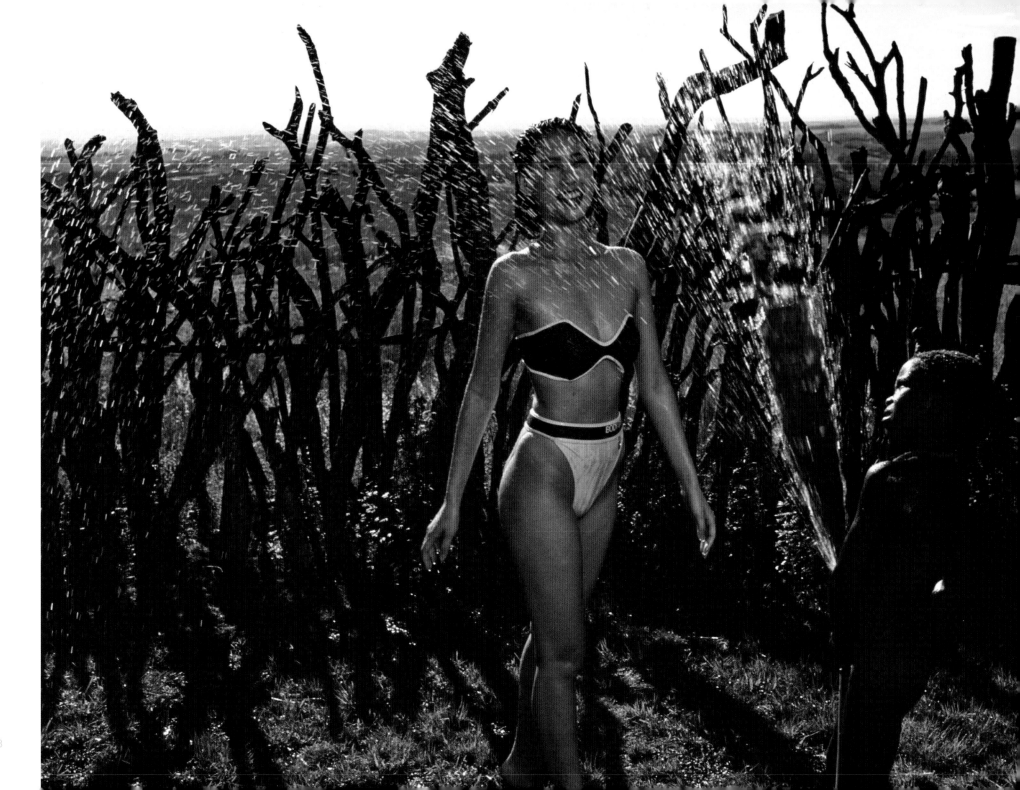

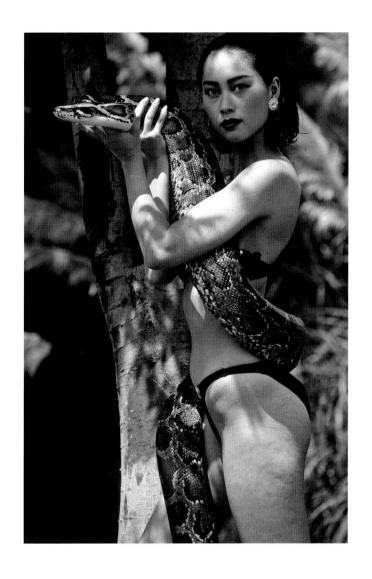

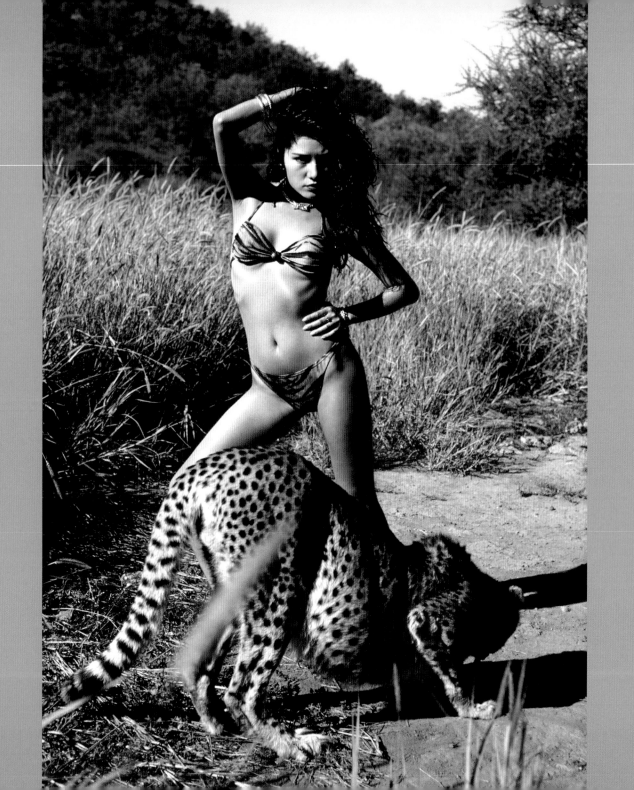

野性的呼喚

南非大地

若是沒有花豹呼應

美女只是美女而已

原始草原的意象

不可或缺的野生動物

在悄然相遇的瞬間

迸射出狂野魅力

終於　　終於

劃上完整句點

1990 南非

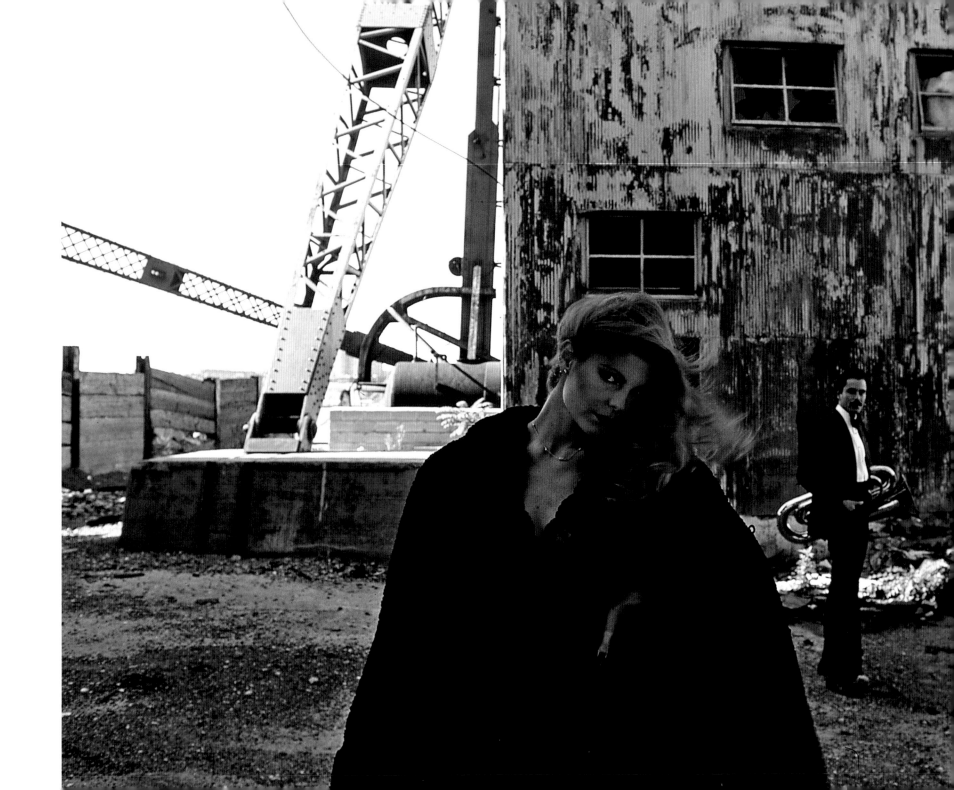

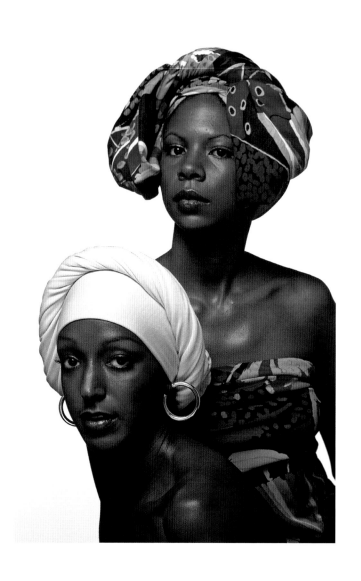

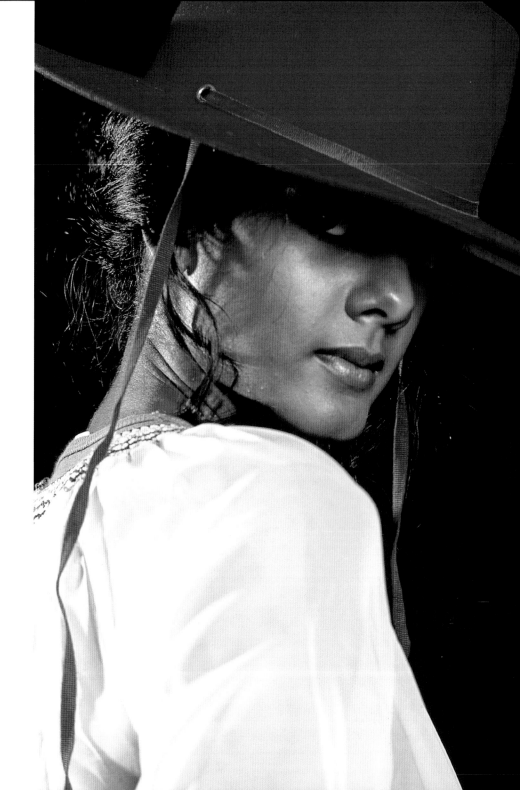

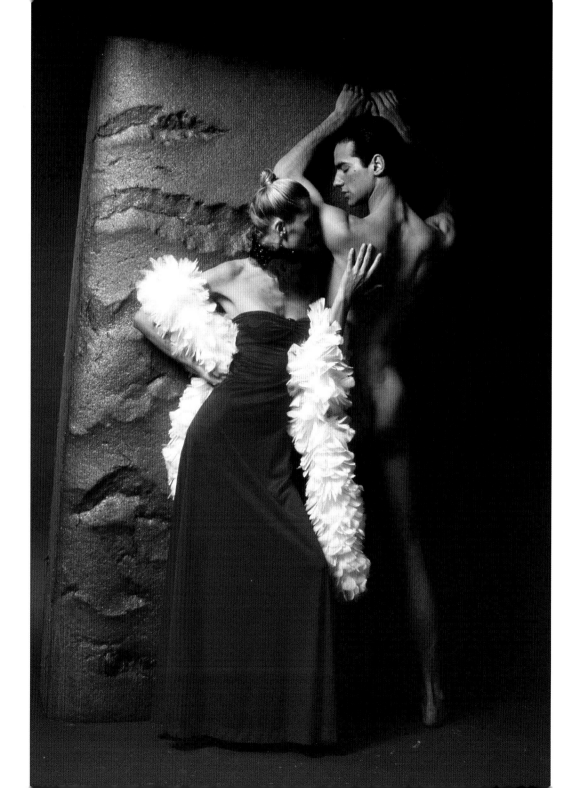

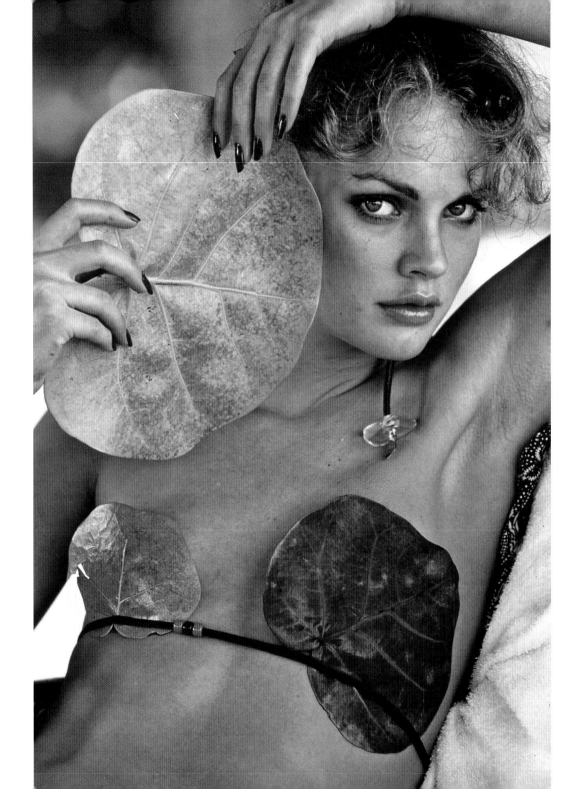

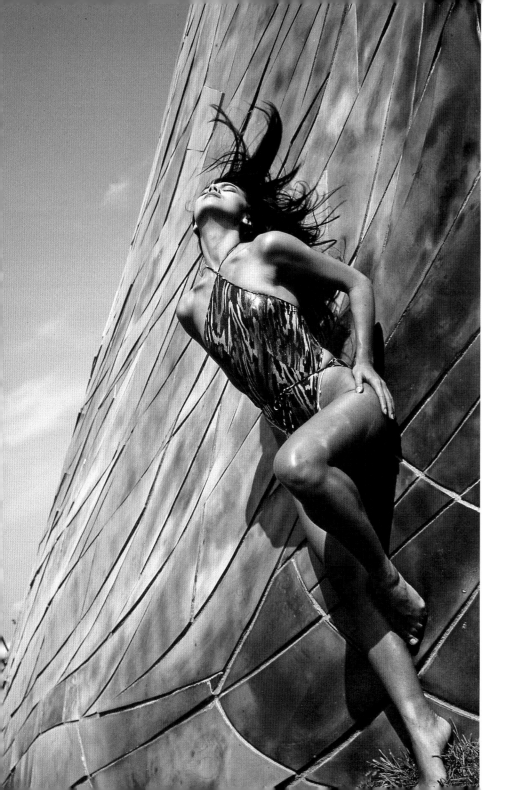

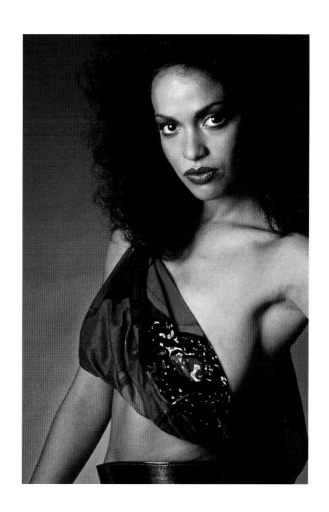

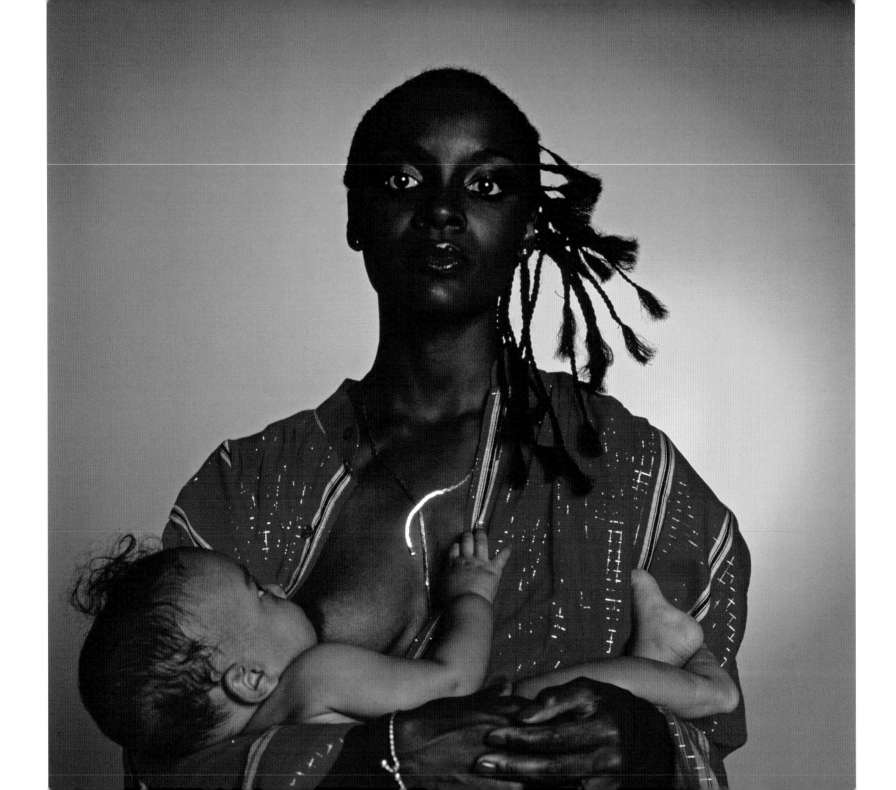

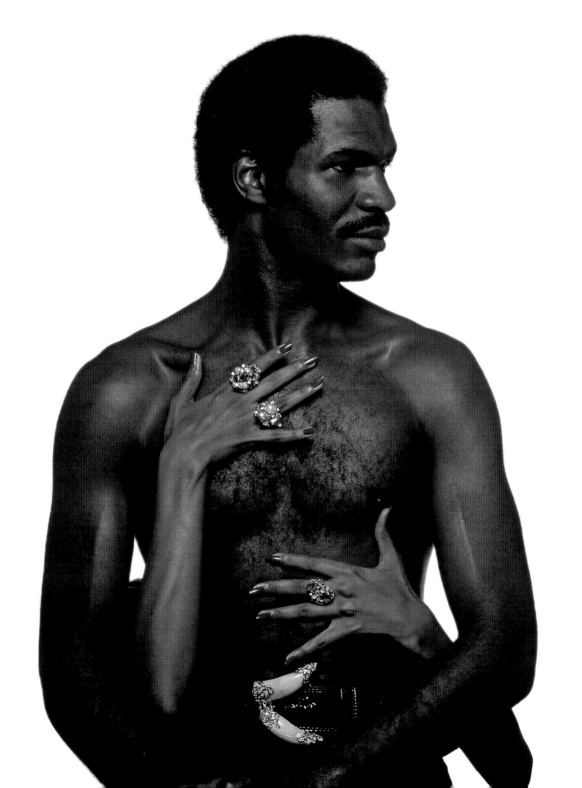

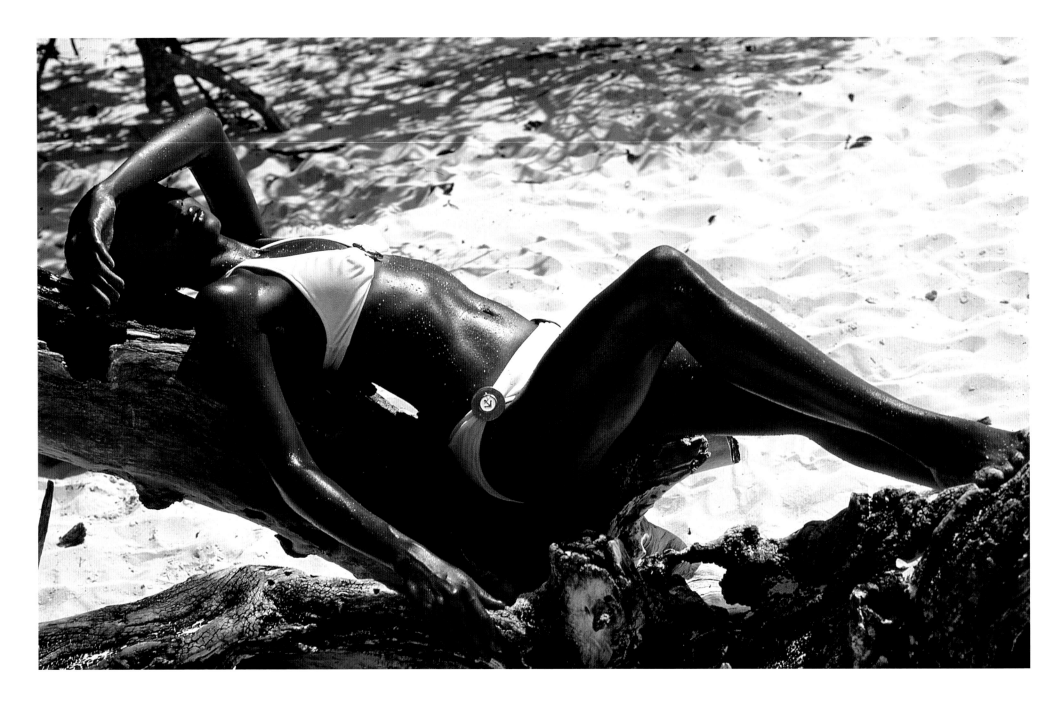

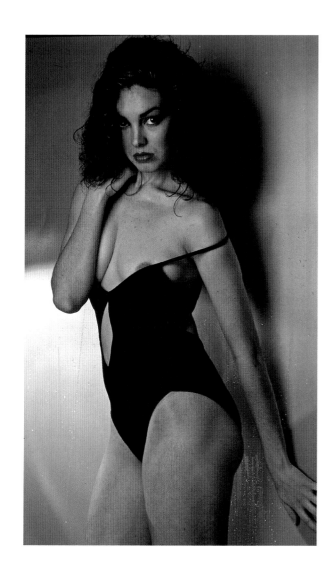
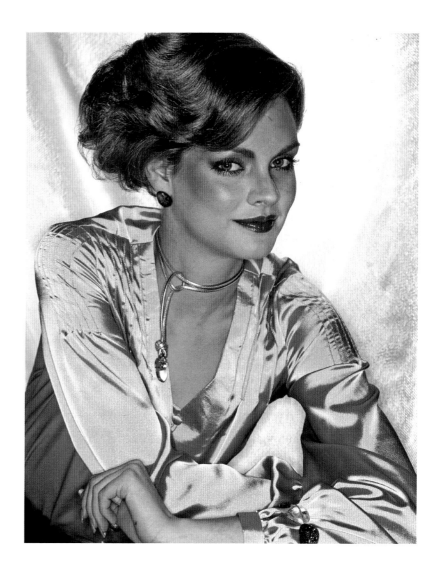

撒哈拉

單獨進入撒哈拉，是一連串冒險和驚奇的開始，在這裡，我與廣袤無垠的沙漠相遇，我為溫柔的沙丘曲線深深著迷，我奔馳、我沉澱，我嚐到了細細的沙礫滋味，也體驗了極熱極冷的大自然溫度。

撒哈拉沙漠行旅，雖然過程中歷經辛苦跋涉、疲乏困頓，然而檢視一張張影像，回首當時走過的路，至今猶覺餘韻無窮，生命的甘醇盡在心頭。

如果沒有撒哈拉沙漠，我的孤獨不會化作豐富人生的養分，如果少了這趟漂泊的旅程，我的心路不會走得如此深邃靜定。

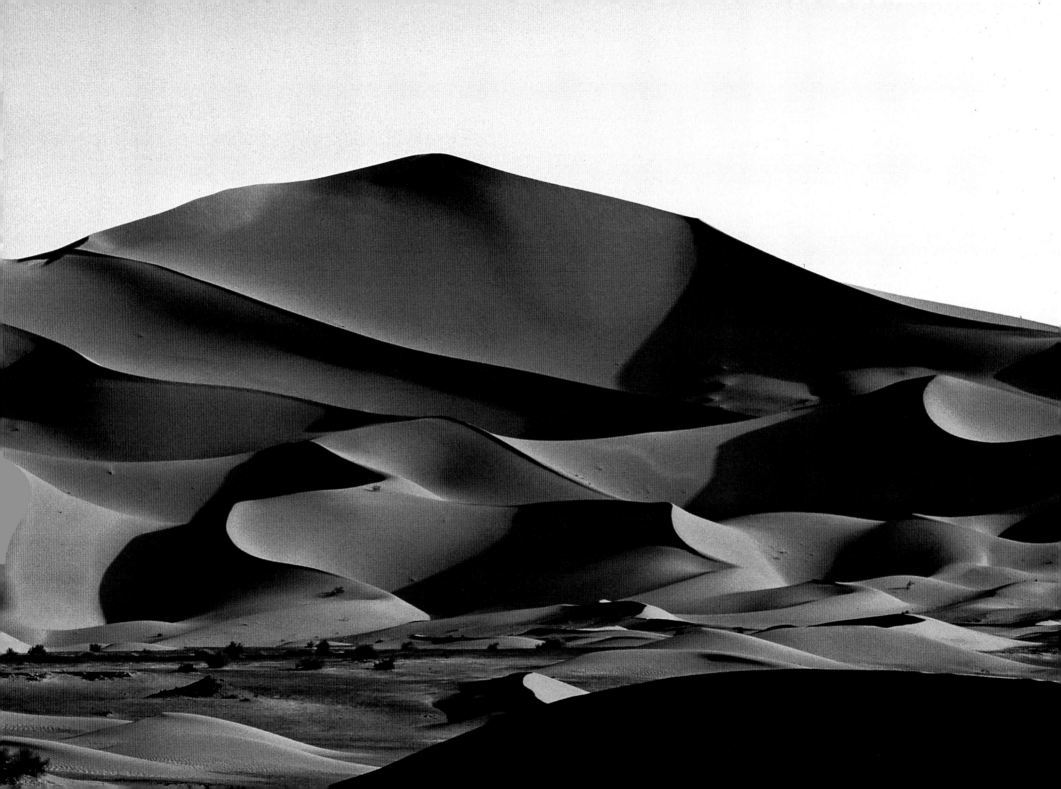

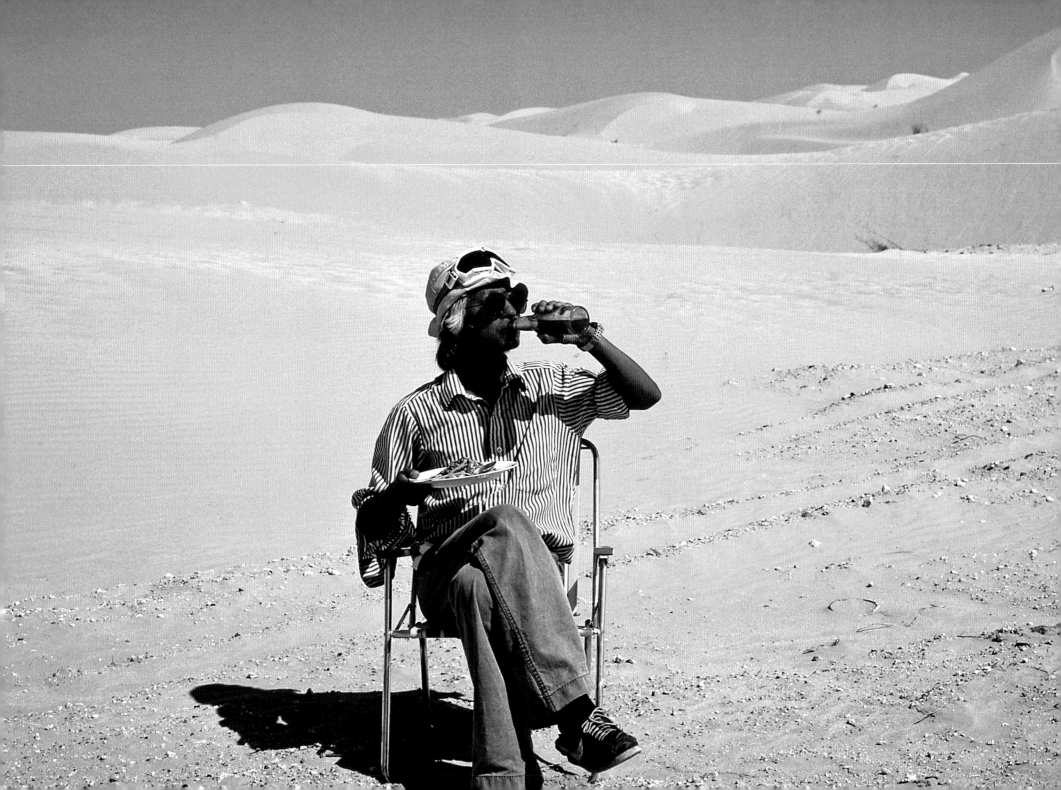

沙漠中的午餐

往返奔馳上千公里

就為了手中那瓶啤酒

這天我的午餐內容是什麼

我不記得　也不重要

然而沁涼入喉的啤酒滋味

卻始終在我記憶的舌尖跳動

1979　阿爾及利亞

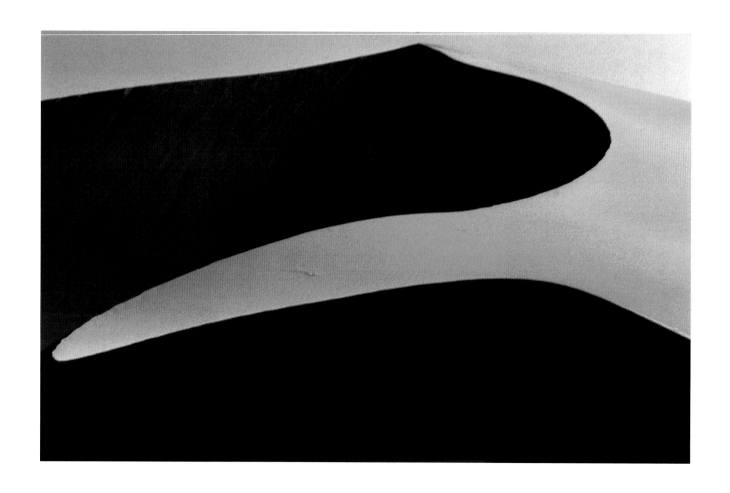

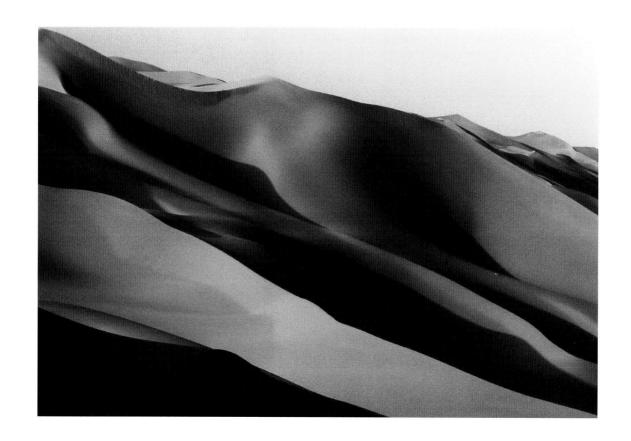

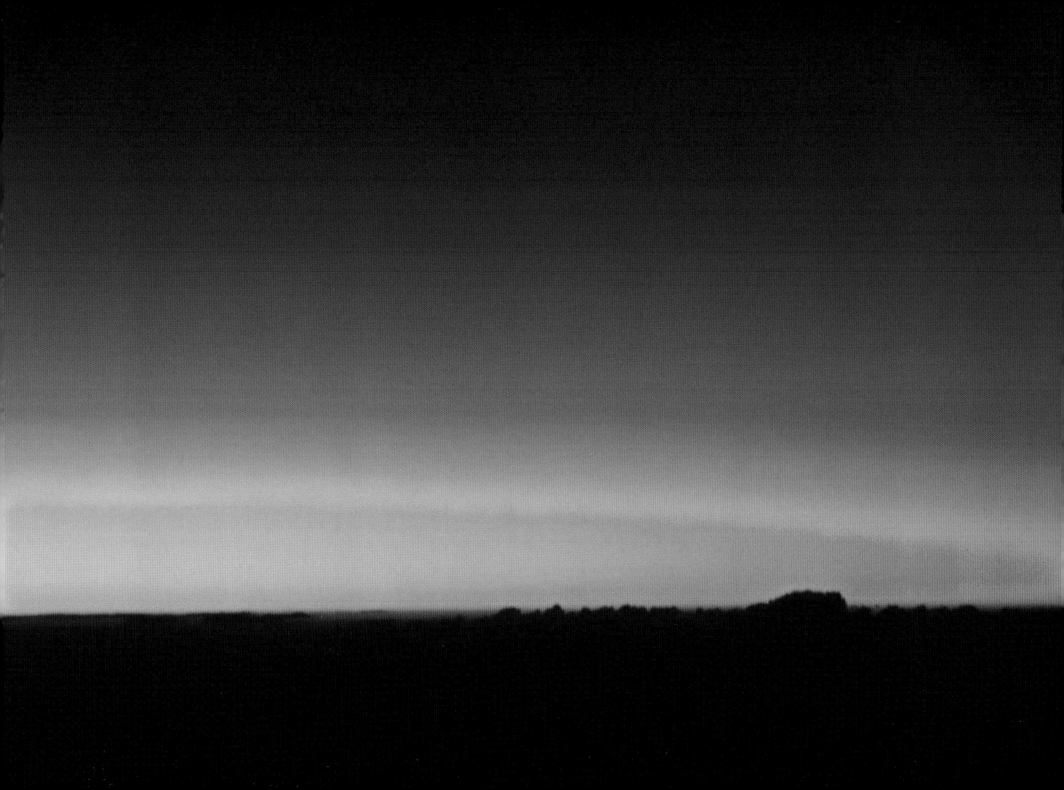

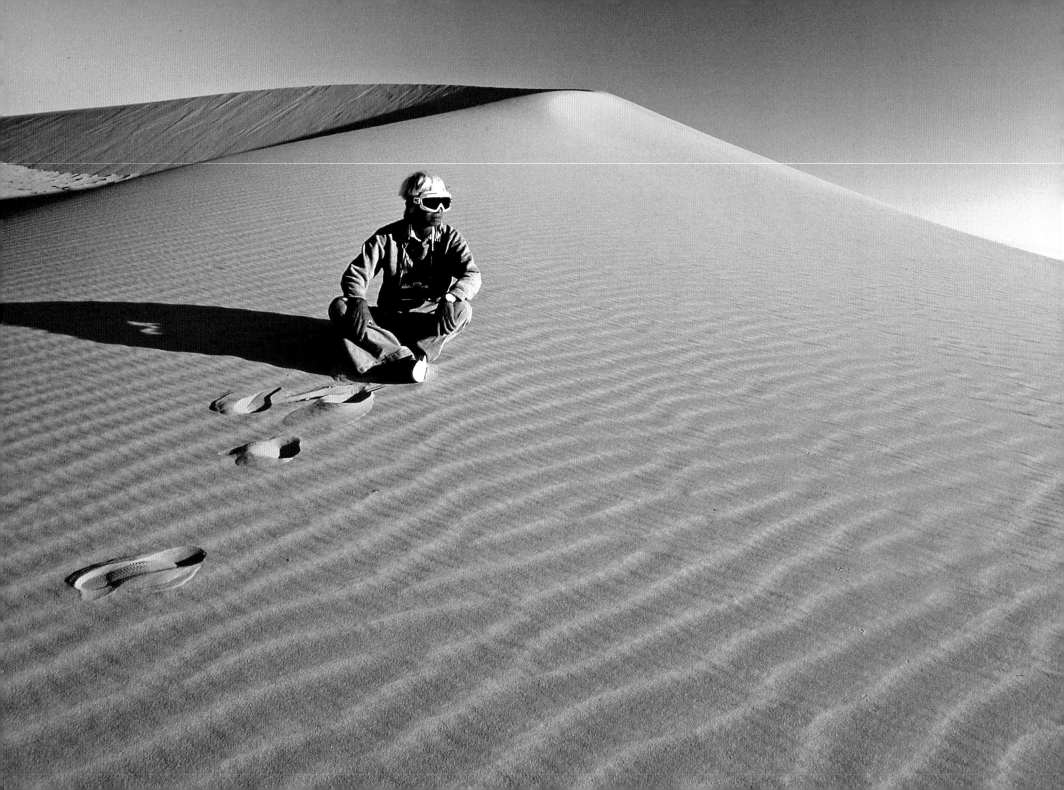

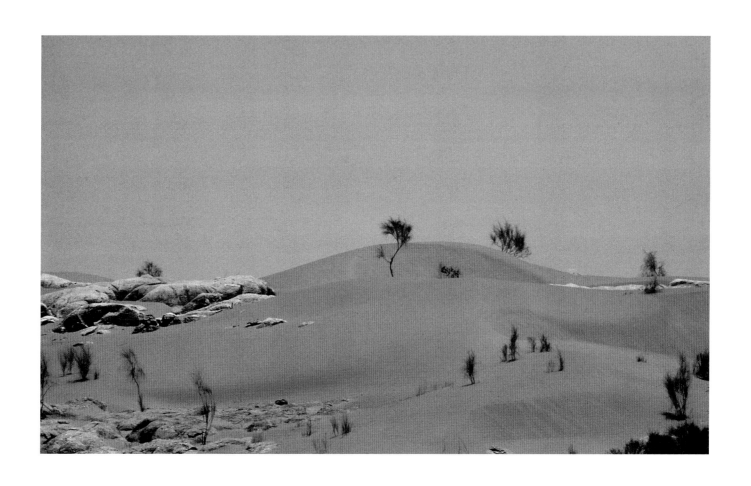

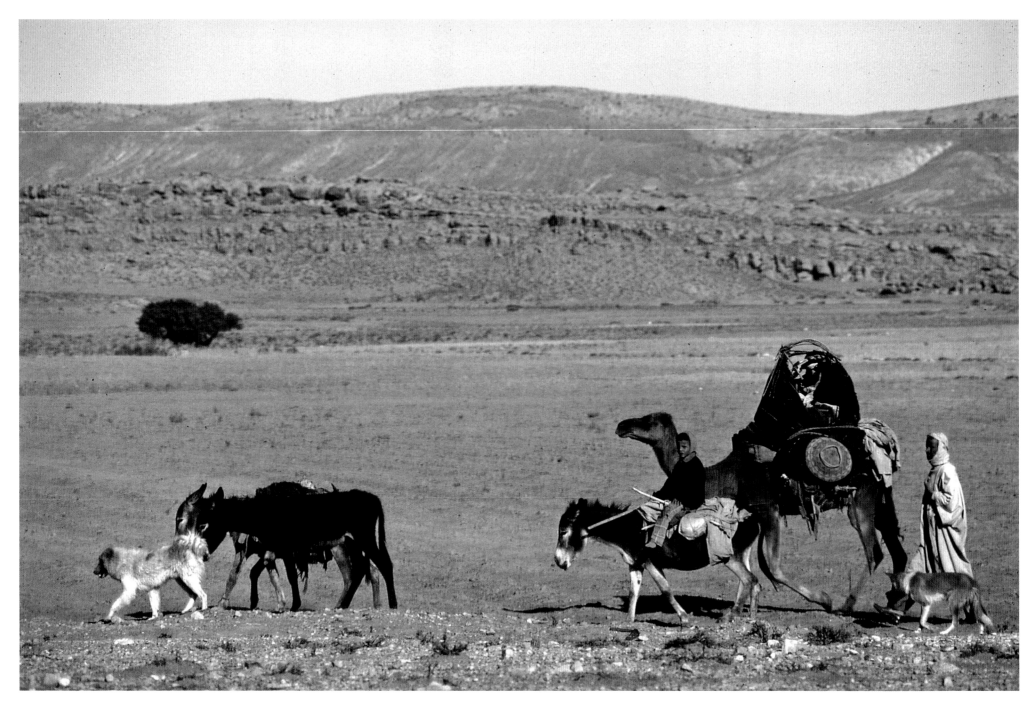

遷徙

沙漠民族的家當

這就是全部了

駱駝背負著移動的家

承載滿滿的愛與生活氣味

主人走到哪裡　家就在那裡

沒有門牆　沒有圍籬

沒有床　也沒有桌椅

看似貧窮卻不匱乏

看似疲憊

卻日復一日地遷徙

並非毫無目的

而是為了一個家

1981　阿爾及利亞

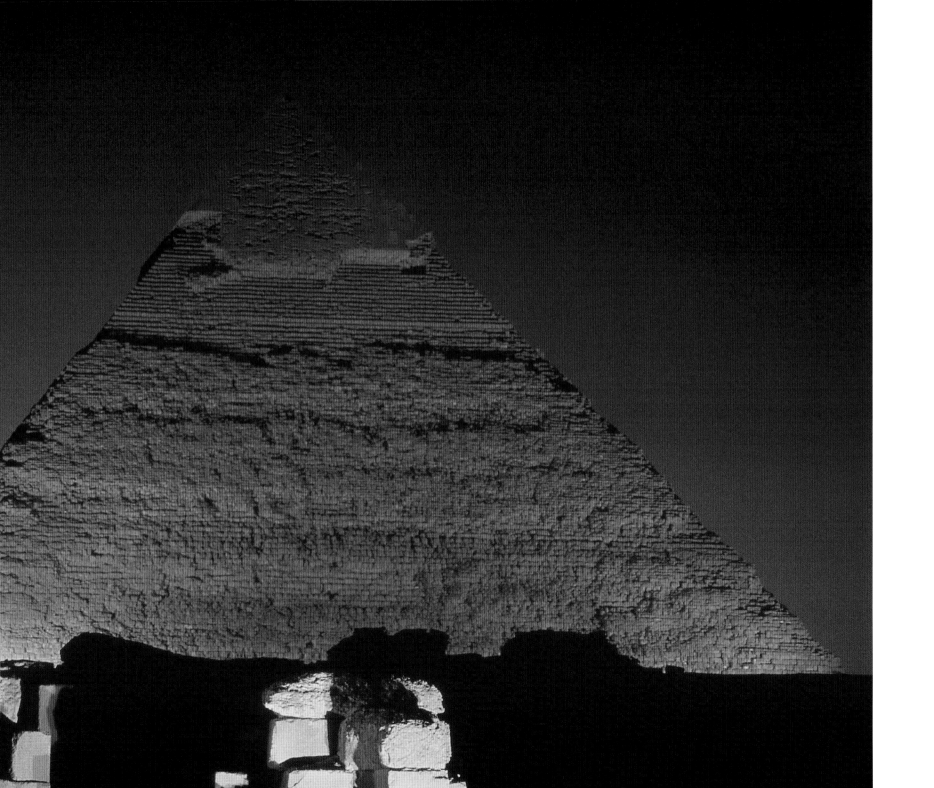

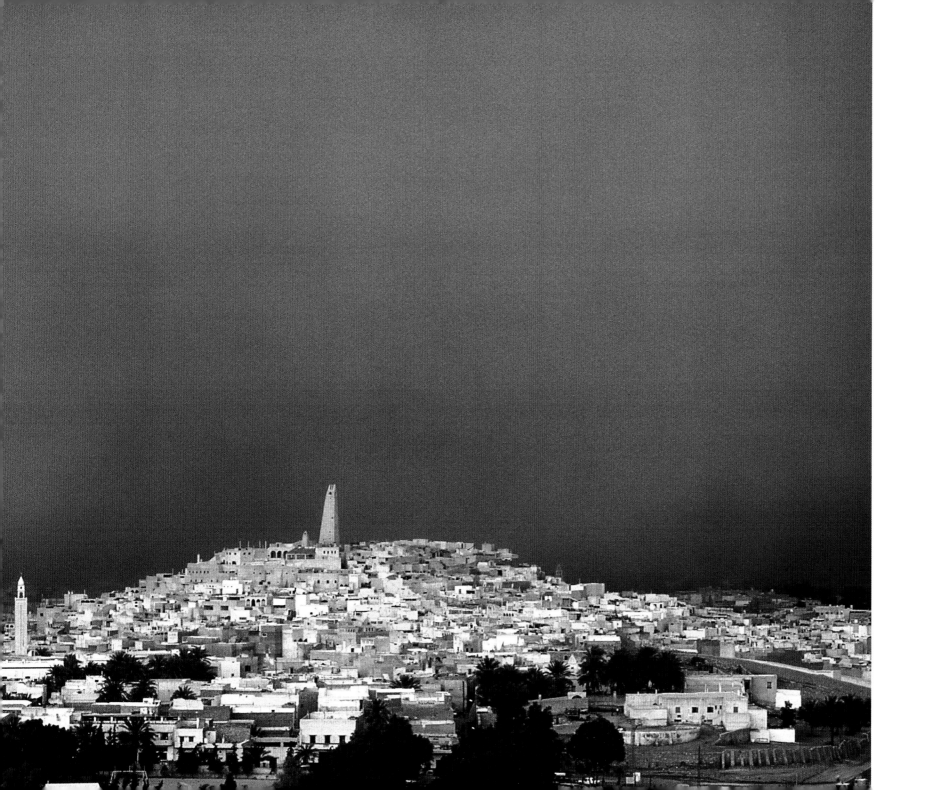

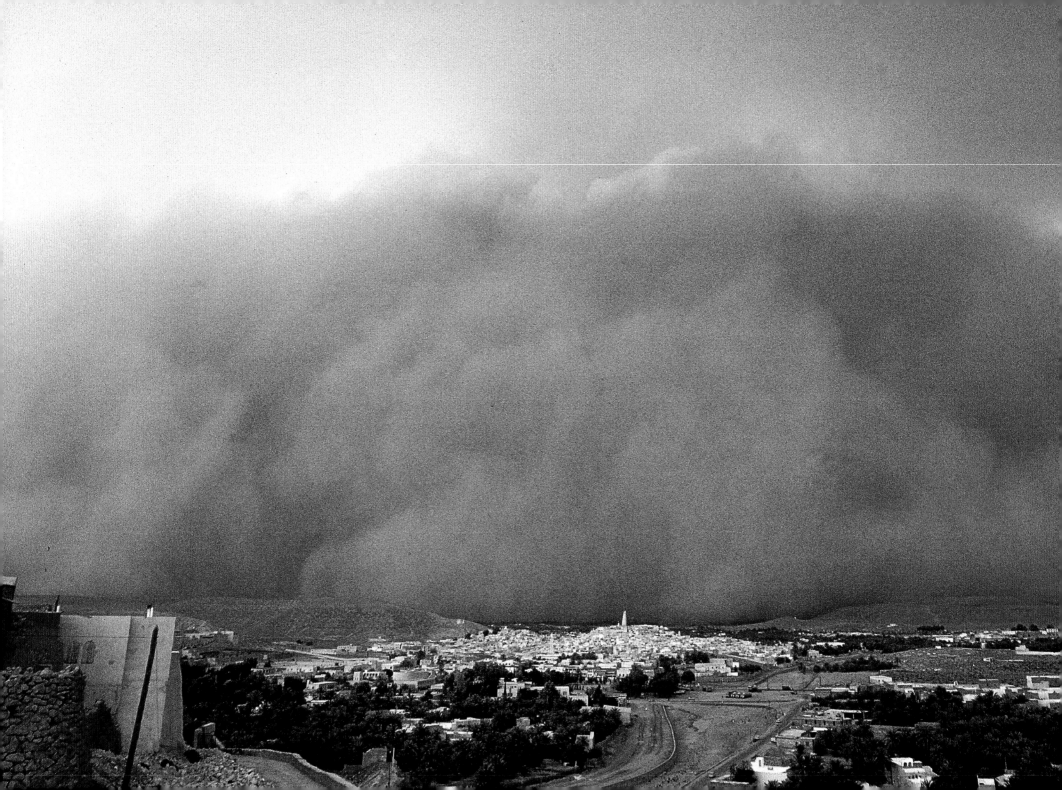

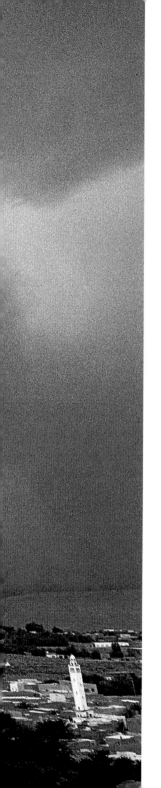

沙風暴下的城市

遠方襲捲而來的沙風暴

夾帶著滾滾塵埃

就像張開大口的巨獸

即將吞食整個城市

渺小的房子　脆弱的家園

無可遁逃的居民

只能使盡全力地躲藏

靜靜地守候　默默地祈禱

等待　風暴消逝的那一刻

陽光露出燦爛笑顏

1981 阿爾及利亞

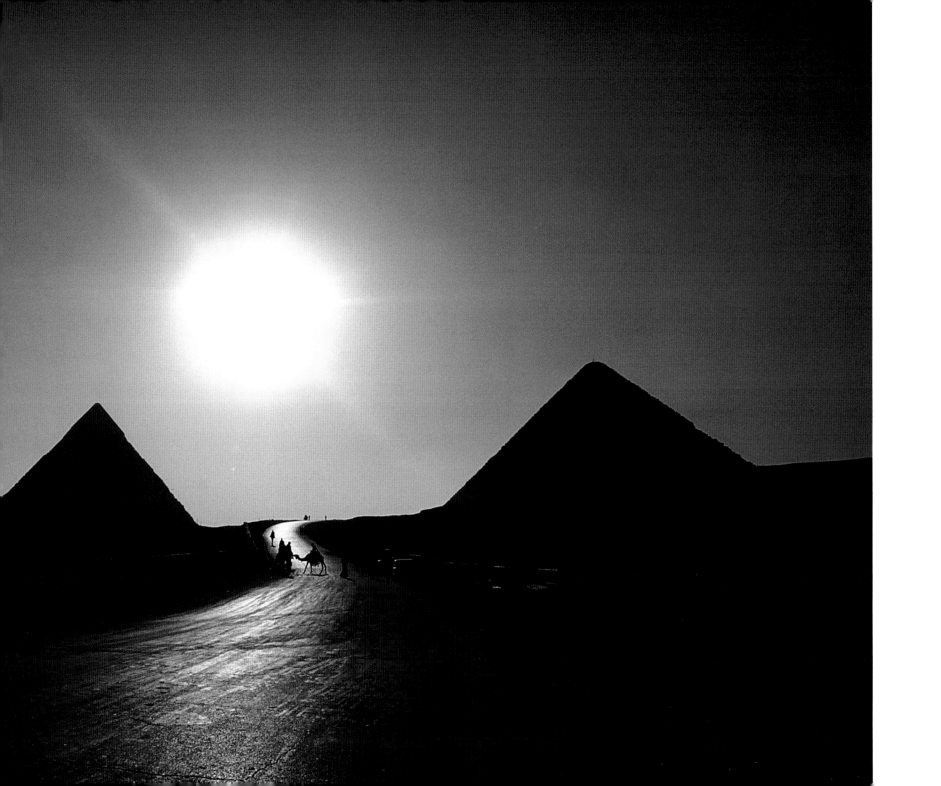

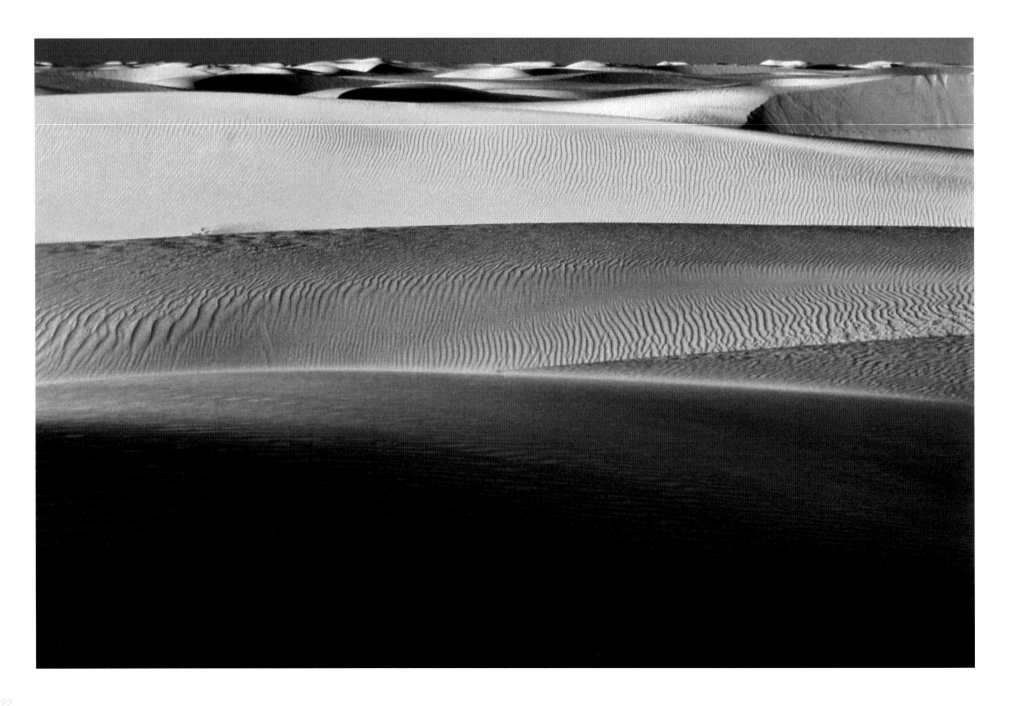

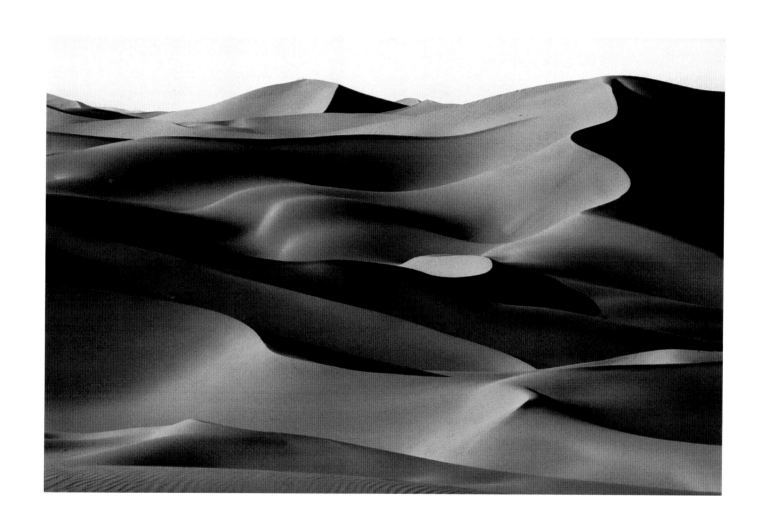

歐陸掠影

這是一個不確定的年代，那些年我拋開紐約的時尚生活，收拾簡單的行囊，從阿姆斯特丹買的老爺車，一路經過比利時、葡萄牙、西班牙、義大利、希臘到北非，展開自我放逐的旅程。

所謂的「置之死地而後生」或許正是如此，在看似一無所有的人生階段，卻激迸出我生命中最璀璨的火花，走過這些地方，我讓內心回歸至最原始的悸動，讓思想沉殿至最淡然的放空，當物質貧乏、慾望降至零點的時候，我終於覓得畢生追求的光景，從此豐富了我的靈魂及視覺意象。

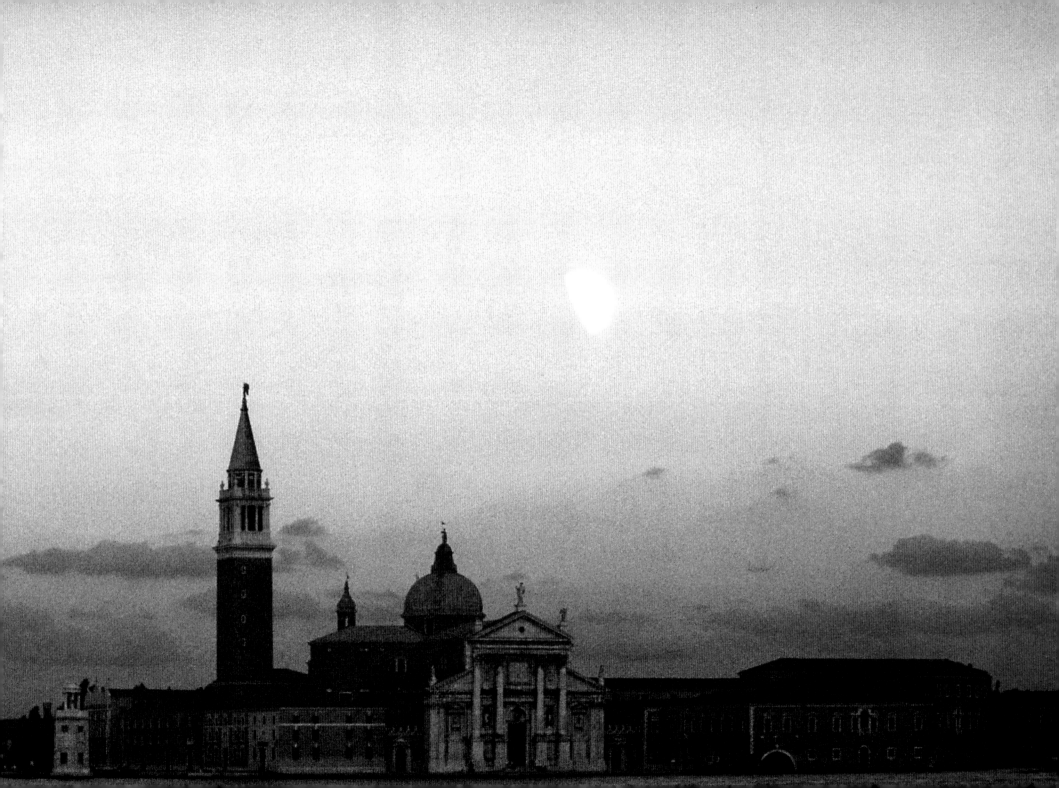

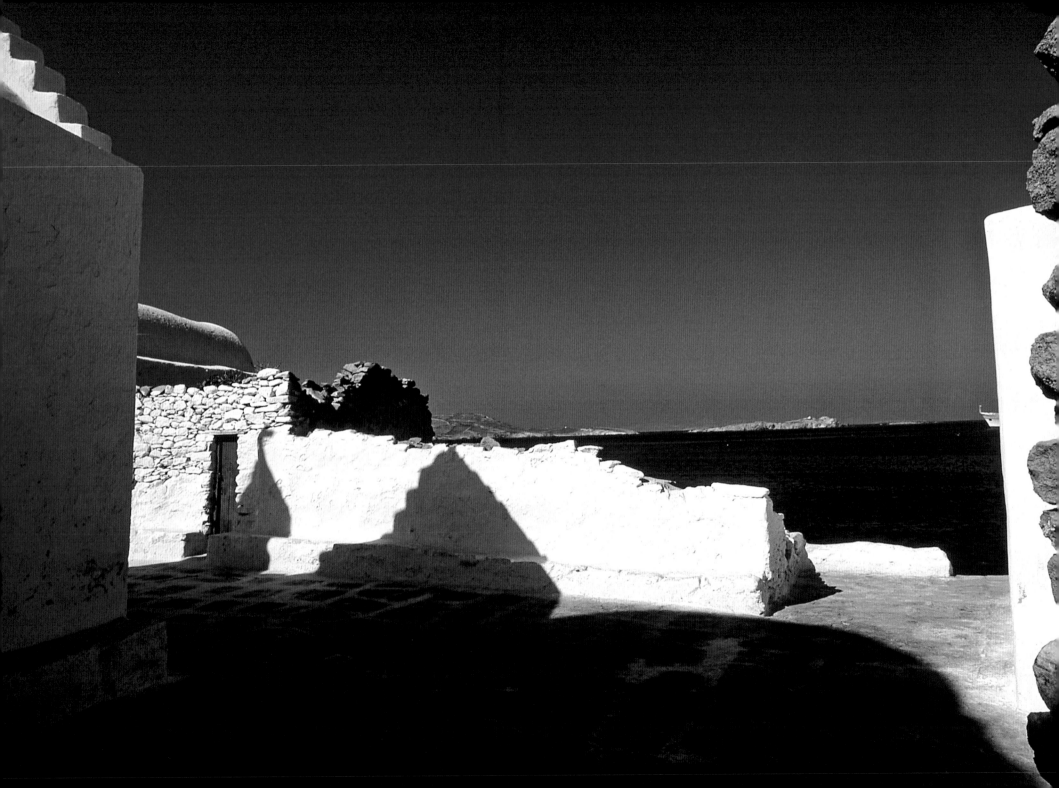

愛琴海之夢

等待維納斯的日子

天空正藍

海面平靜無痕

風也暫時停止嘆息的聲音

唯恐吹亂這深沉的光影

我等待

等待是一種藝術

無人的午後

愛琴海的夢正香甜

1979 希臘

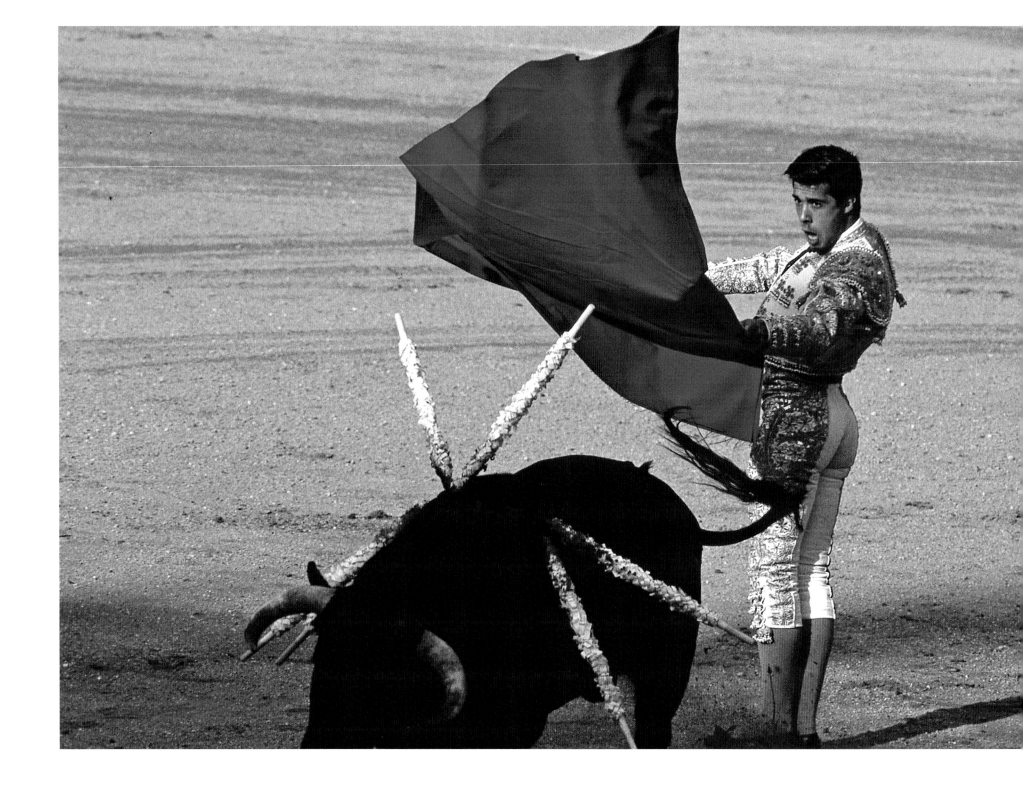

美麗及死亡

鬥牛士與牛之間

存在著一種生命遊戲

最精彩的瞬間

是在喝采聲中

有一方瀕臨垂死邊緣

優美轉身的剎那

隱藏著嗜血的利刃

華麗的戰袍背後

存在看不見的危險

藝術或殘忍

該如何擺在心靈的天平

1979 西班牙

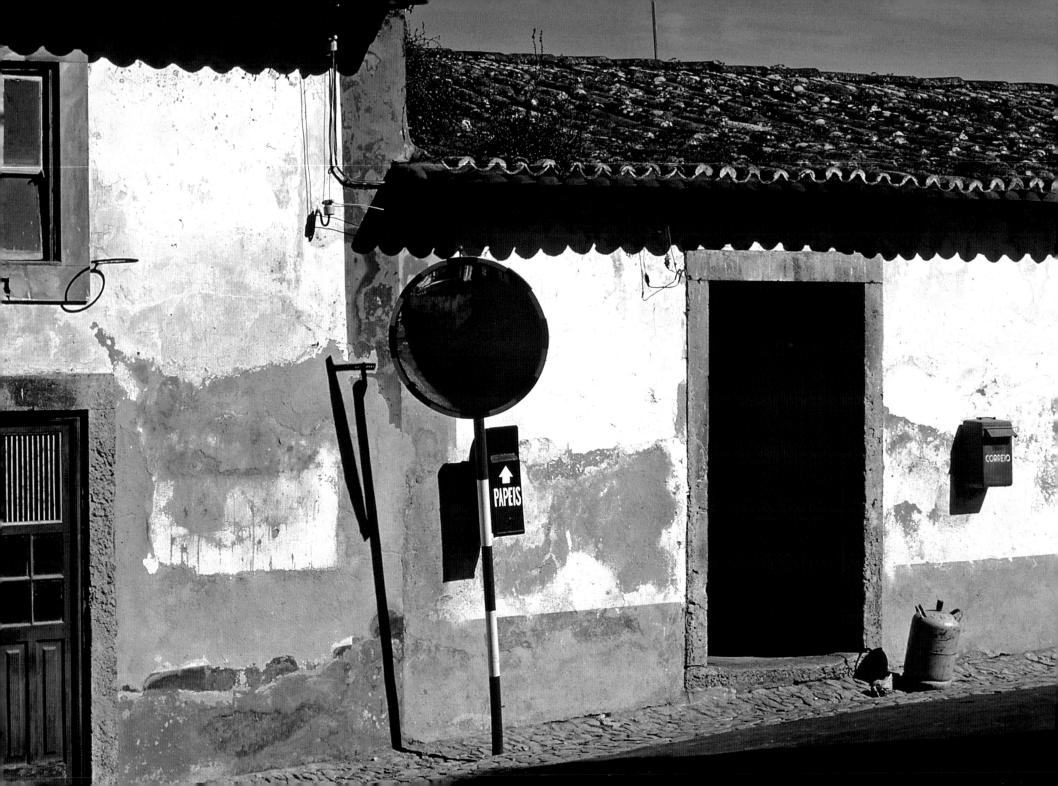

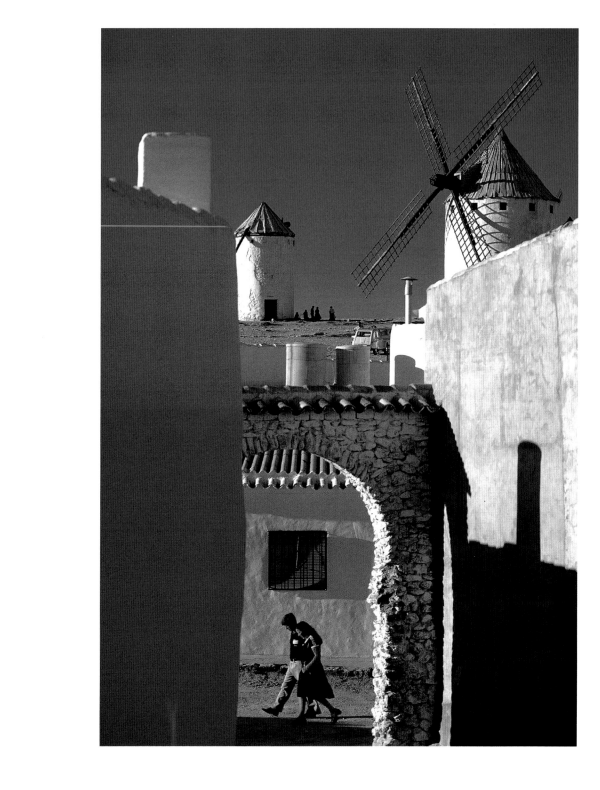

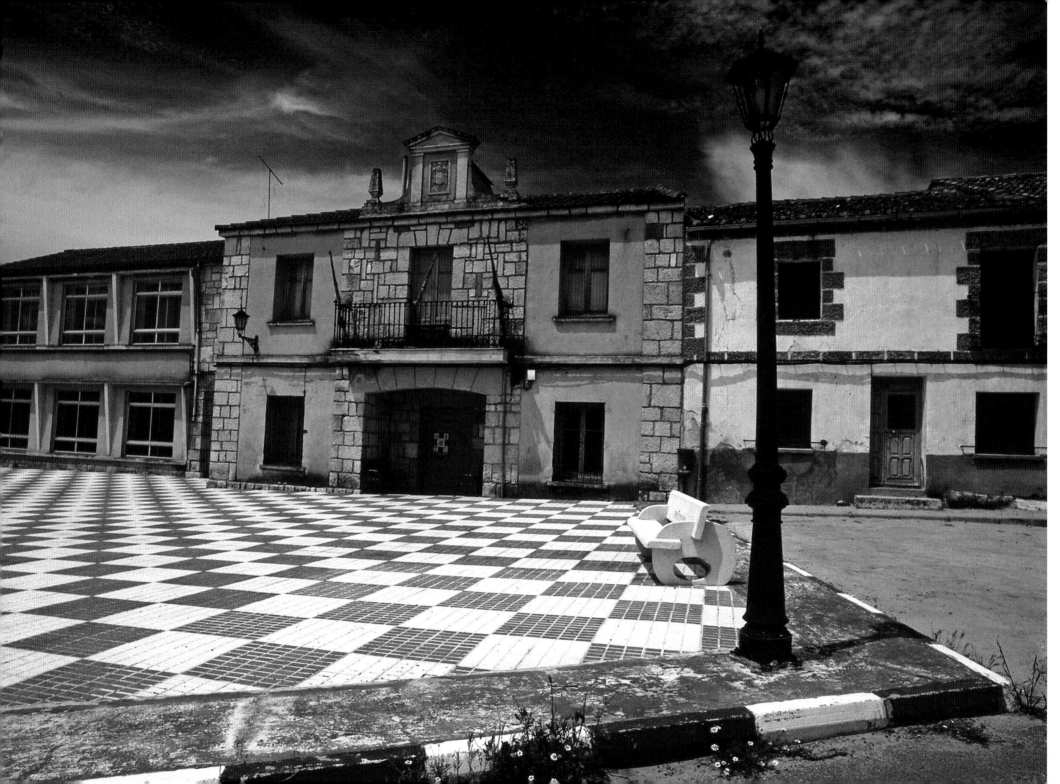

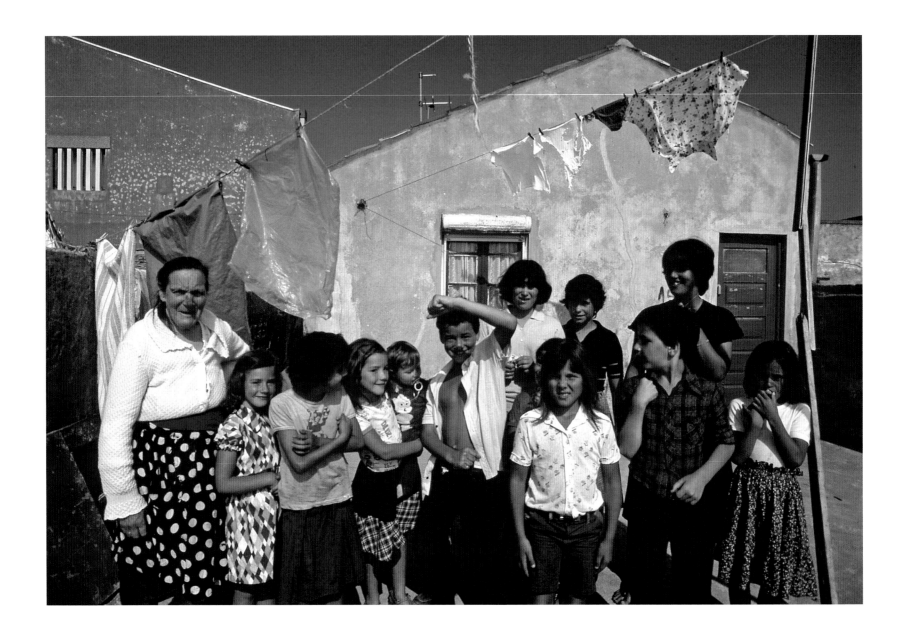

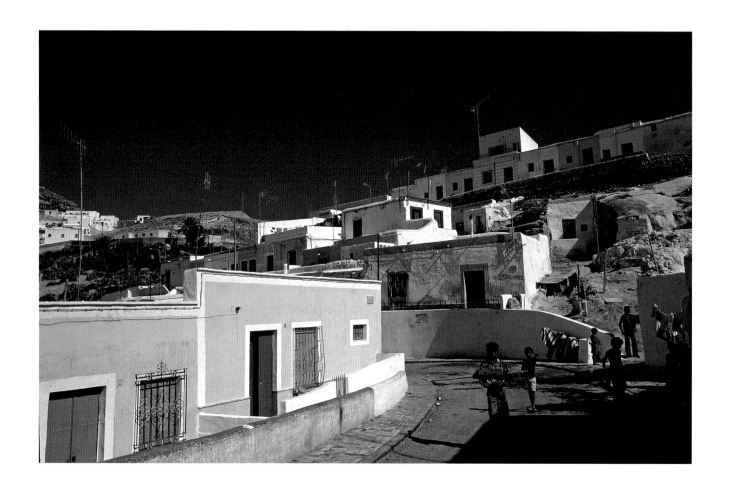

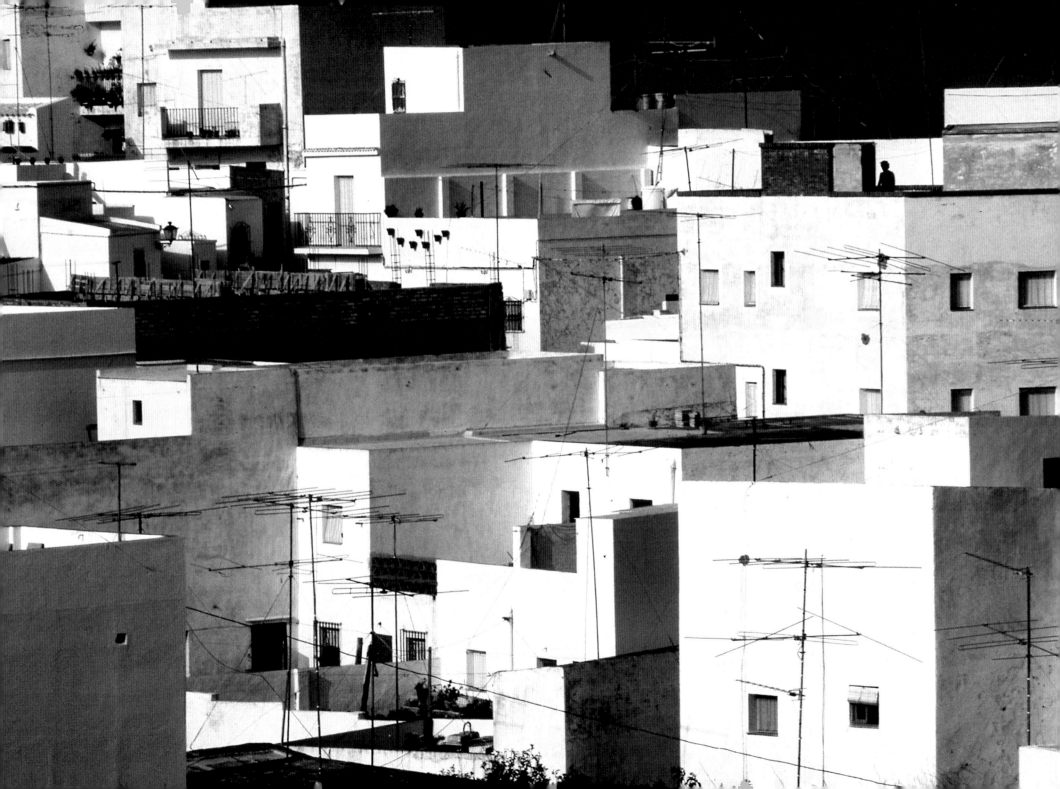

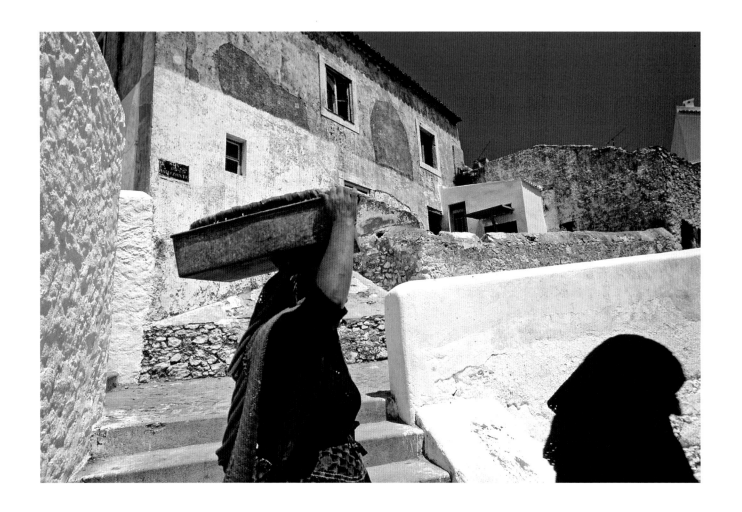

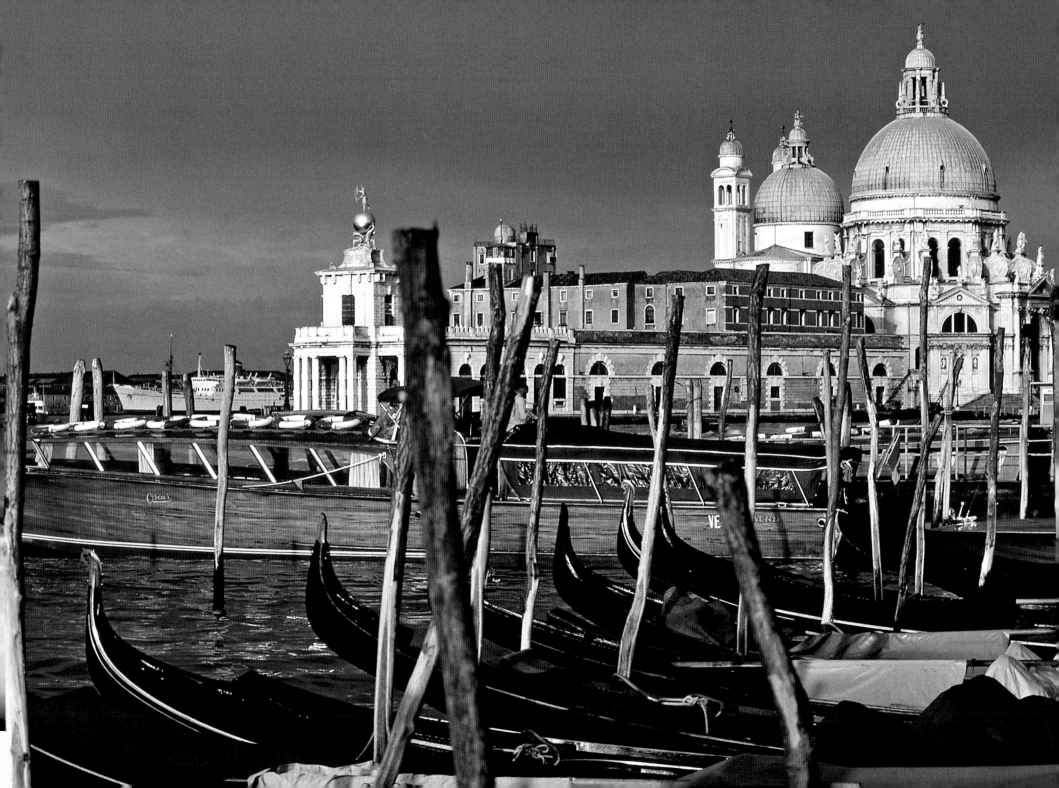

意象・東方

我來自亞洲，比起美國的商業攝影師，我對東方的
熟悉度與情感，自然超越許多。

東方予人的感覺是神祕的，有別於美西沙漠的壯闊
蒼涼、愛琴海的湛藍層次、撒哈拉的濃烈與柔和，
我在台灣野柳、月世界、台江、中國雲南、貴州、青
海、敦煌、海南島、印度、泰國、越南、柬埔寨等
地拍攝的作品，雖不強調壯闊山水，卻多出一絲淡
淡鄉愁和人情氣味。

我用自己的美學及繪畫手法，詮釋亞洲各地的風光
人文，非僅是一瞬間的影像紀錄，我想引領觀者進
入東方的奧祕世界、領略東方的哲理、欣賞東方的
質樸美；我的創作旅程上，任何題材都可以拍、是
無國界的，景物表象和攝影技術是浮面的，重要是
內在蘊涵的精神。

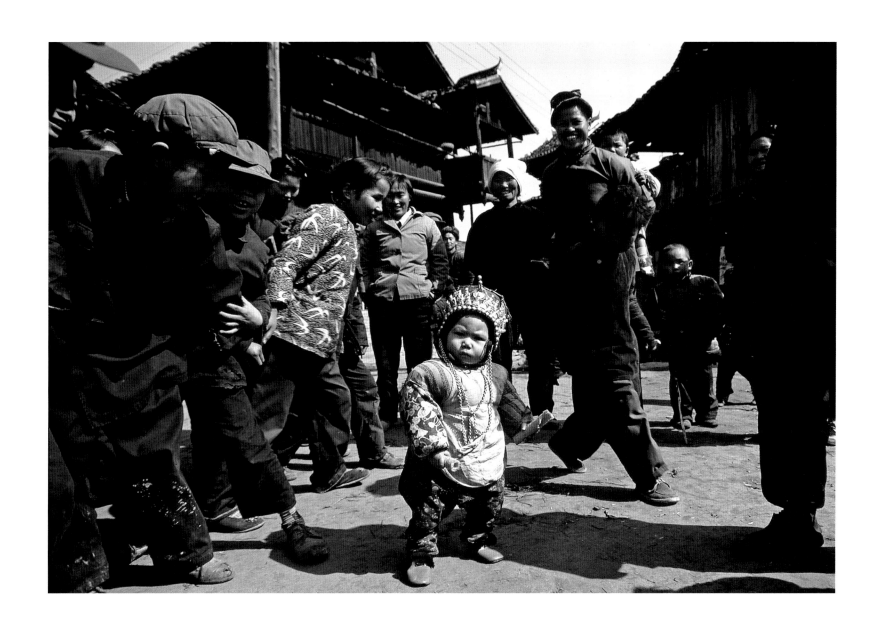

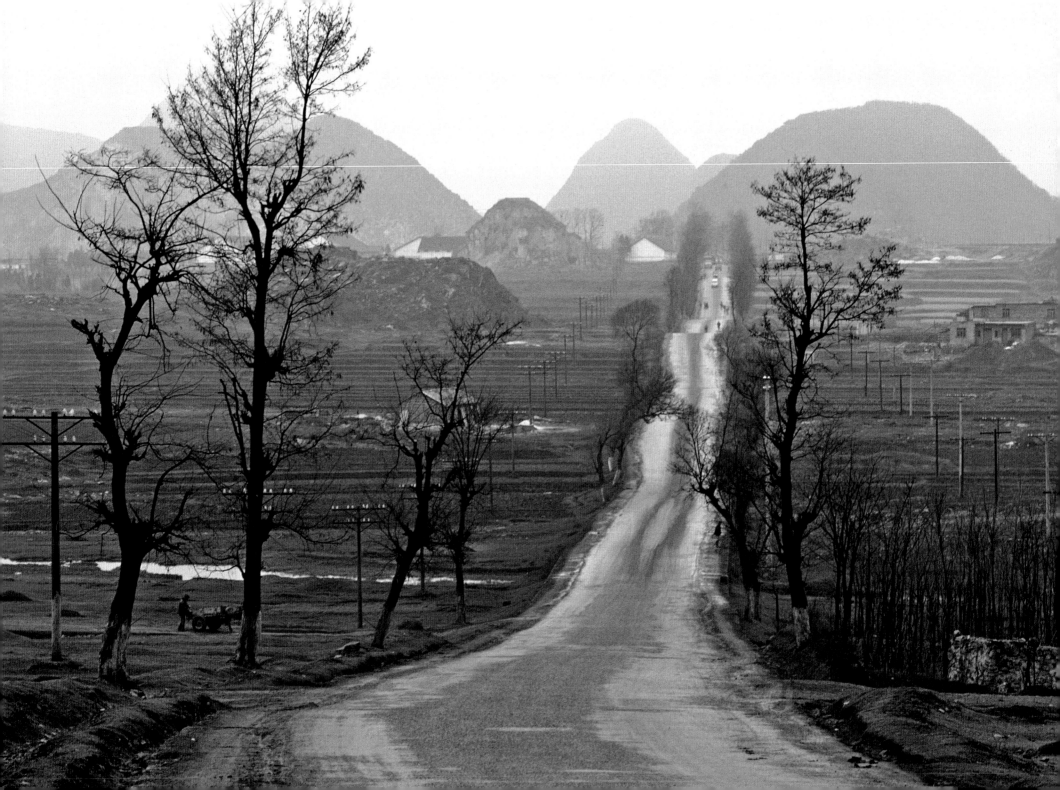

通往天界的路

煙雨迷濛　　雲色蒼茫

阡陌交錯　　山巒層疊

看不見盡頭的路

像通往天邊的迢迢之路

是回家的路

還是尋訪仙人的路

哪裡可以找到牧童

很想借問

何處是遙遠的杏花村

1986 中國 / 貴州

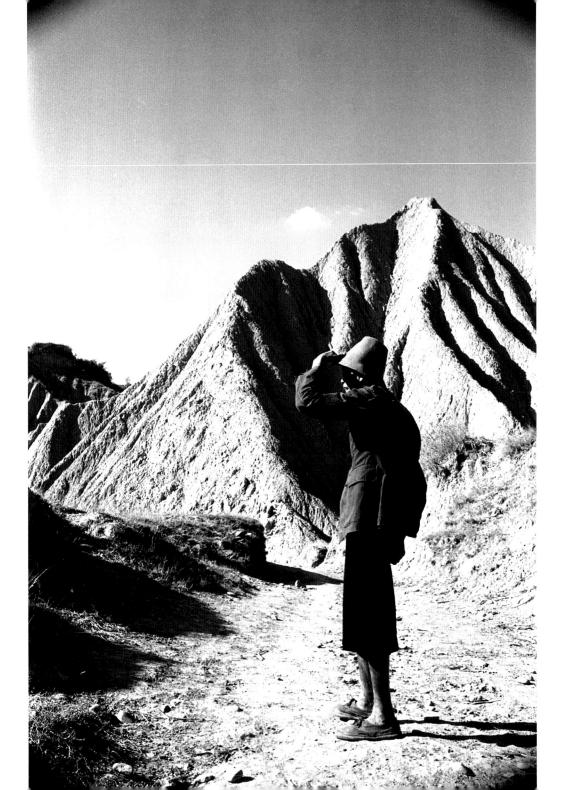

望鄉

月世界的洪荒漠地

是不向環境屈服的心景

面對遠方的身影

是老輩台灣人的形影

粗布衣衫

隱藏著樸儉美學

佝僂的步履

透露出堅強踏實的本性

然而

注視故鄉的眼神

是憂心　是傷愁　是想望

抑或是綿綿的思念

1962 台灣

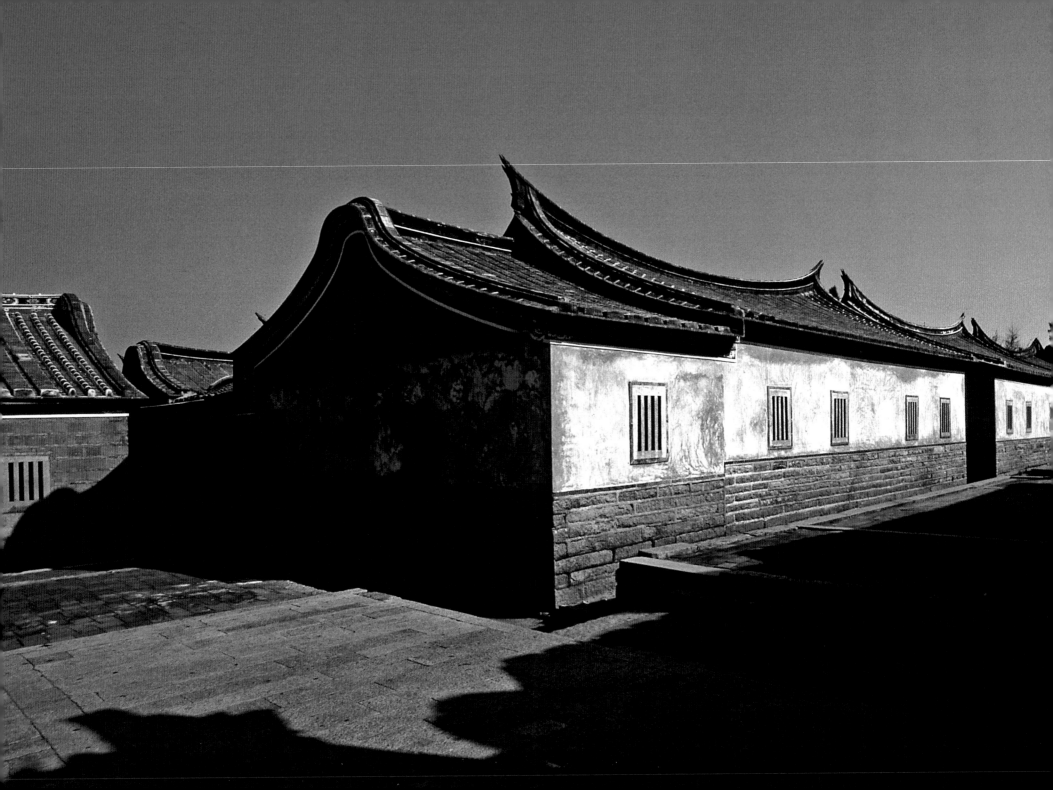

深沉與靜謐

走過漫長的歷史歲月

古厝依然如此沈穩靜定

沒有多餘的雜質

只有相互交疊的深邃光影

記憶中

老人講故事的聲音

孩子們門前嬉戲的光景

猶在　思念的角落

被細細地收藏著

1993 台灣 / 金門

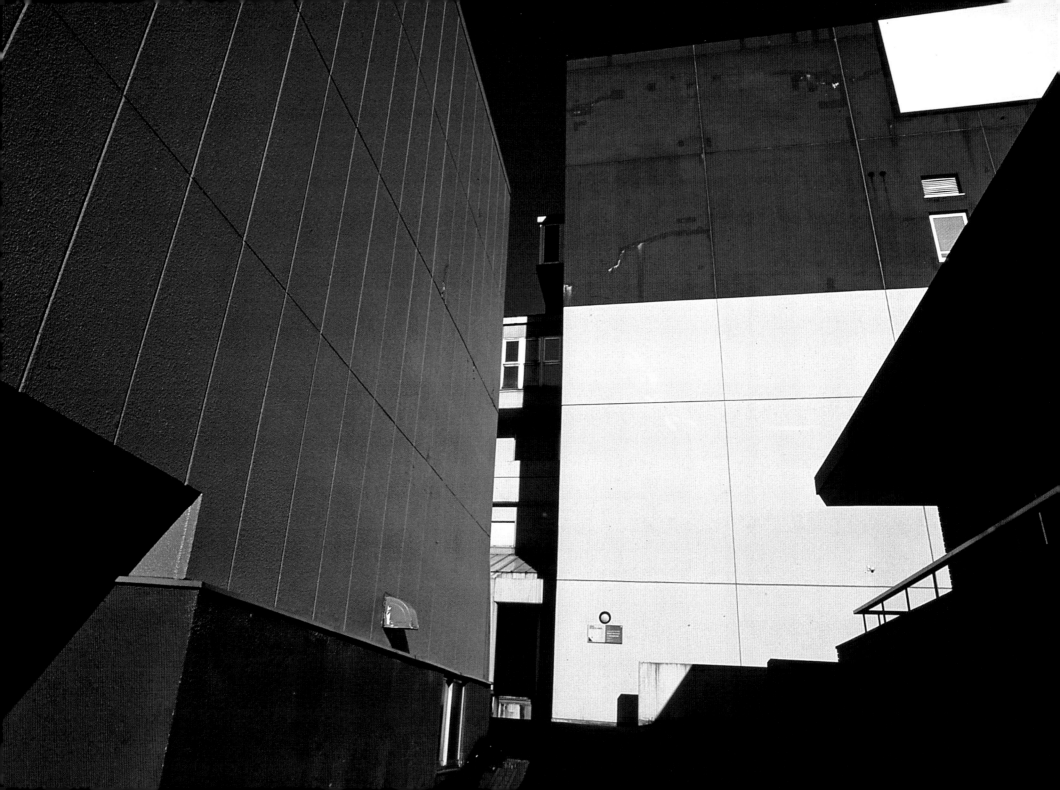

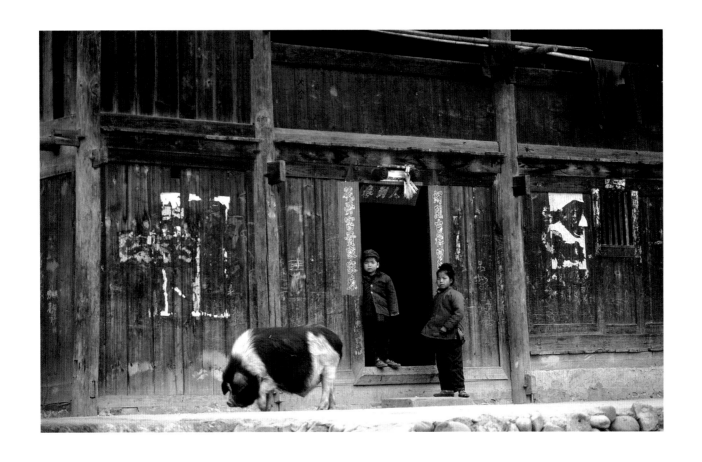

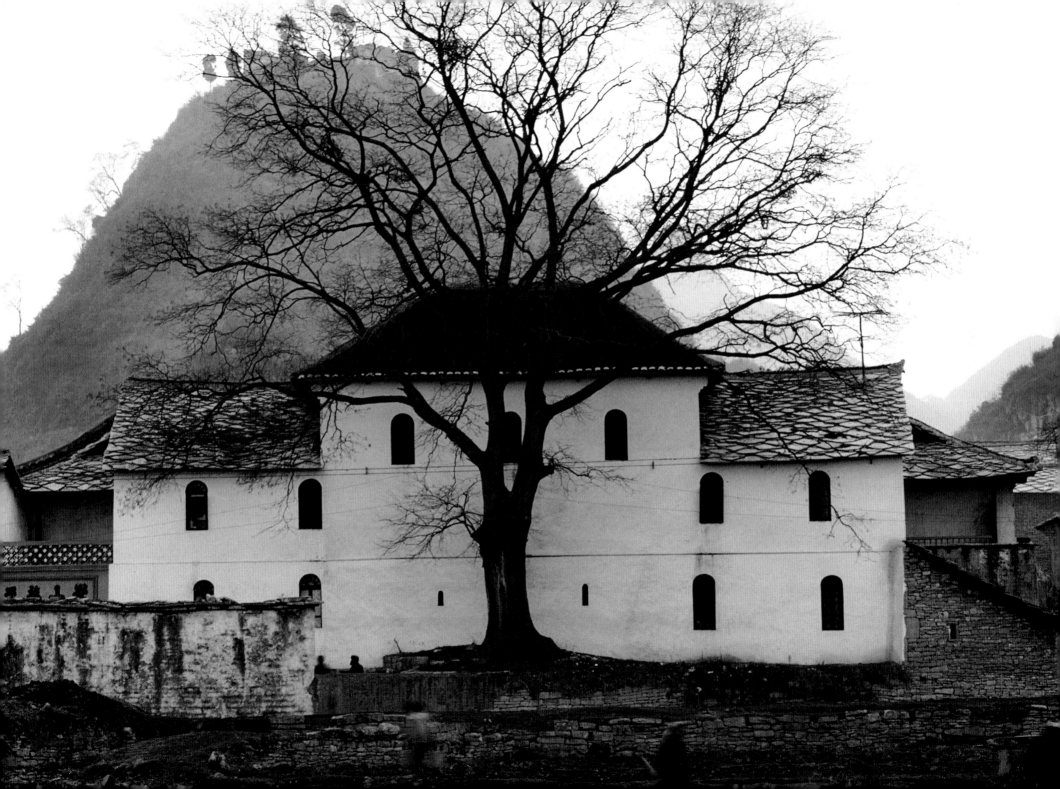

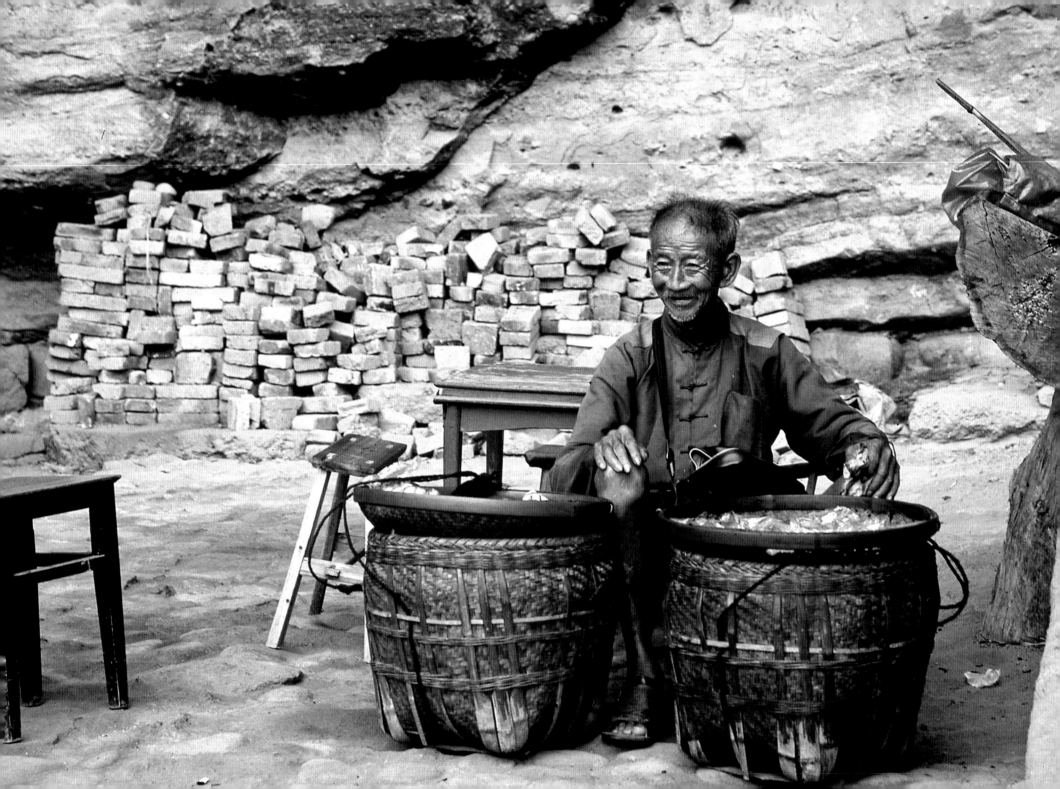

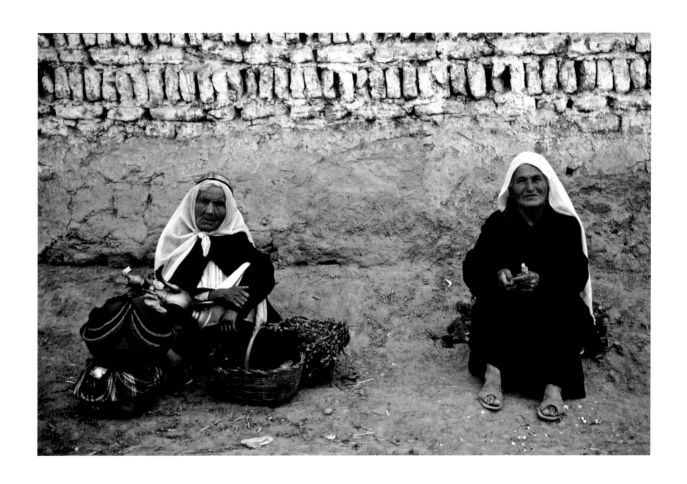

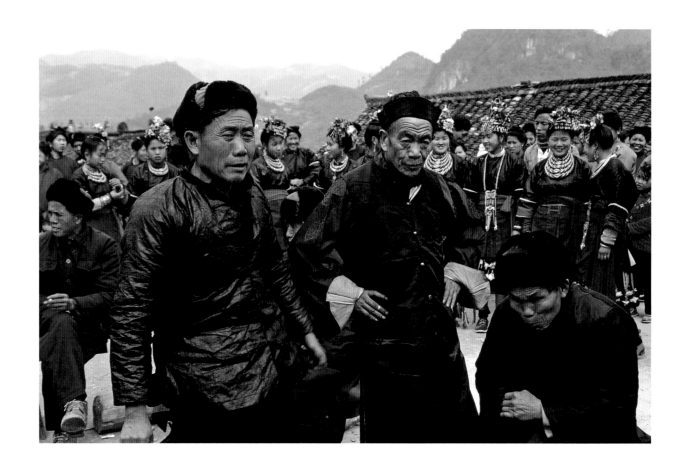

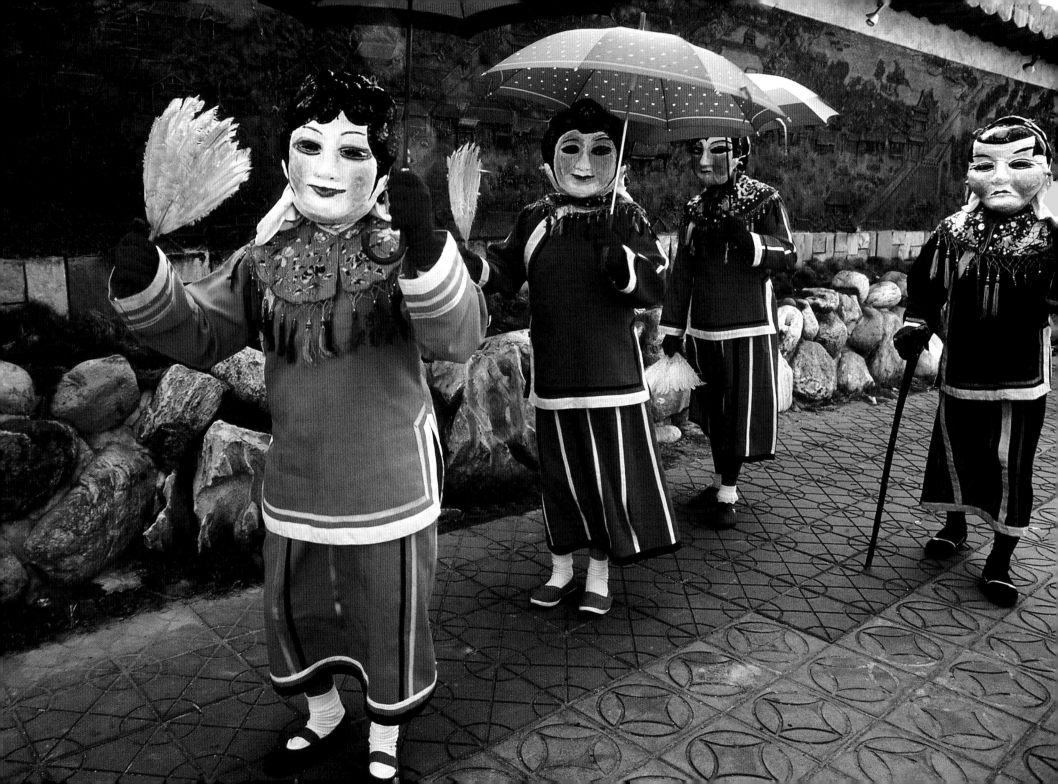

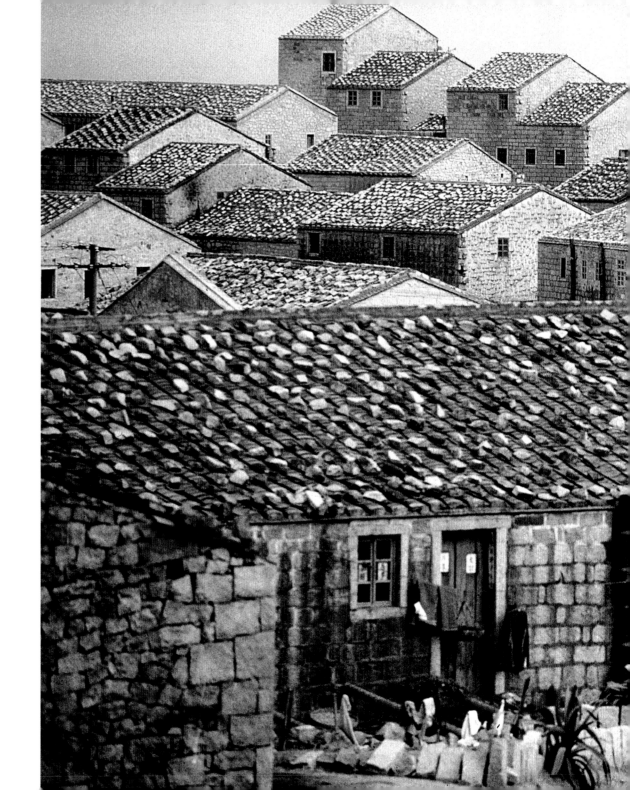

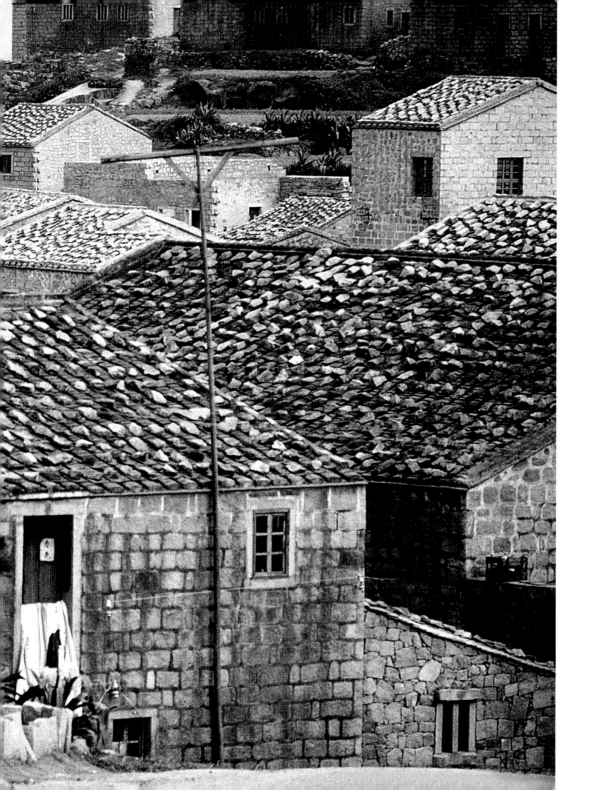

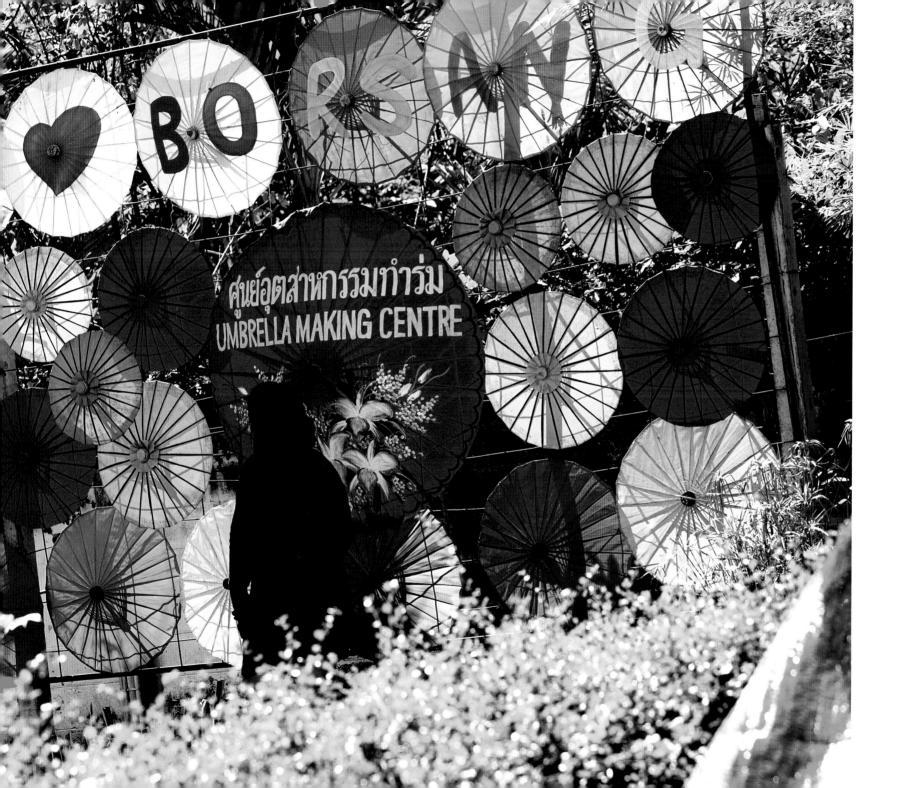

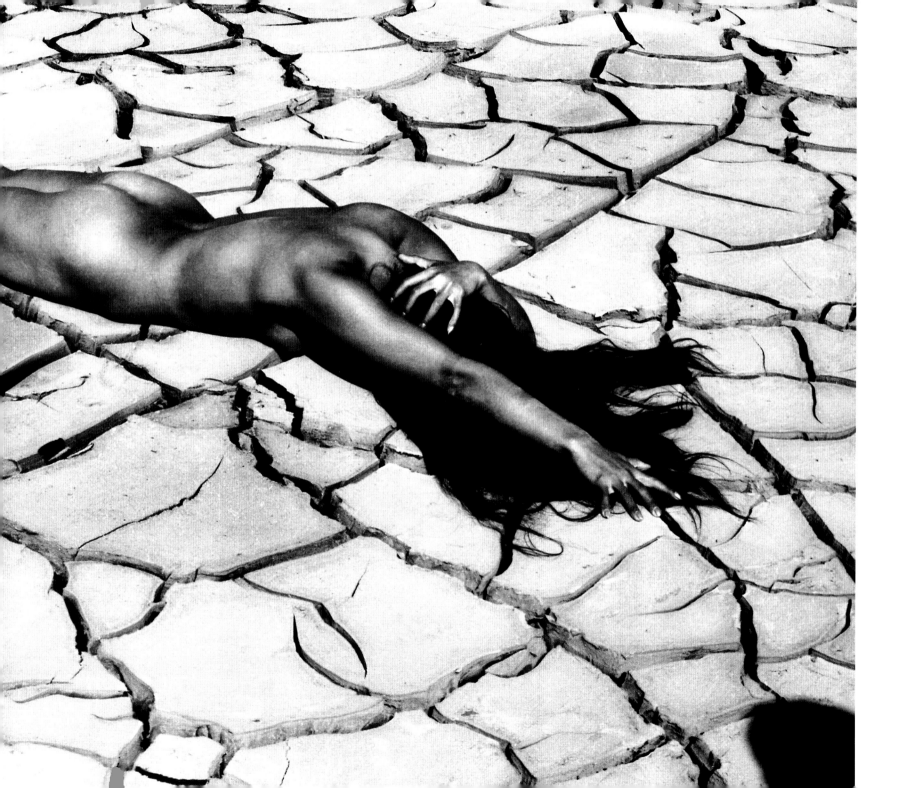

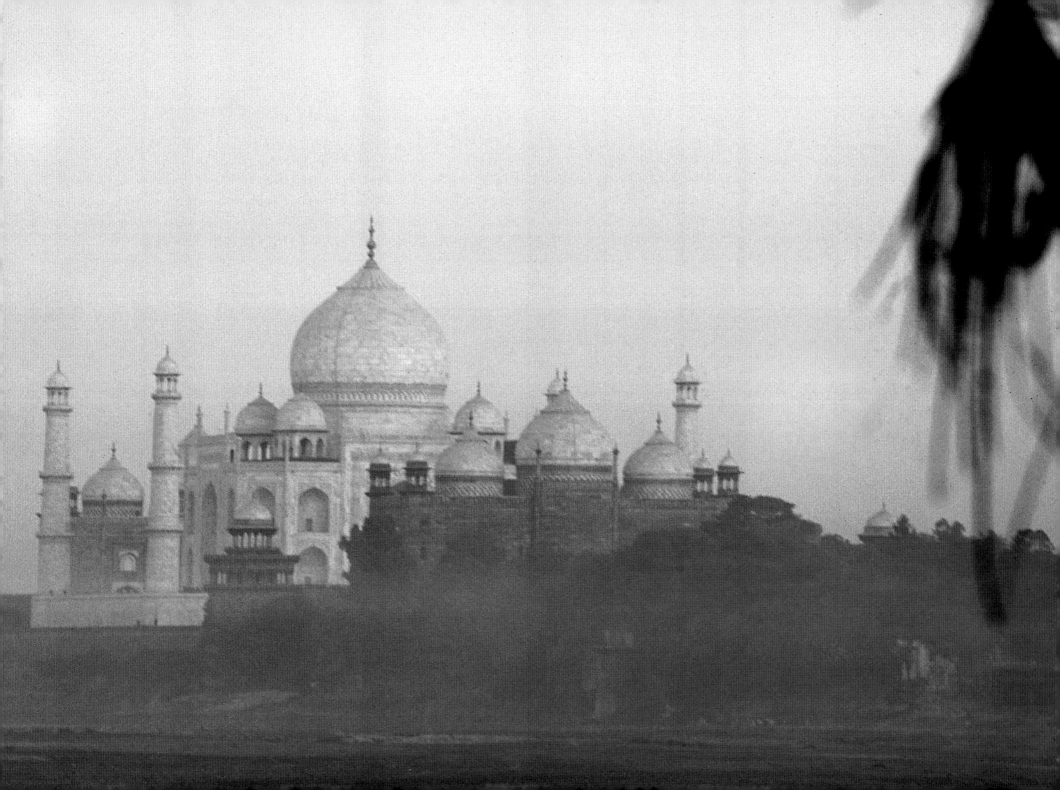

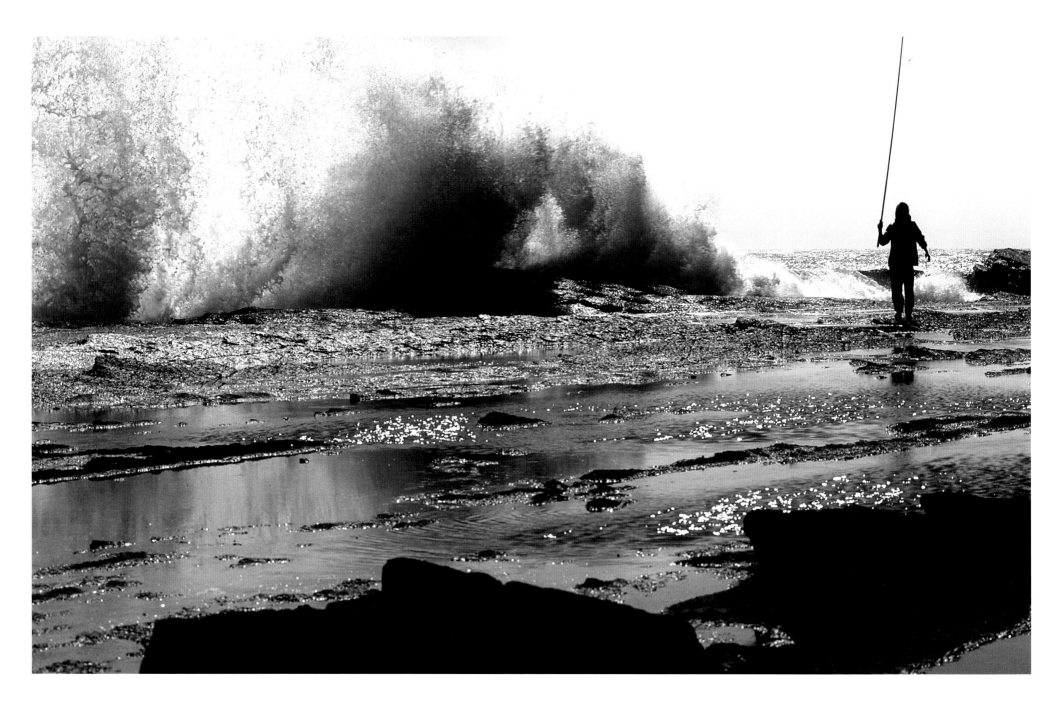

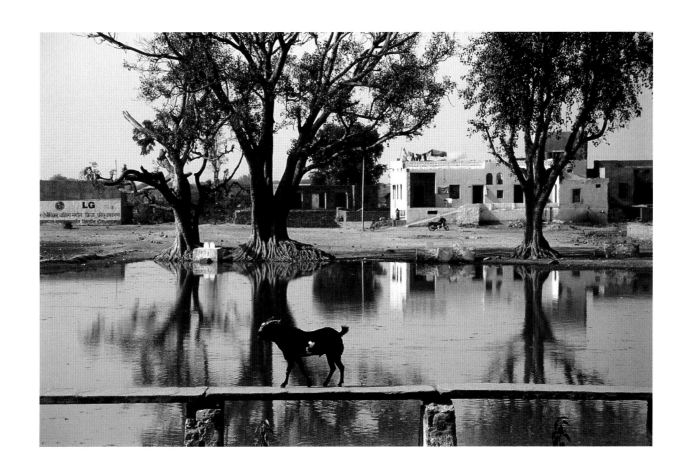

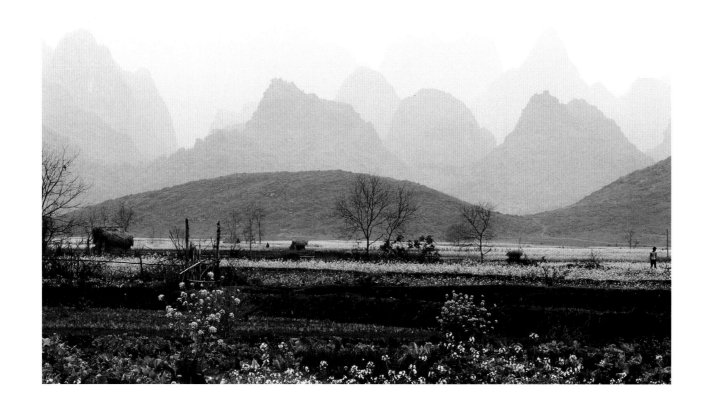

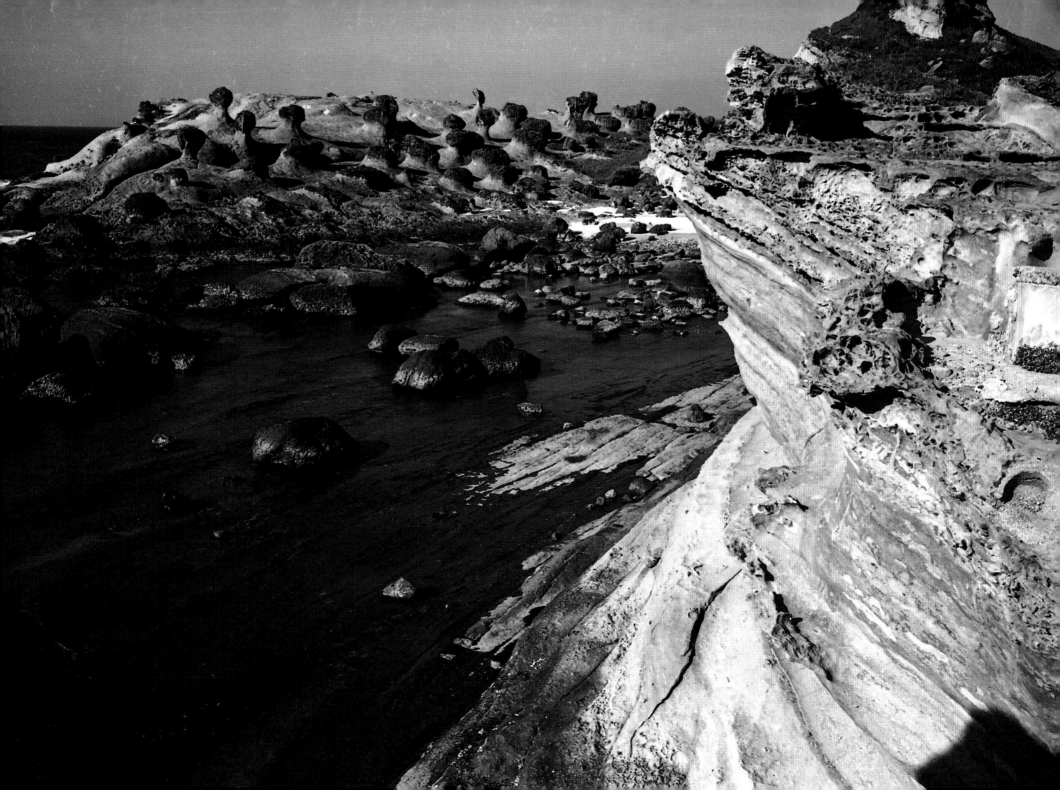

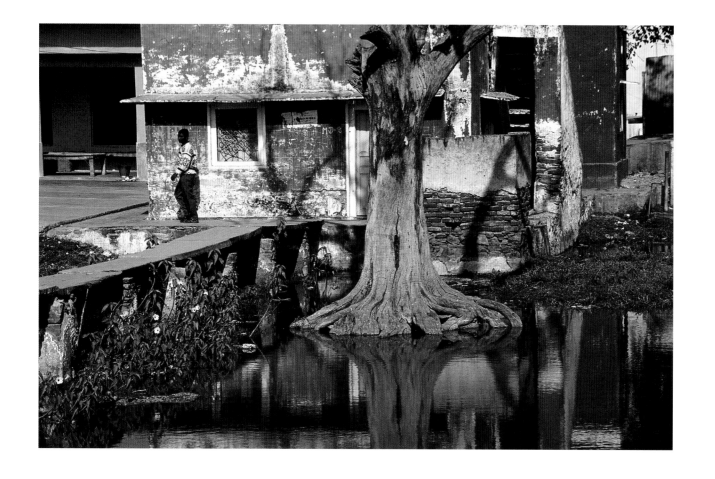

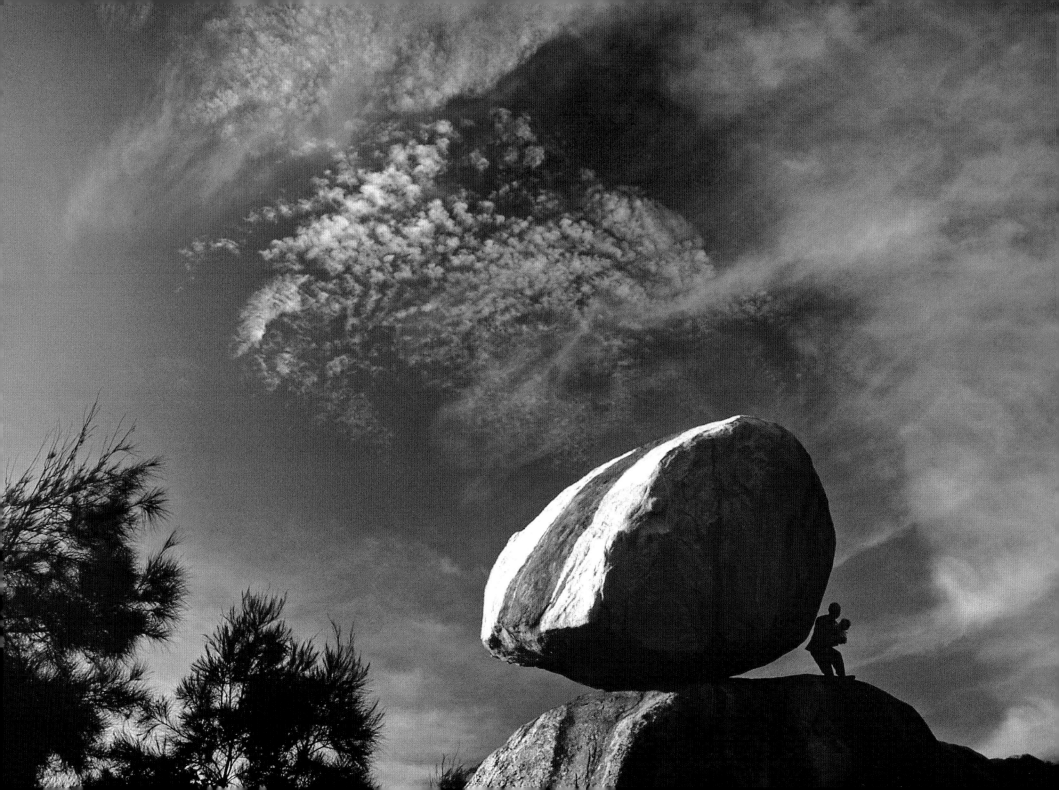

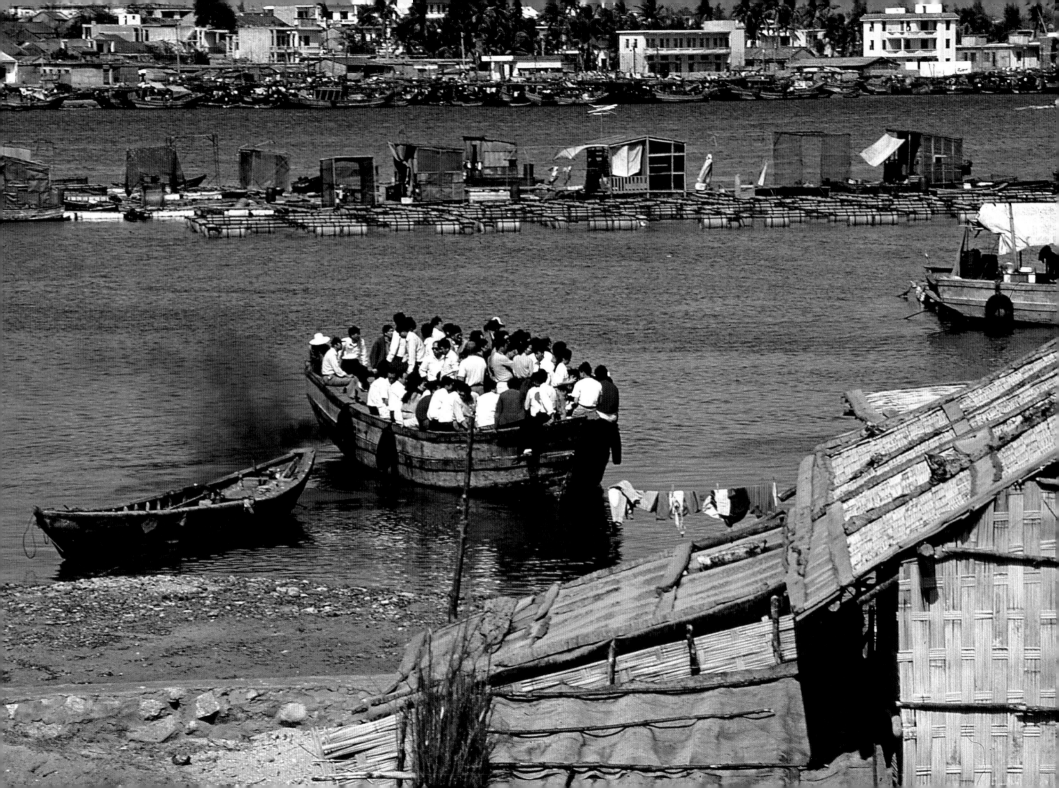

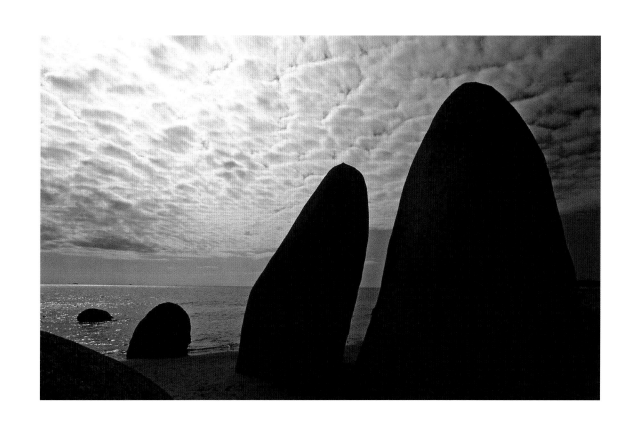

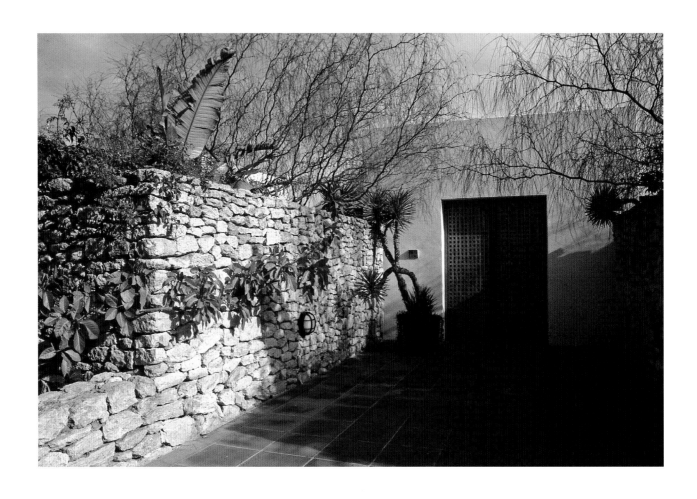

牆

牆是一棟房子的臉，也是一種依靠，1979年，我在葡萄牙拍攝的作品「樹與牆」，那種真實又虛幻的線條，靜定又溫暖的感覺，至今仍觸動我的心弦。

在人生的旅程中，我看到各式各樣的牆，就好像遇見不同面相、不同表情的臉孔，有的漆上濃烈色彩、有的繪製趣味圖案、有的純淨如畫、有的簡陋拼貼、有的堊白如雪、有的鏽跡斑斑......不一樣的房子，不一樣的牆，訴說著不一樣的故事，然而每個故事都有人的情味與生活脈絡。

牆之存在是必然的，所以經常被人們遺忘，這些牆吸引我，美不美或形狀並非絕對因素，而是透過光線的角度，我看見牆的「神情」，透過心靈呼應，我聽見牆的「故事」，藉由影像的呈現，我傳達每一面牆內在的語言。

黑牆

那一片黑

突顯出細瘦如雕刻般的枝條

在多彩的紐約

無聲地訴說著另類美感

我喜歡這深沉的黑

以及少許的留白

勾起我想欲走進

主人內心世界的意念

1986 美國

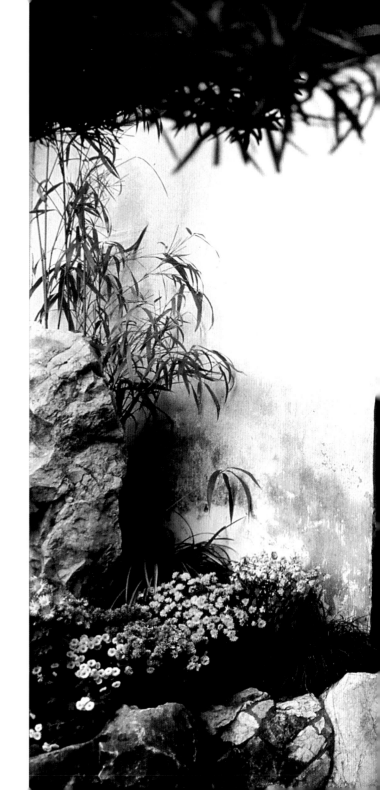

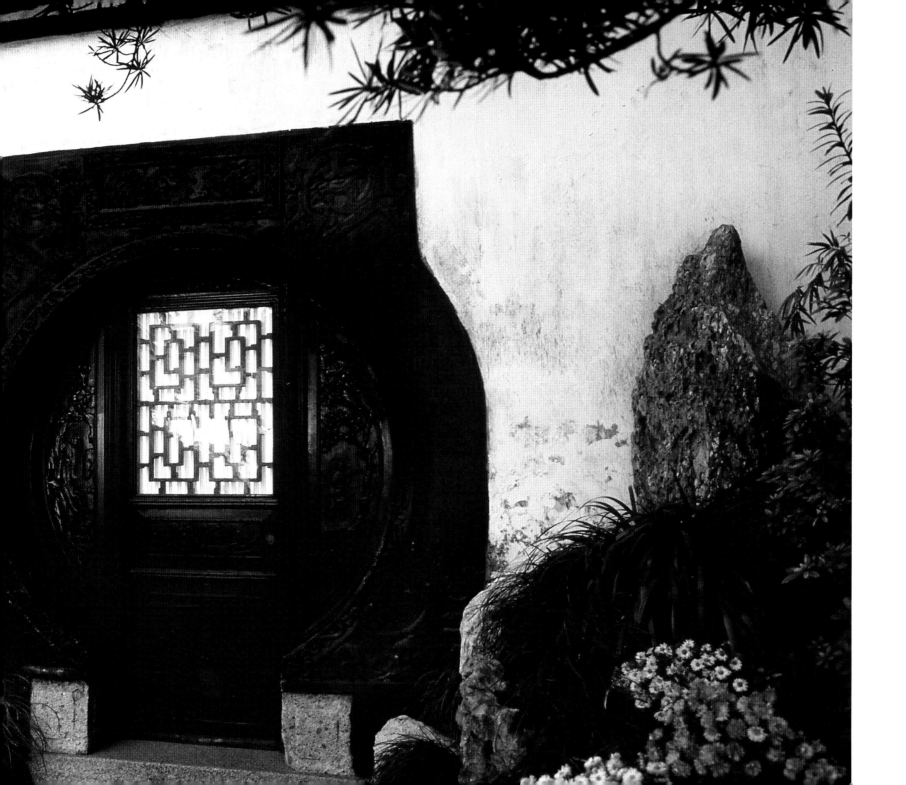

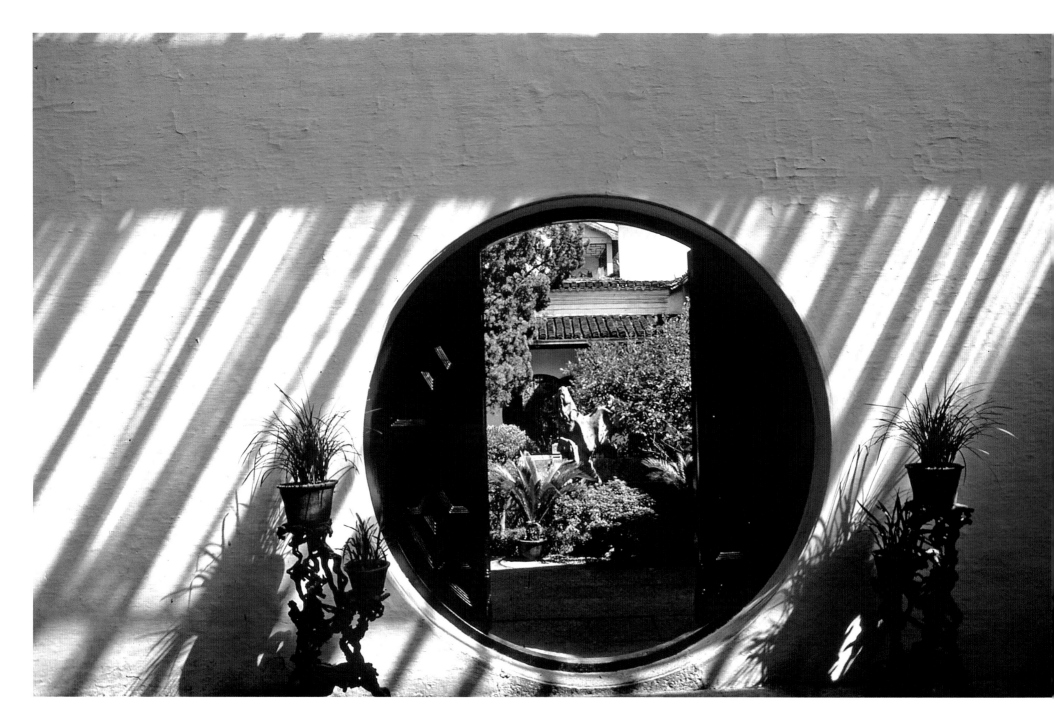

畫裡的牆

江南古畫裡的窗

含蓄地透露出庭園幽景

大自然灑落的光影

像畫家手中的彩筆

在刻意留白的牆面

刷上　虛實交織的樹形

線條律動的美麗痕跡

這不是夢境

是隱身現代的蘇州氣韻

1988 中國 / 蘇州

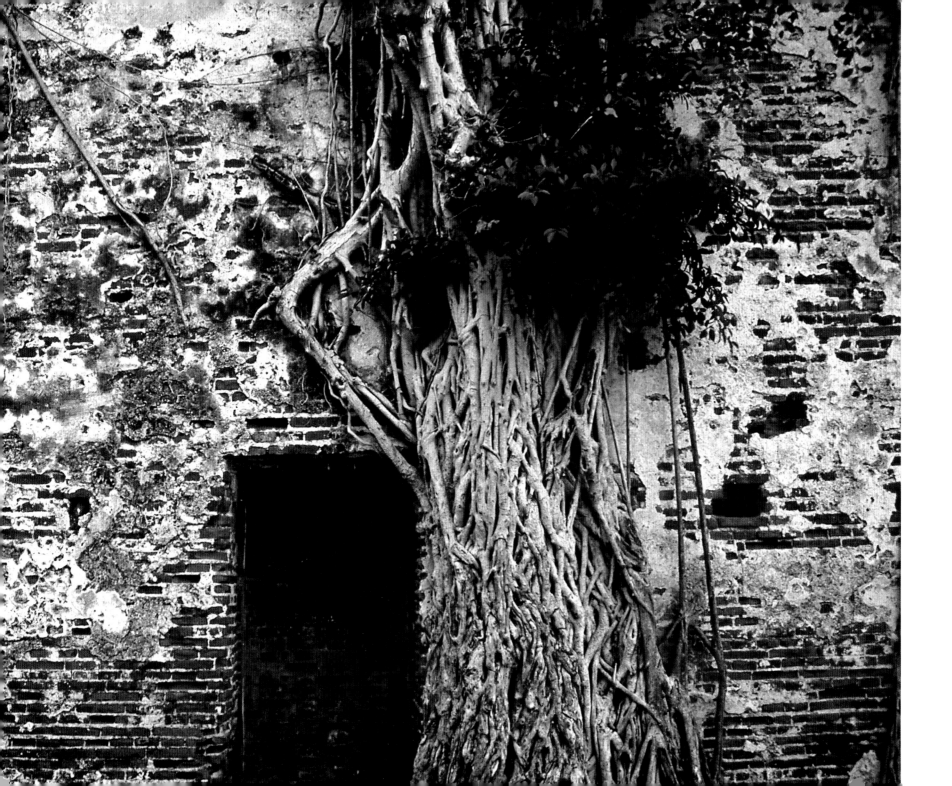

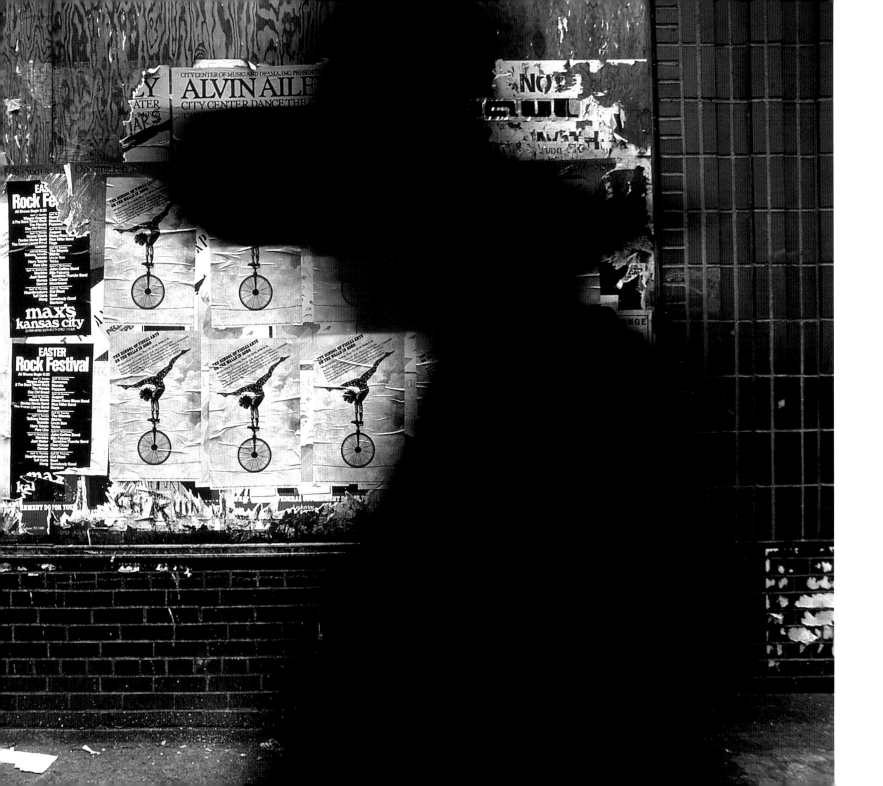

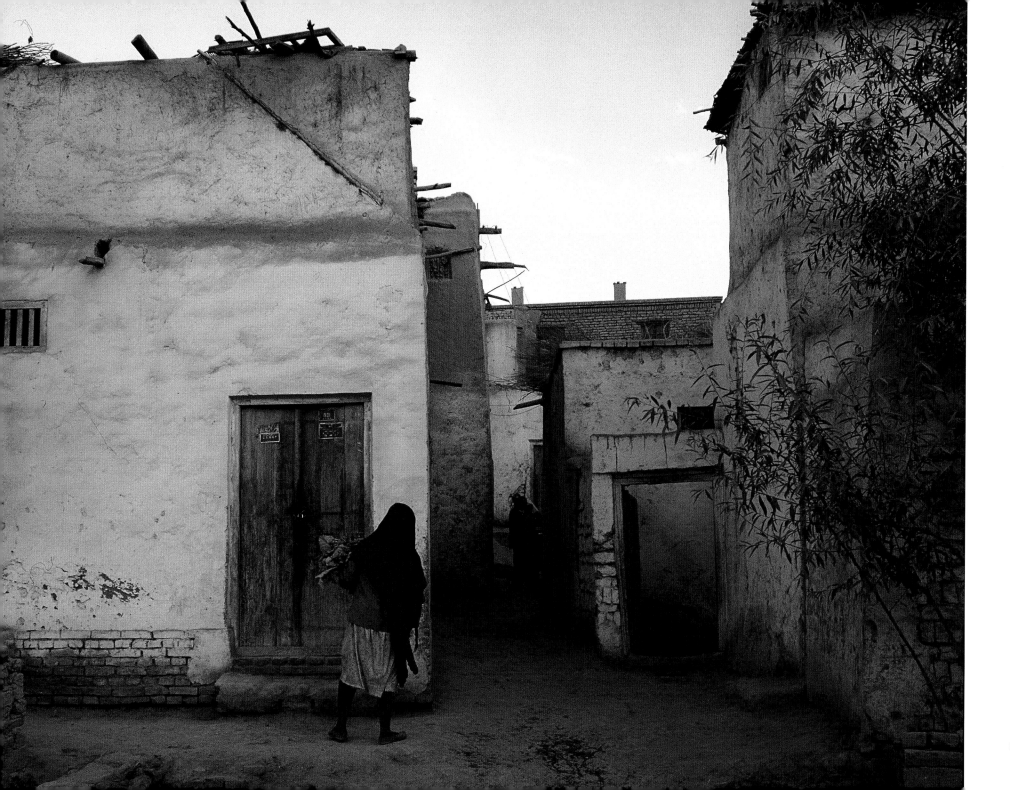

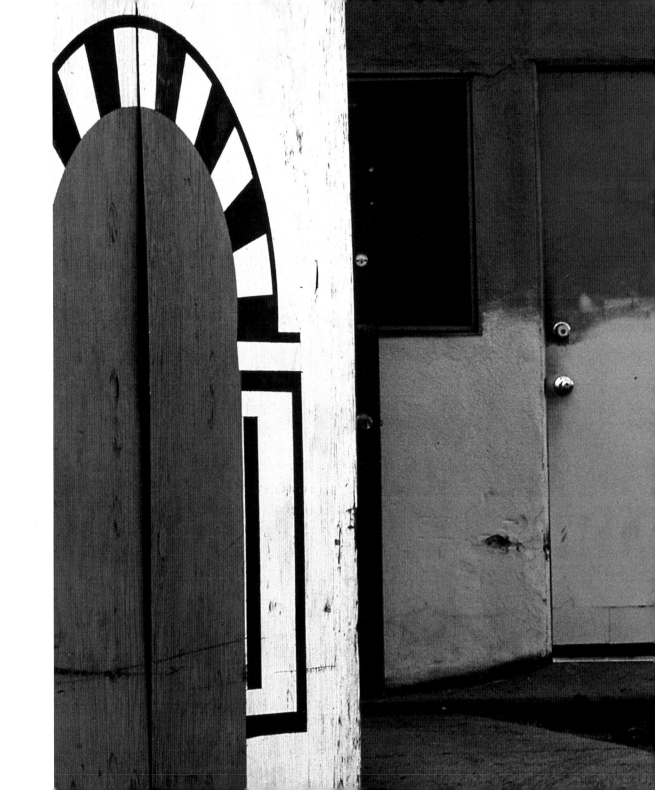

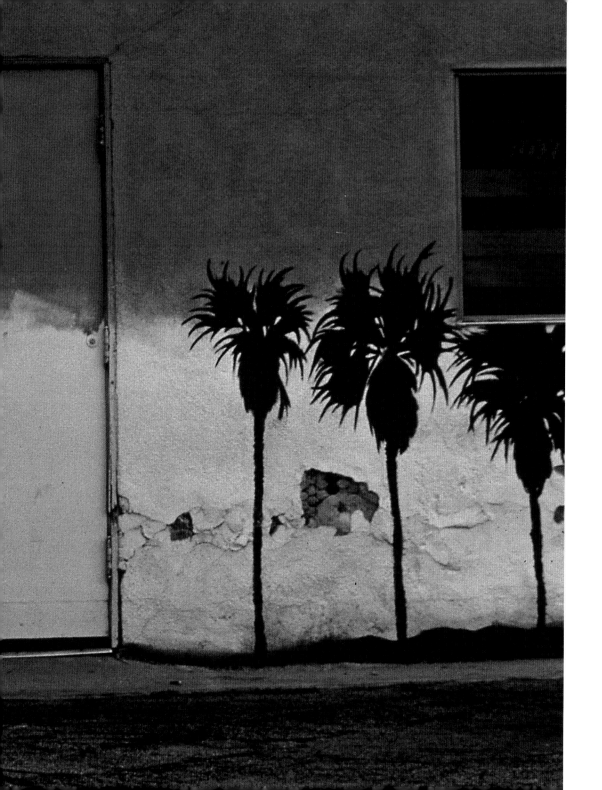

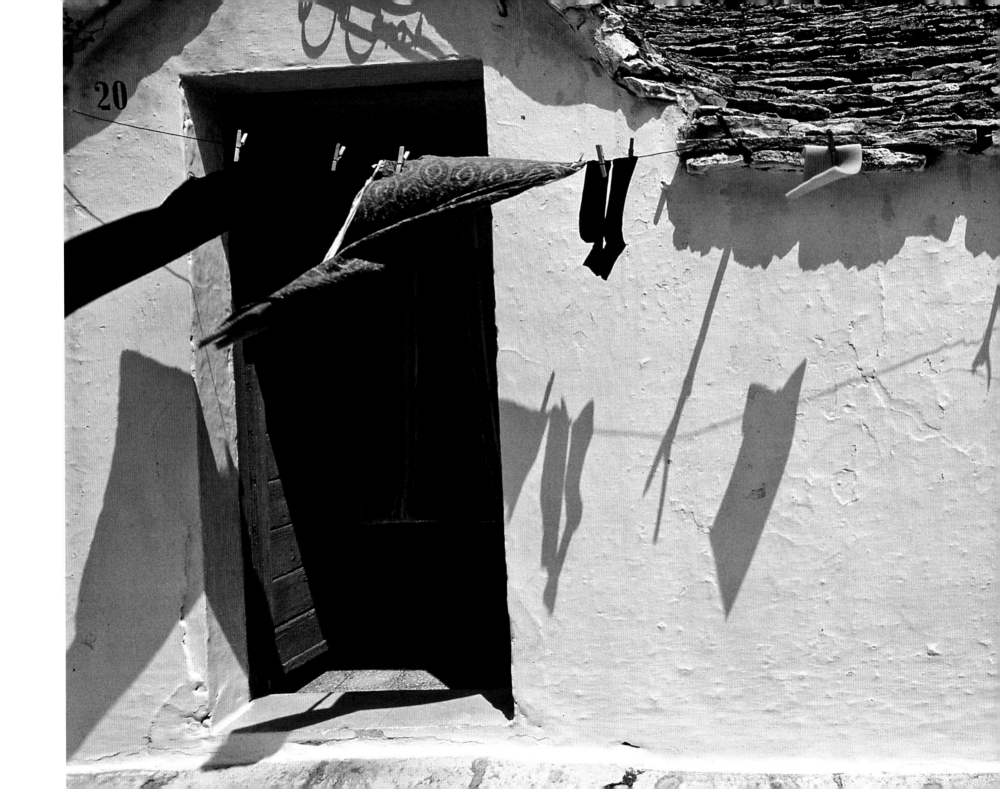

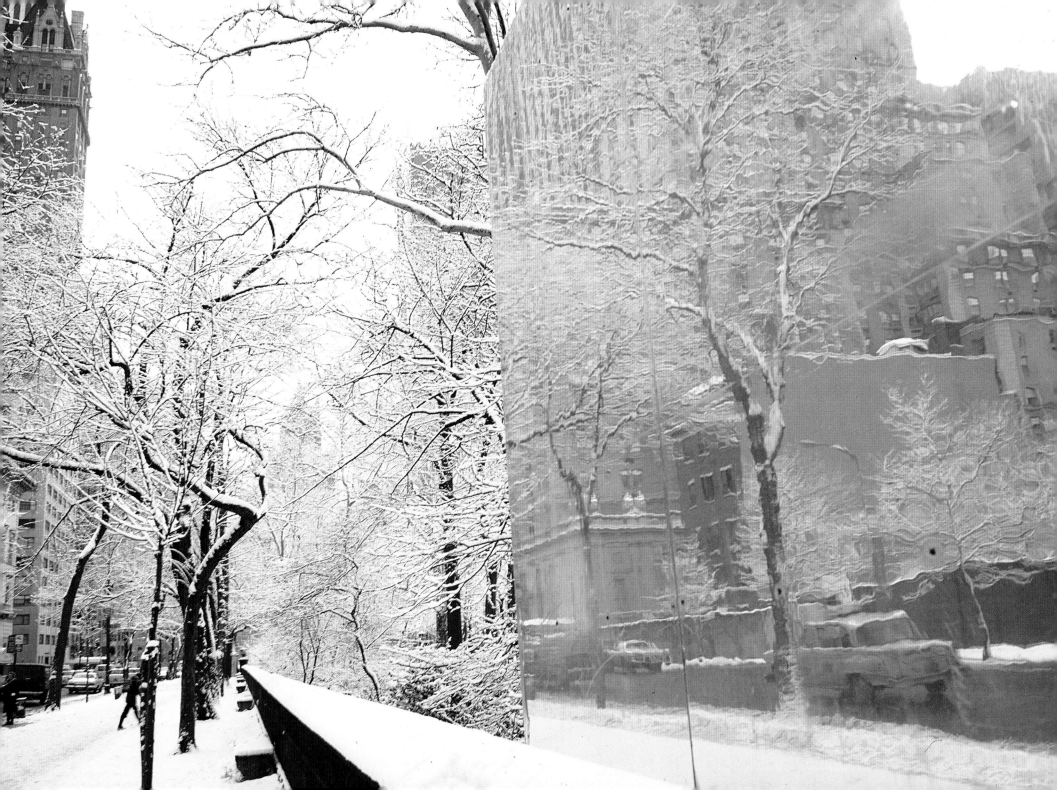

蘇珊的假期

Nude是我經常拍攝的題材，人體藝術呈現自由自在、無拘無束的語彙，就好像從忙碌的生活中抽離，盡情享受假期時，那種思緒放空、肢體解放的感覺。

我已遺忘蘇珊的全名，卻清楚地記得，那天在科羅拉多州海拔3千多公尺高山沙丘上，捕捉她或優美或狂野的身影，一點一滴的回憶。

在這片氣勢雄渾又看似溫柔的沙丘拍照，其實是相當辛苦的差事，白天陽光炙熱燙人，夜晚冷冽無比加上空氣稀薄，為了捕捉最好的光線，框住最佳角度，必須等待一整天，忍受大自然極冷極熱的考驗。

此系列作品與以往的時尚攝影不同，我讓具備舞蹈底子的模特兒本身，以大地為舞台，隨性發揮、自由舒展獨我的肢體語言，終於形塑出裸女和沙丘線條質感互映的畫面。

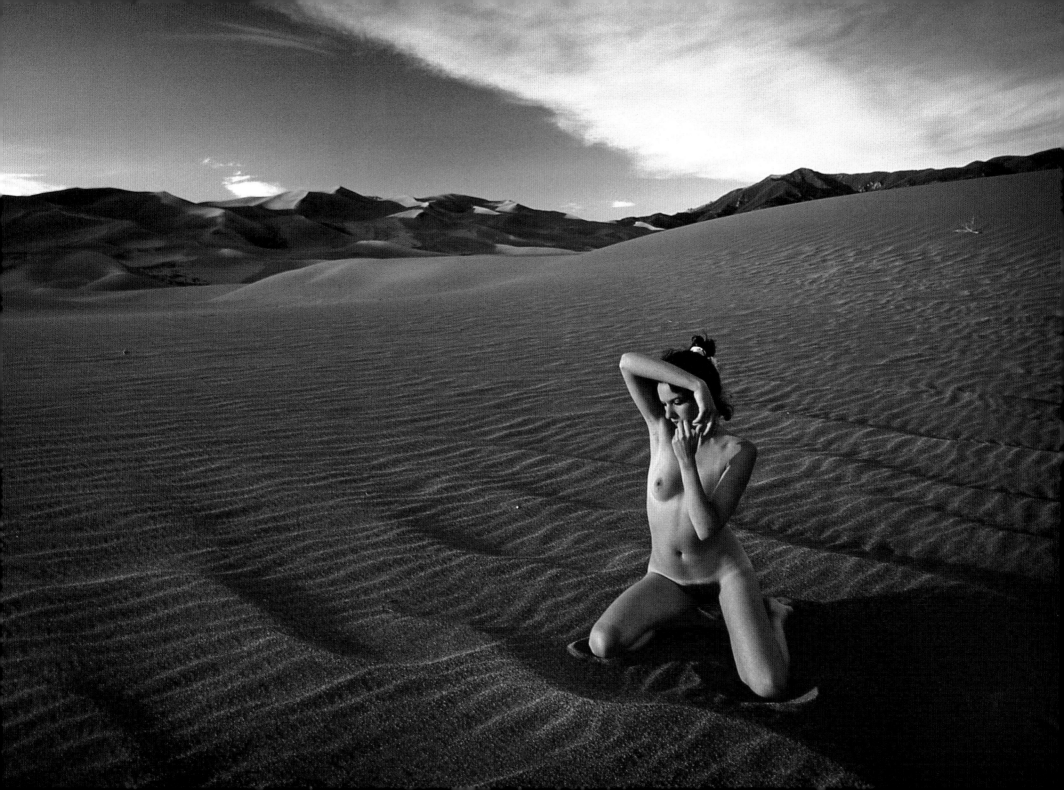

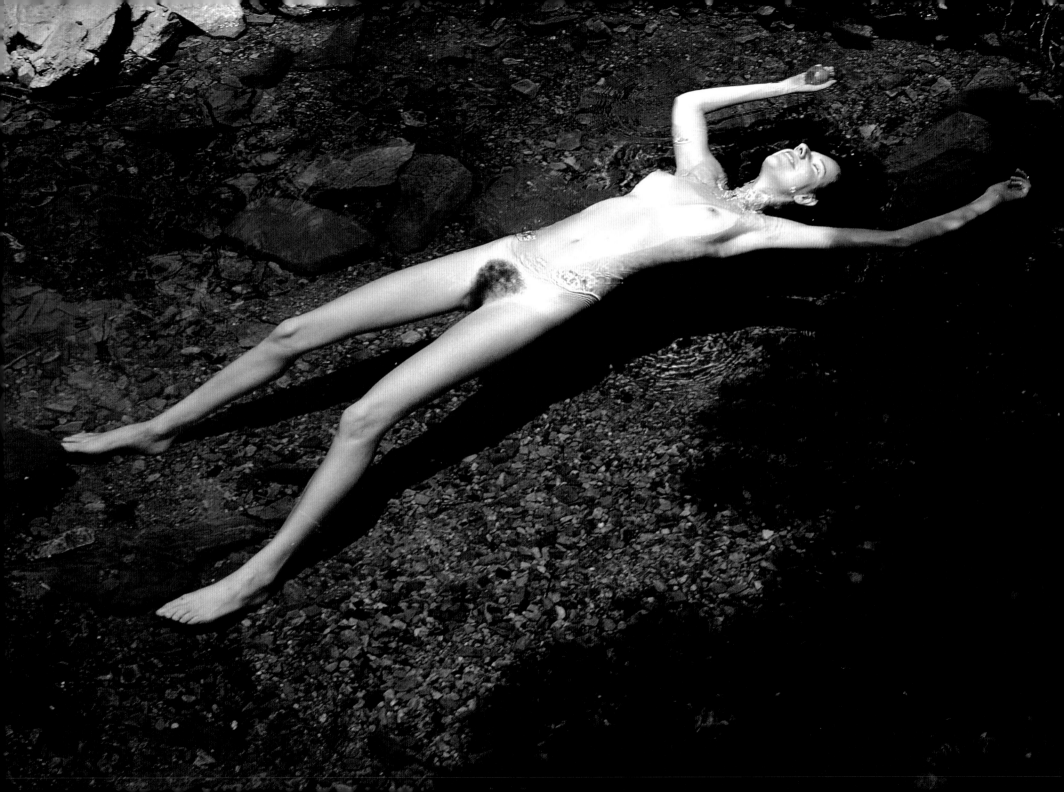

悠游

假期就是可以盡情釋放

在這個名為 Vacation 的花園

陽光是溫暖的懷抱

大地是無垠寬袤的床

風幻化為愛意的觸撫

湖水長出優雅的翅膀

任憑妳悠游　舒展

1978　美國

沙地上的維納斯

傳說維納斯是從海裡的泡沫中誕生

她裸體佇立於展開的扇貝上

是愛與絕美的化身

而我捕捉的維納斯

在滾燙的沙地上屏息凝思

同樣　美麗無雙　無垢無瑕

1978 美國

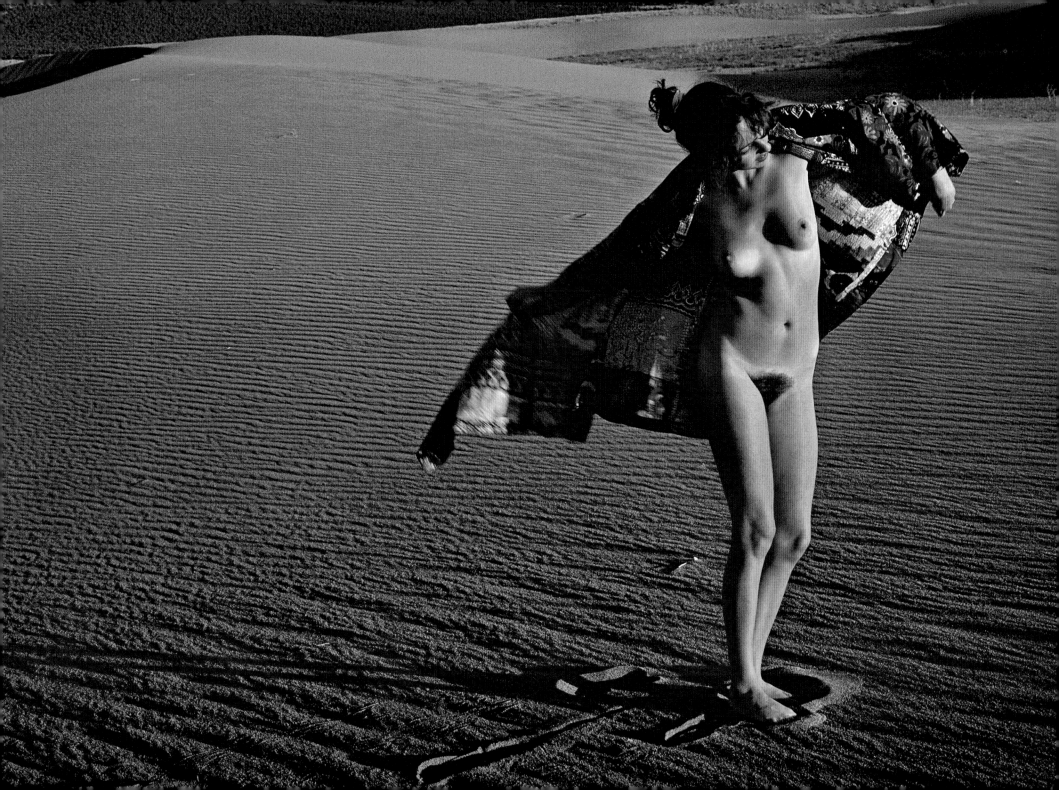

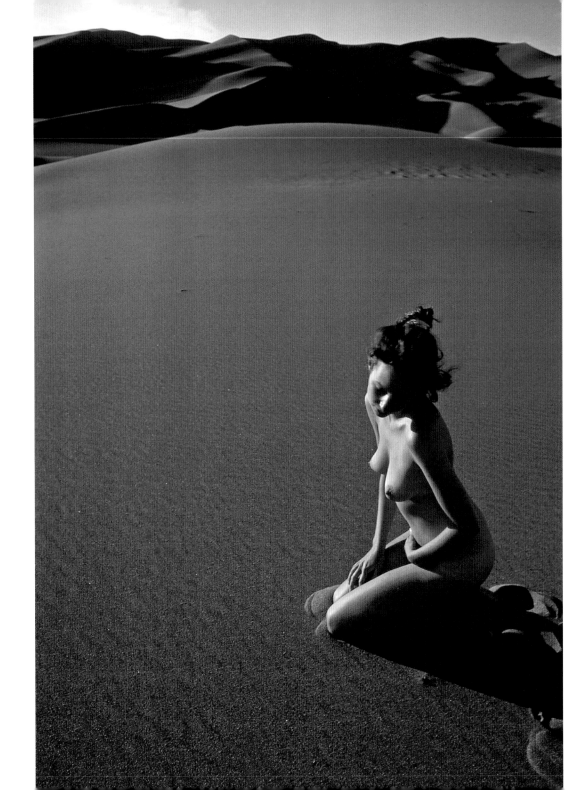

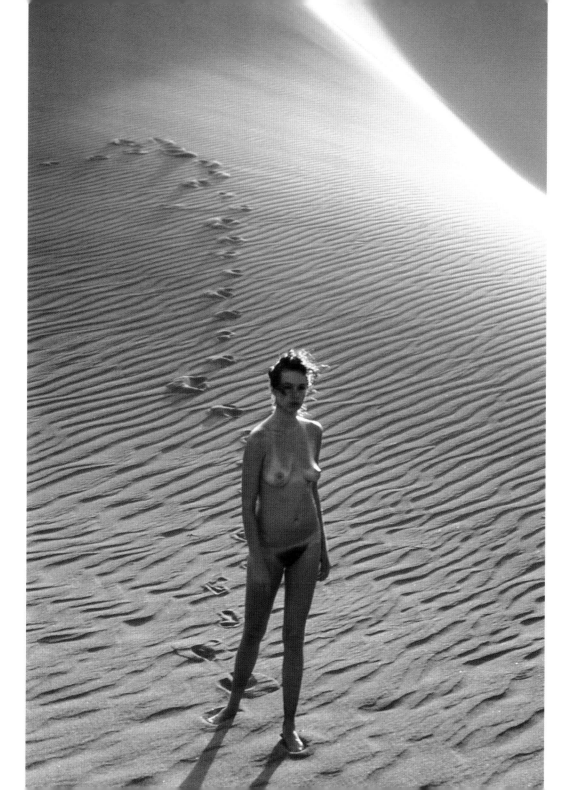

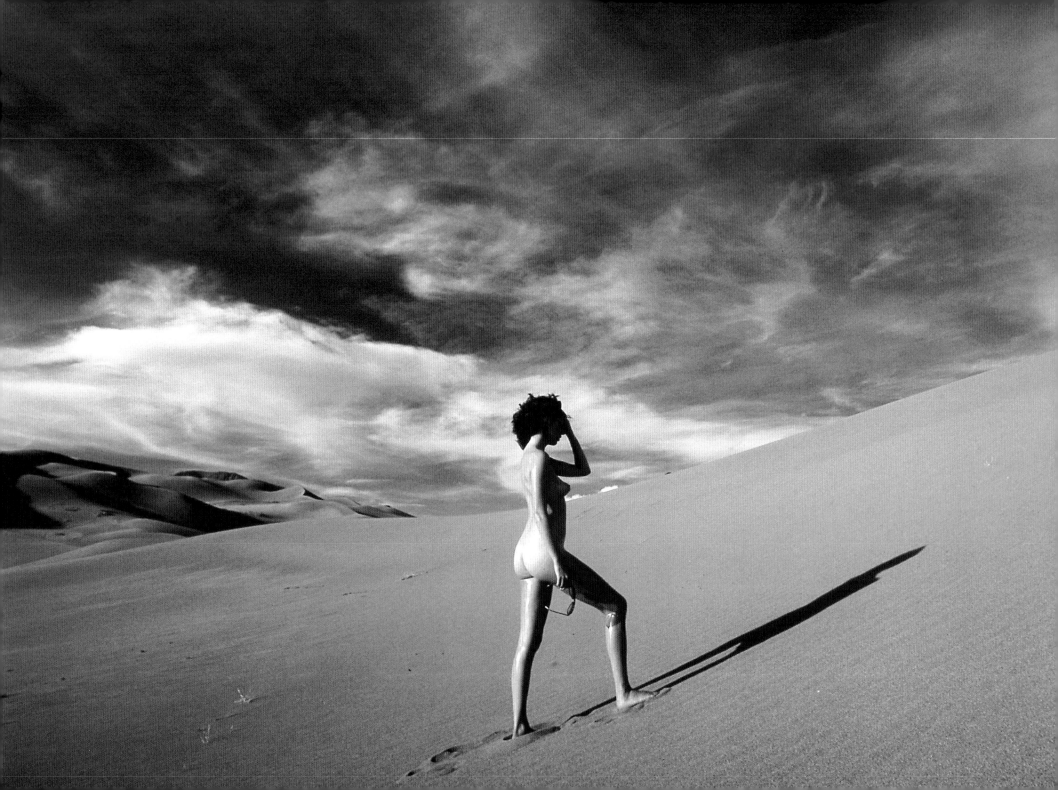

裸女獨行

獨自走向天空與沙丘的分界線

宛如在沙漠中找尋出路的旅人

看似孤單

卻恣意撐起一片迷人的風景

妳從哪裡來　無人能識

將往何處去　沒有人知道

1978　美國

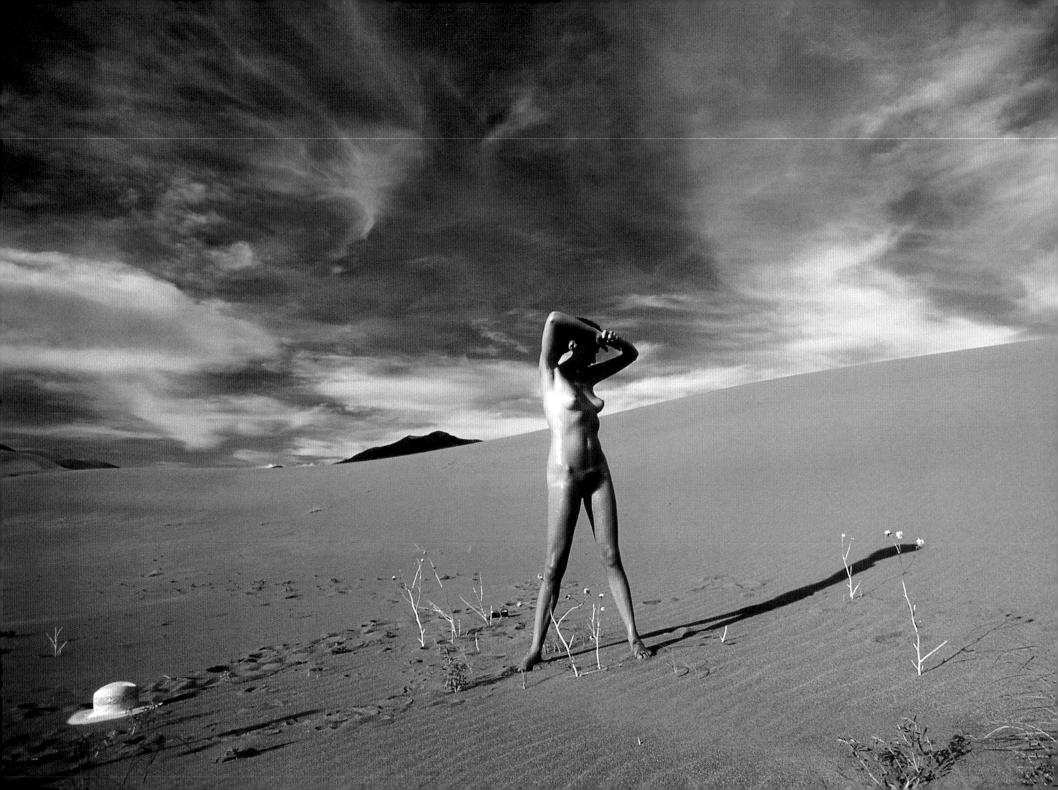

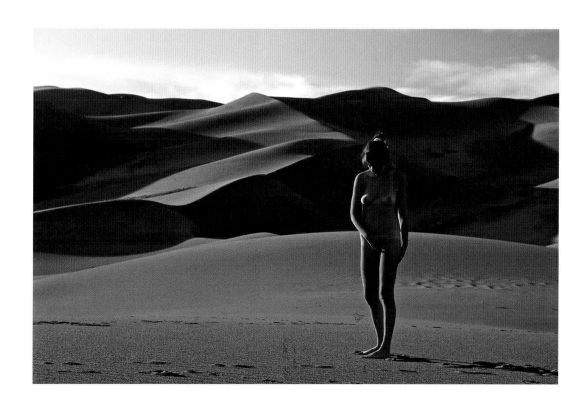

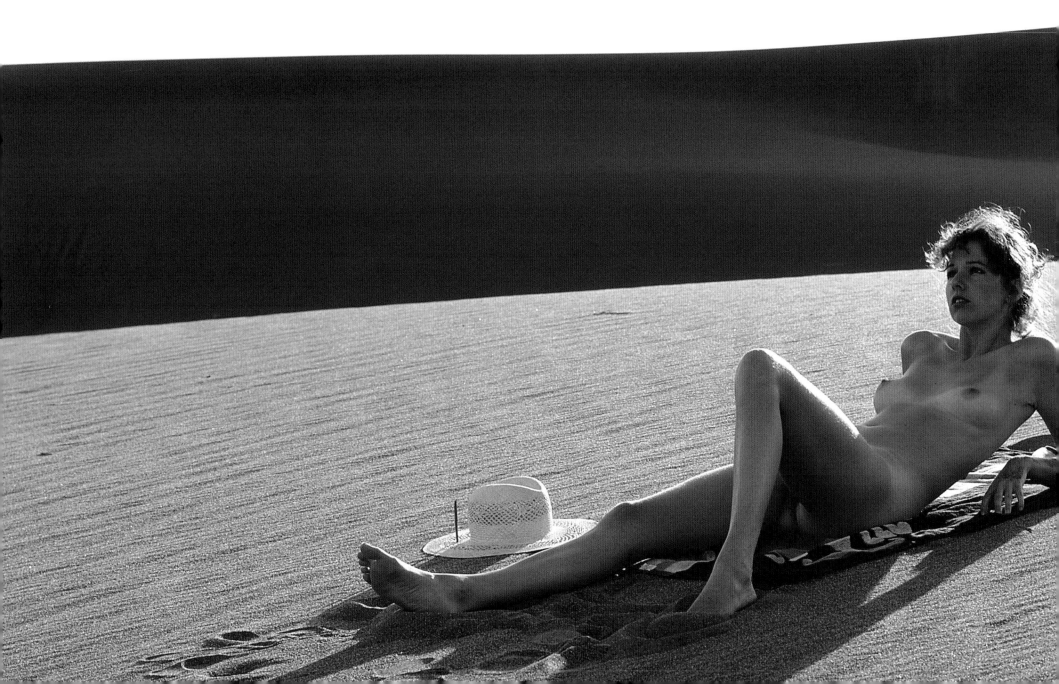

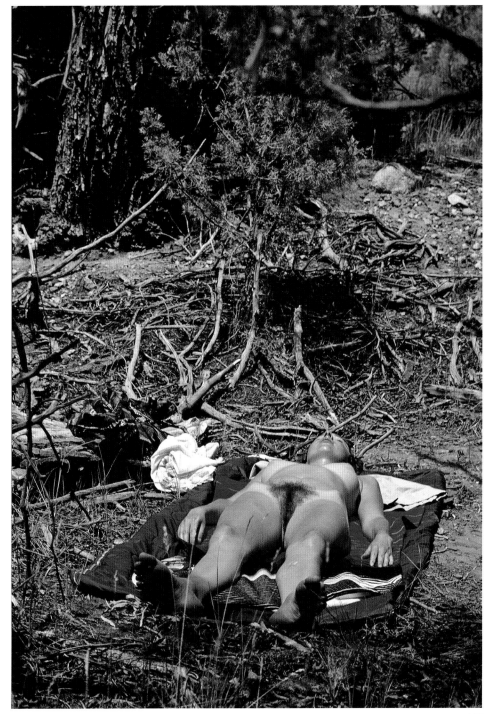

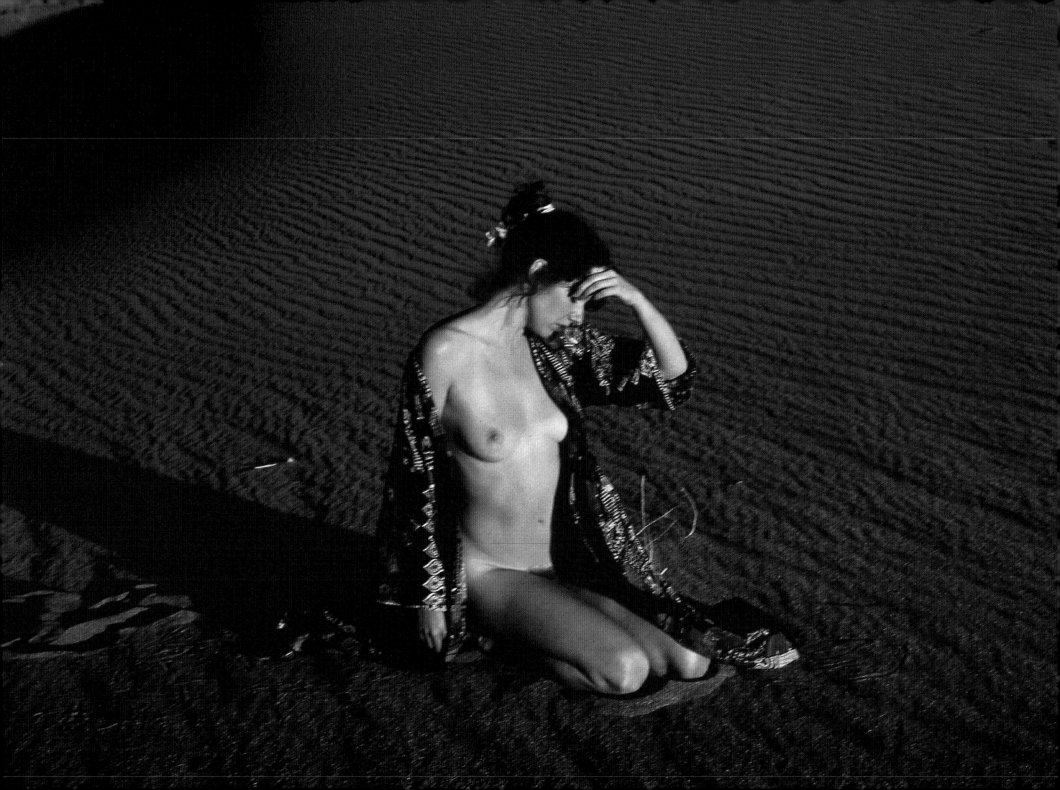

浴在夕光

舞者與沙漠的對話

不必透過言語交談

也不限於嬉笑遊賞

只是屏息傾聽　輕輕地肢體交會

即可心神領略　靈犀相通

1978　美國

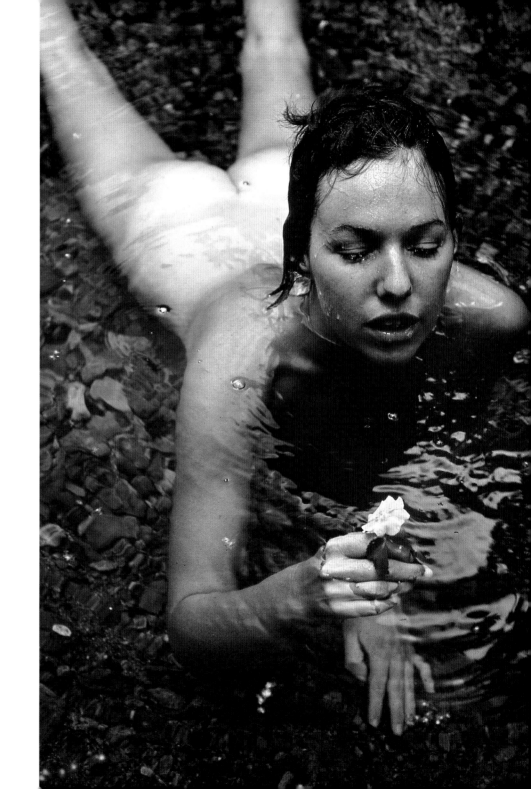

有人說我的作品像一首「詩」，也有人說像一幅「畫」，或是「心象」攝影，然而無論如何，這都足以代表我的心情寫照。

60年代我從台灣前往美國，10多年後從美國流浪至歐洲、北非，90年代返回故鄉台灣，期間又多次造訪中國，每個階段的作品，皆屬我走過那些地方的行腳印記，感受不同的文化衝擊和民族情懷，所孕育出來的心靈結晶。

我的一生從不刻意追求物質或名利，卻很篤定我對攝影藝術的熱愛與實踐，這種淡然靜定的人生觀，總在心靈反射的作品中展露無遺，為我營造出簡單純粹的「柯錫杰式」自我風格。

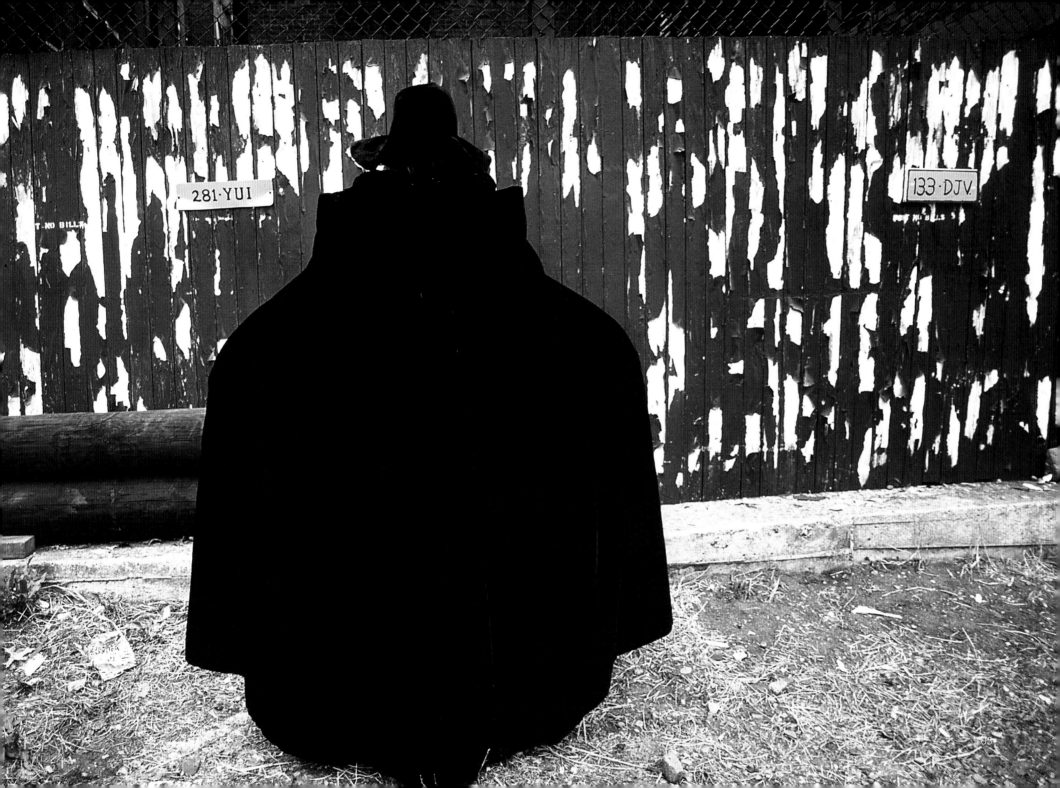

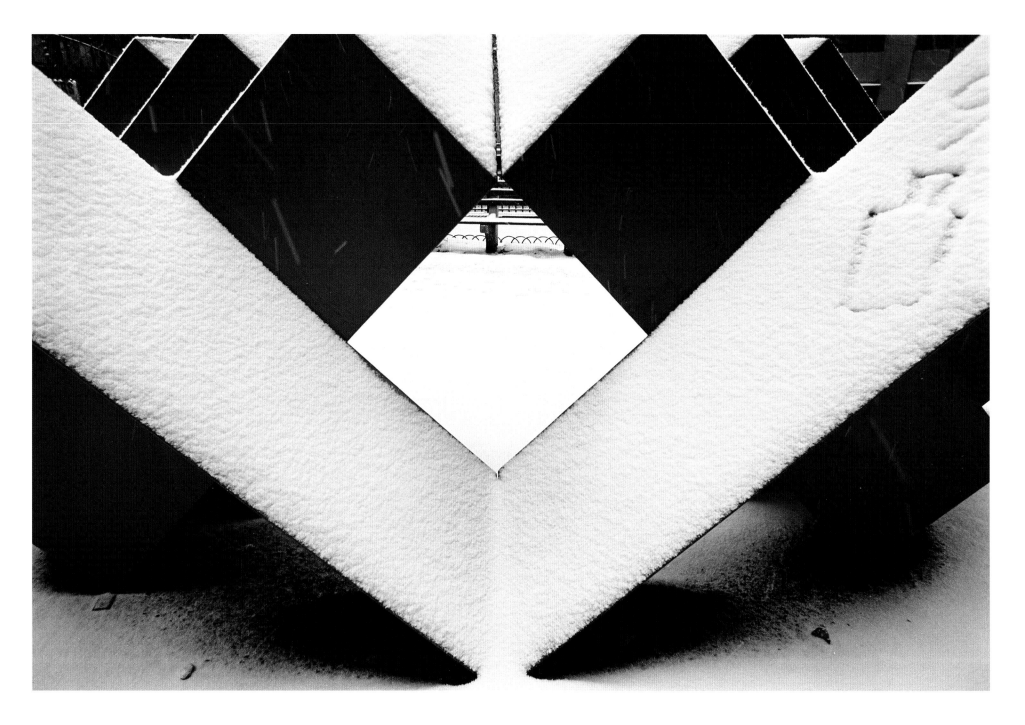

寓意

不只是色塊組合

也不只是線條交構

這寓意深邃的框景

恰如女性肢體上的某種符號

1987　美國

踽踽獨行

枯瘦的枝條　烘托純色屋牆

蕭瑟之冬就像一張孤獨的網

緊緊扣住路人的身影

1992　美國

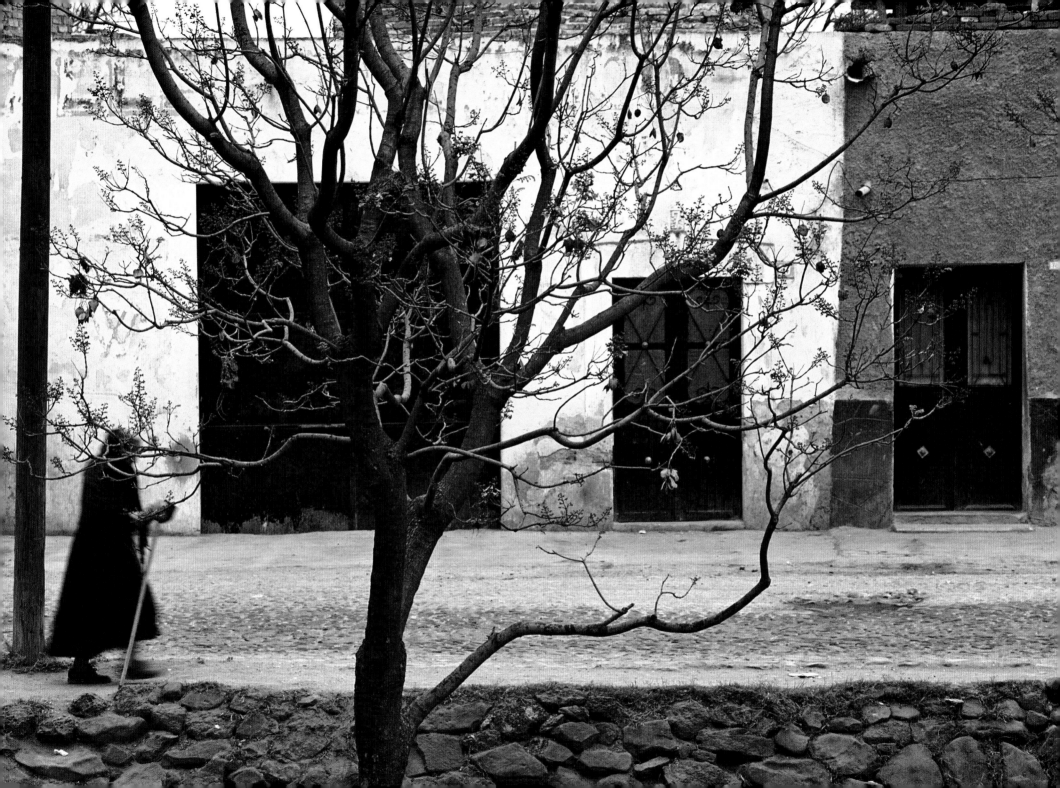

窺看生活

從破碎的窗景　窺看外在的人生

沒有燈紅酒綠　不見浮光俗影

唯有質樸無華的庶民生活面

1987　中國　/　福建

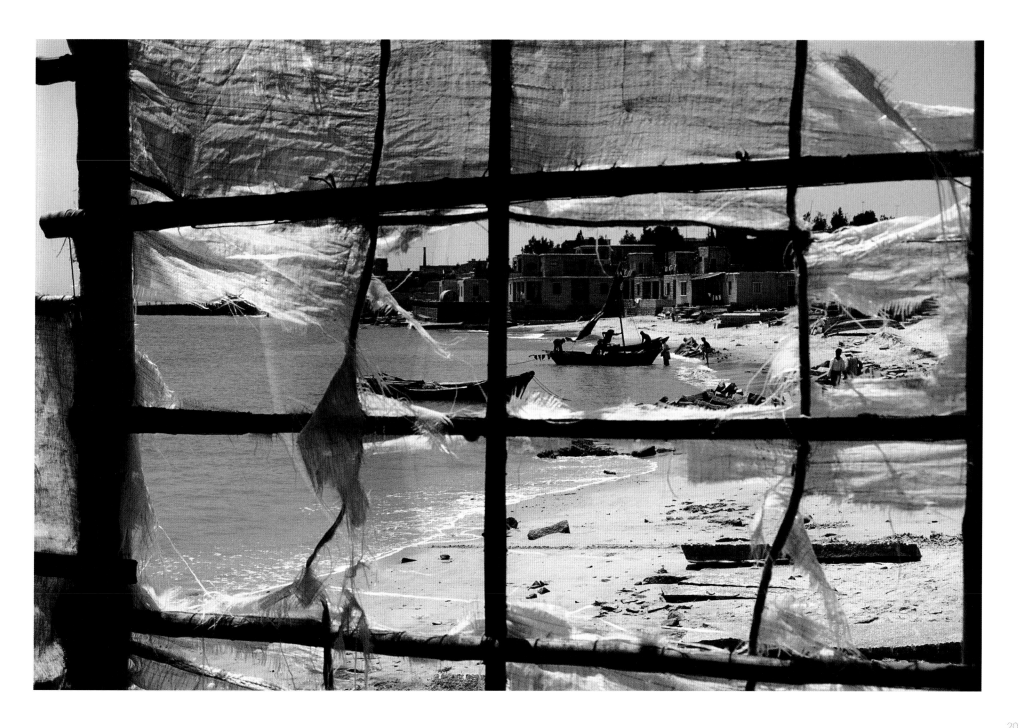

水姿繪

是誰不小心打翻的顏彩

在水中作起畫來

微風輕吻過的地方

樹影浮映　波光幽幽溶解

幻化出迷離氣韻

似抽象藝術　又似水墨渲染

唯有大自然的絕妙巧手

才能如此快意揮灑

2011 台灣 / 台江

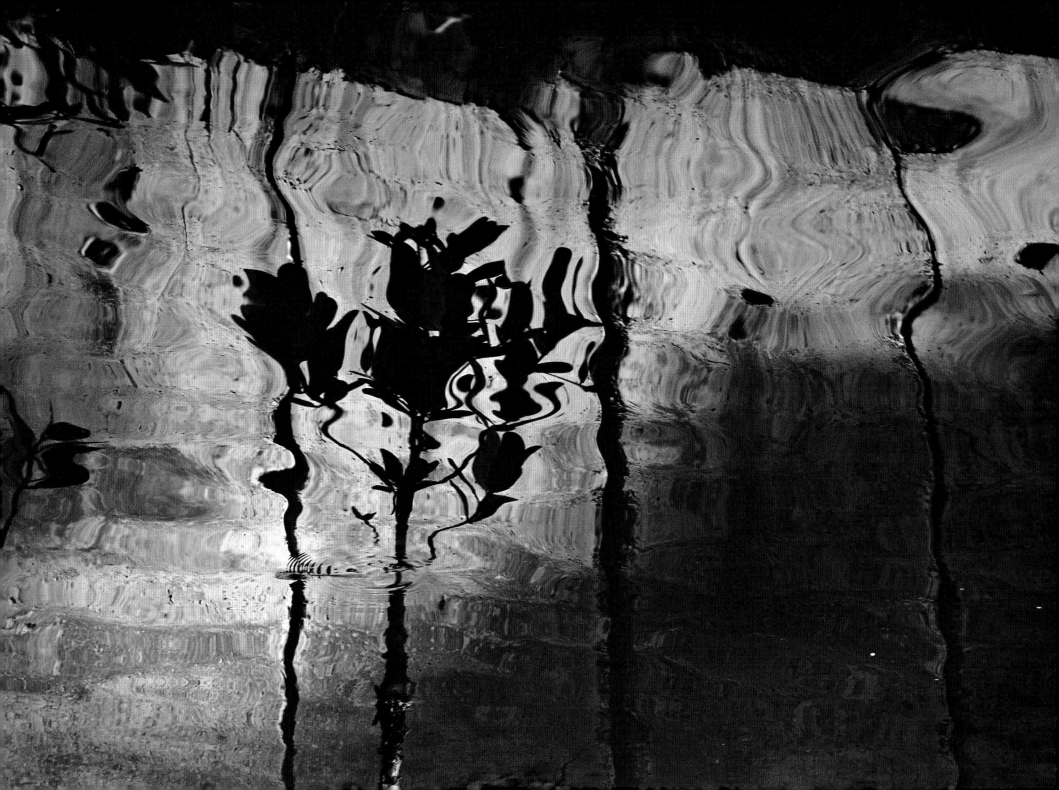

少年的夢

穿越時空　躍然而上

風是揚起的羽翼

陽光化作堅韌的臂膀

夢想一如穹蒼無限寬廣

又似海洋無比浩瀚

無論多麼遙遠

我心依然有夢

純真未改　熱情永不熄滅

那個追夢的少年是我

1983 美國

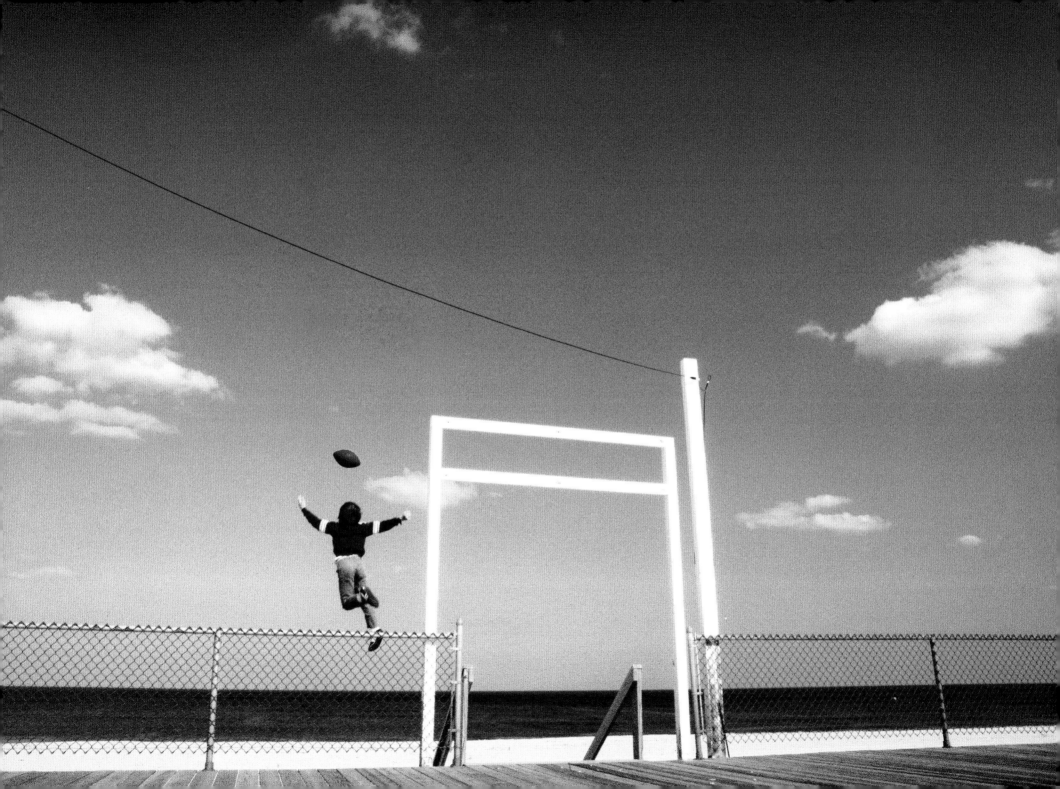

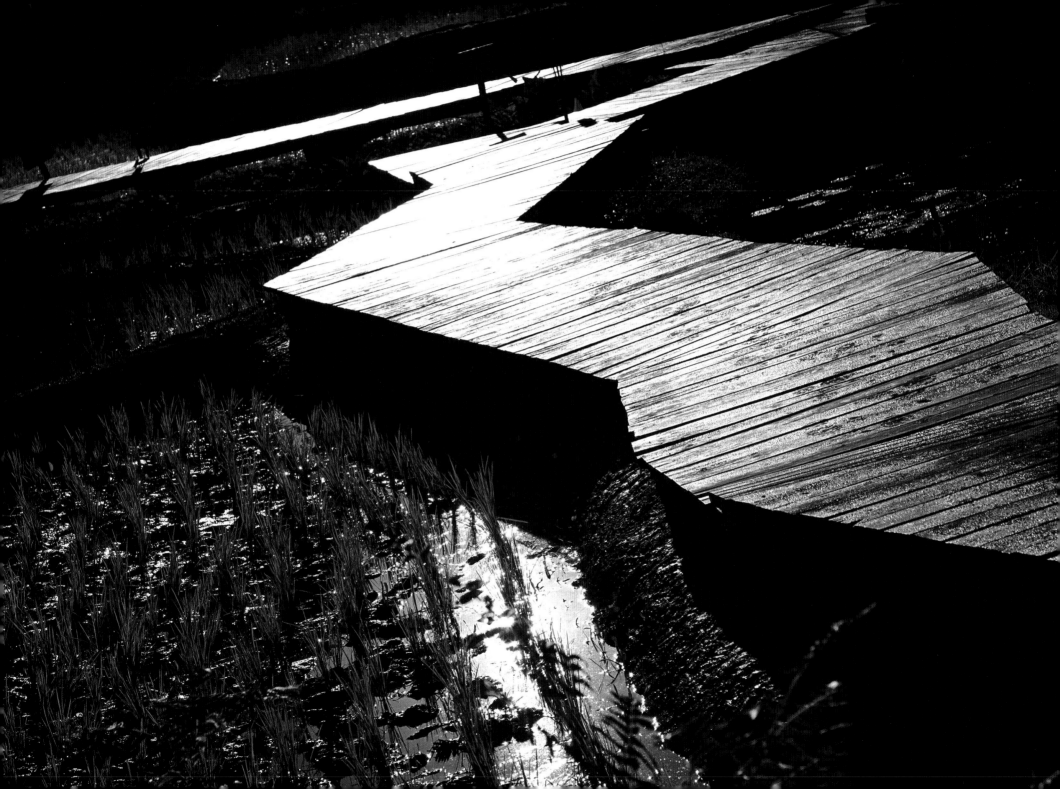

心路

生命旅程

如同蜿蜒曲折的棧道

一路走來

雖然也有低沈幽暗

仍不時湧現希望

眼前浮動的亮光

是纖纖溫柔的心景

雖然璀璨　卻無逼人的鋒芒

保存純真情懷

浮光掠影的歲月

亦可化作永恆的歌詠

2012　泰國

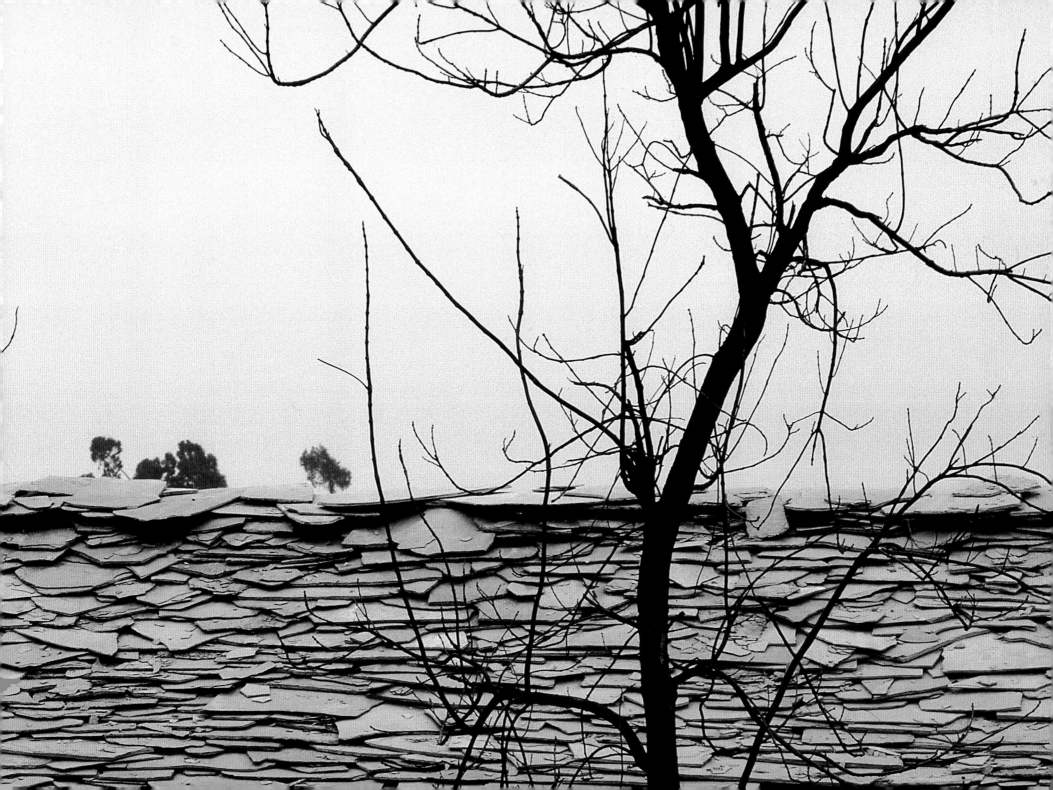

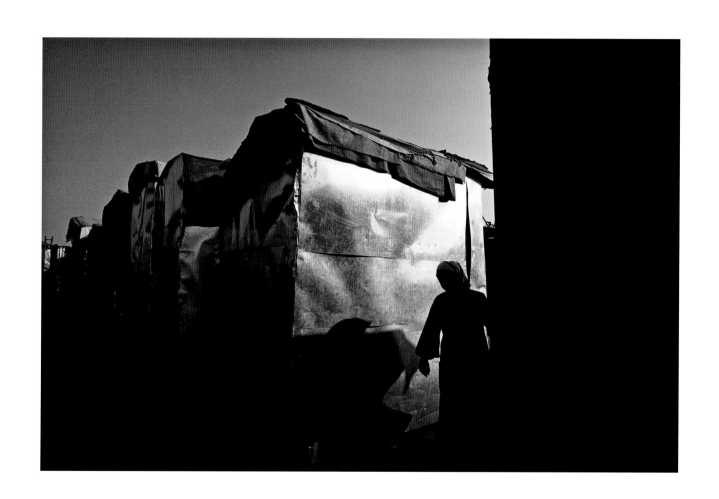

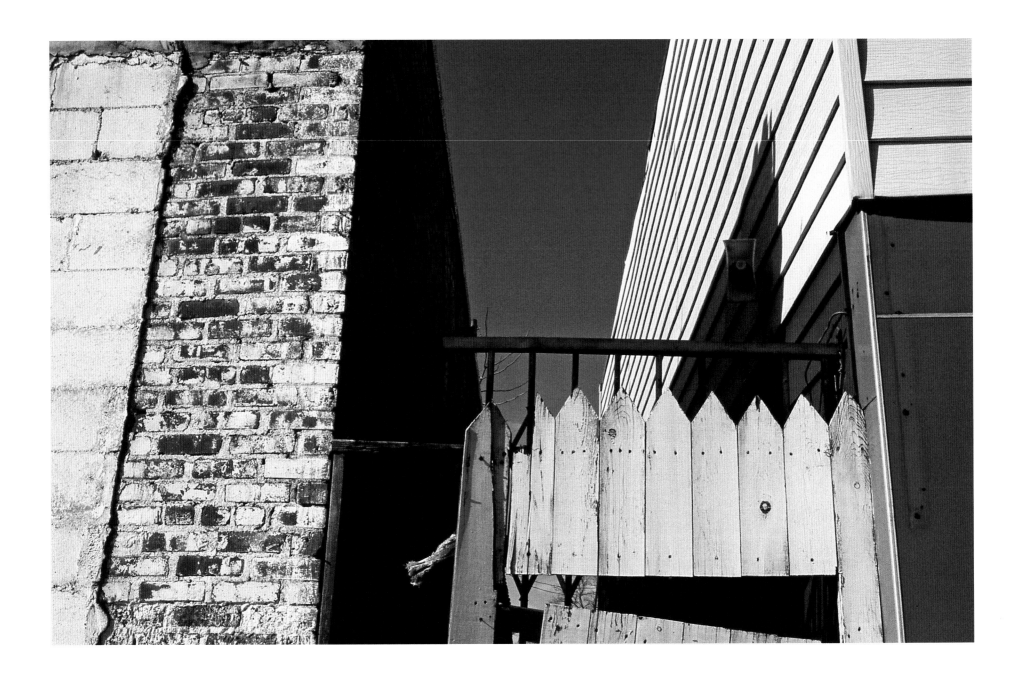

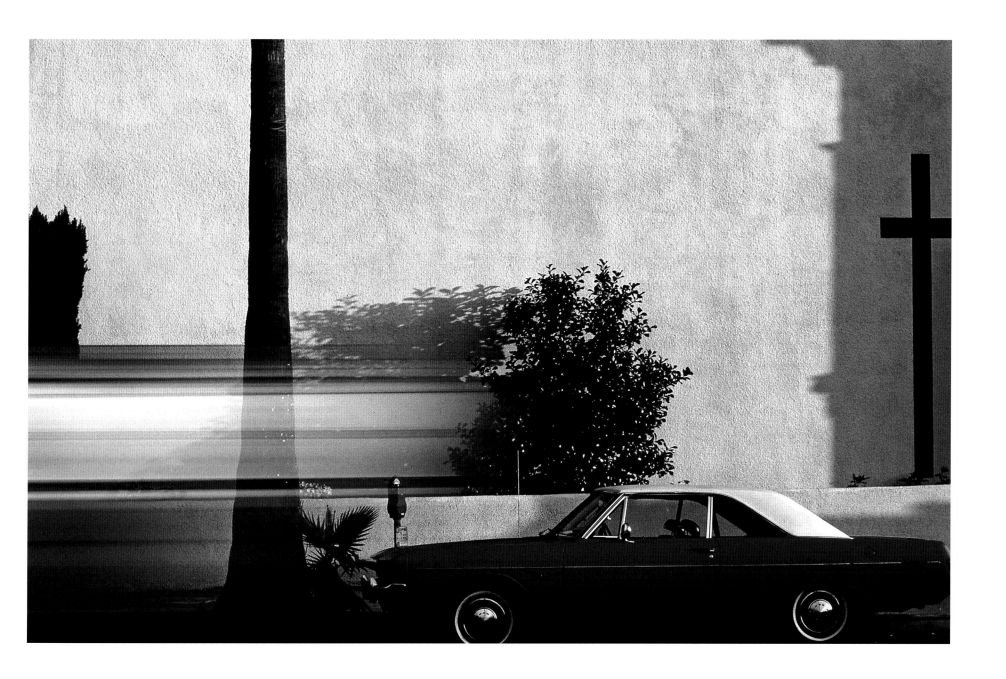

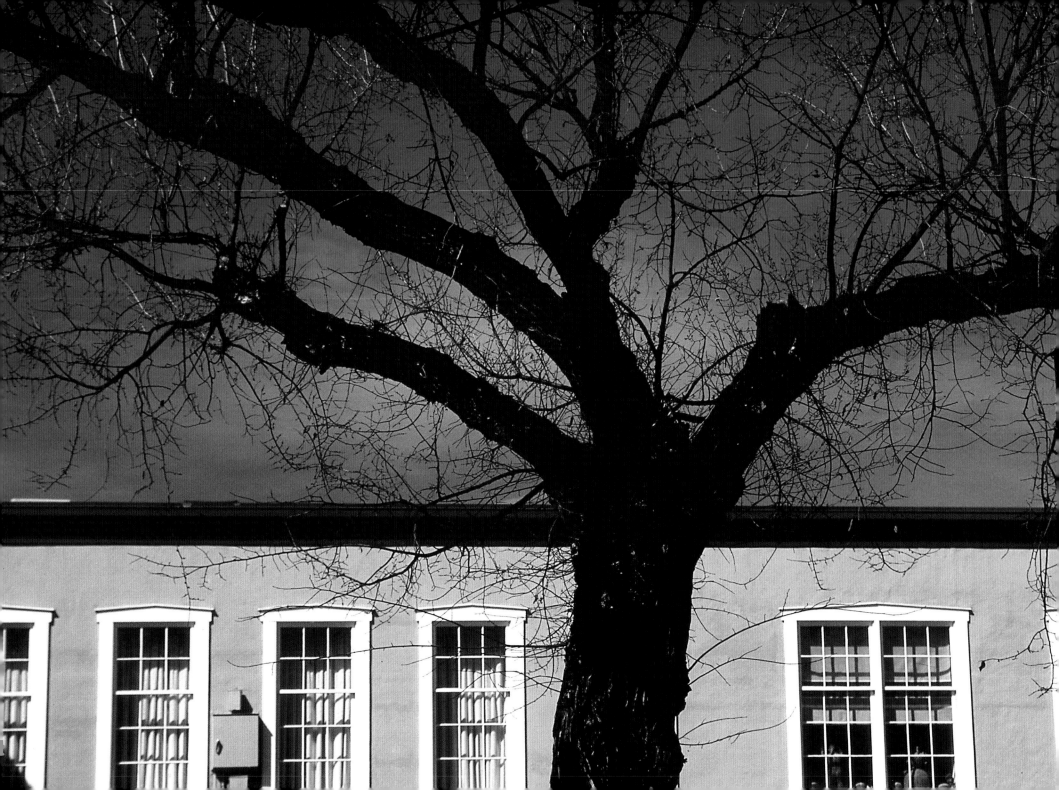

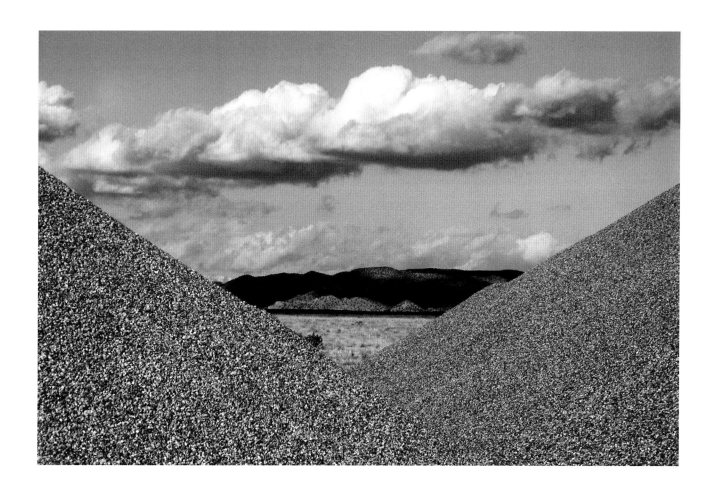

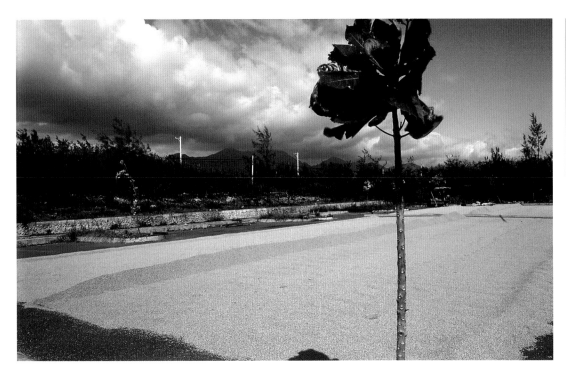
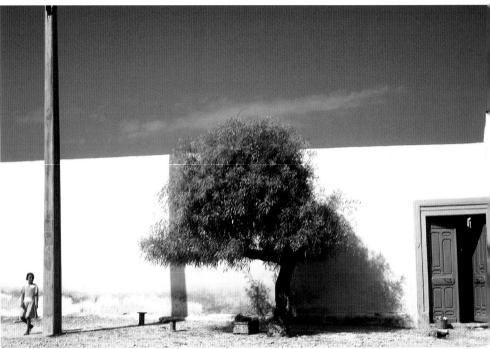

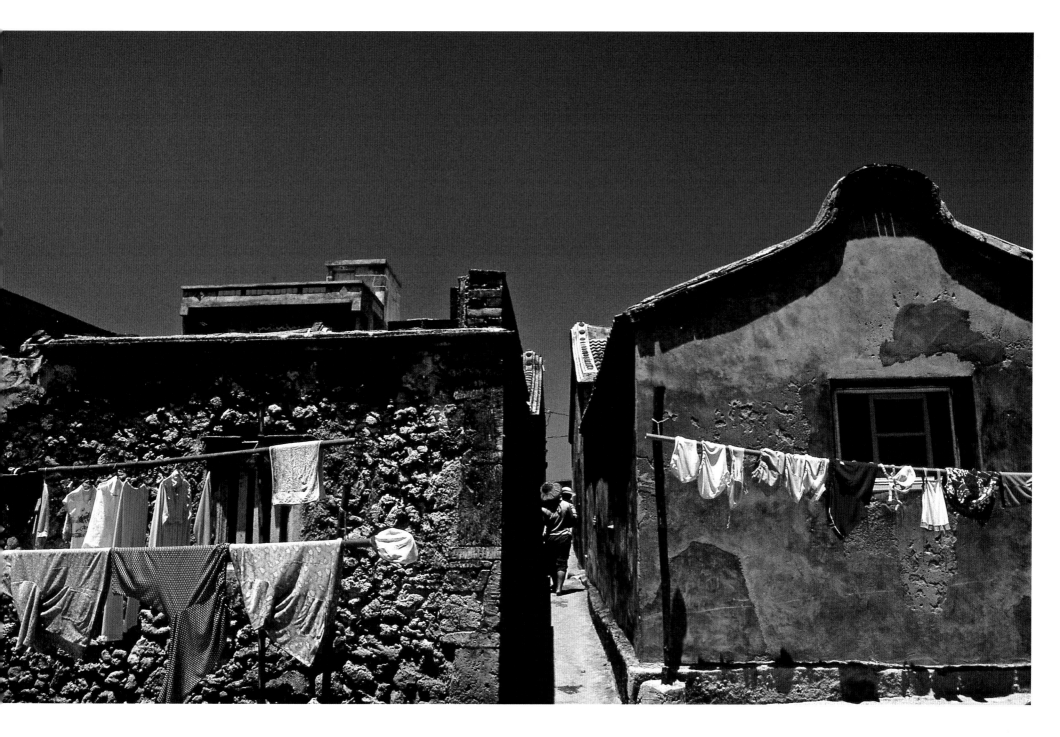

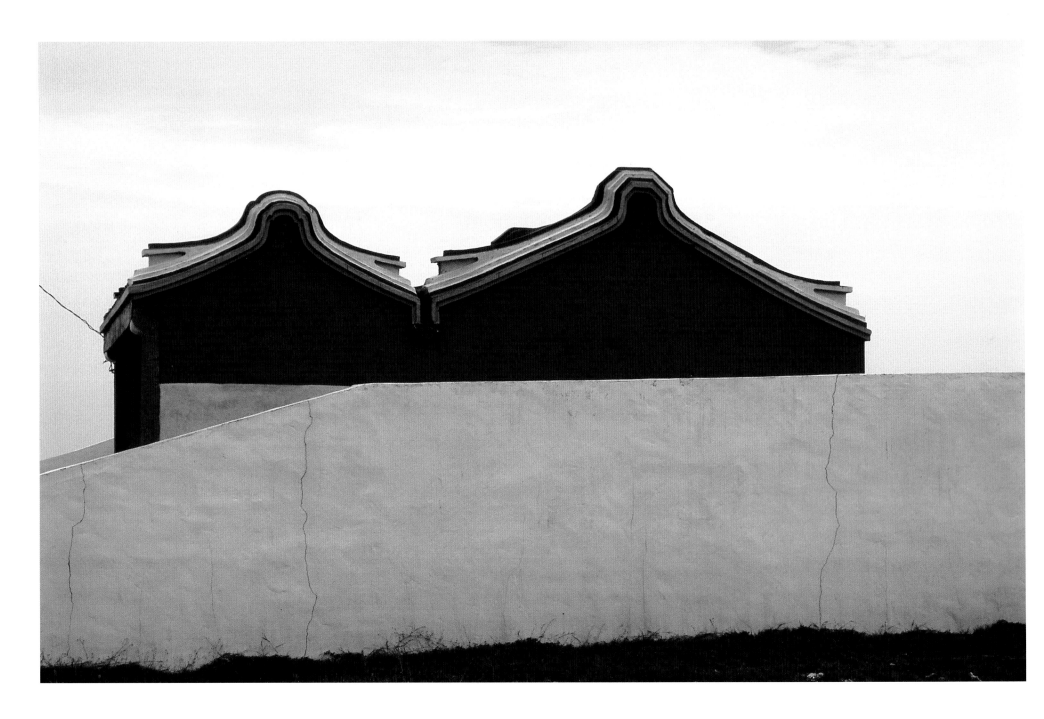

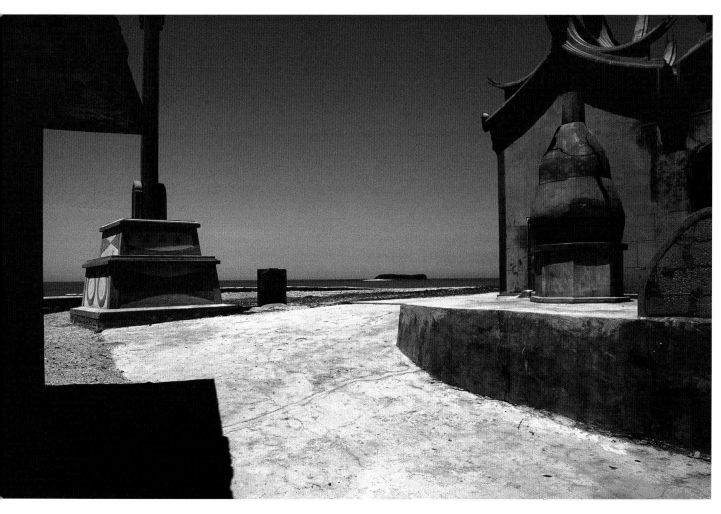
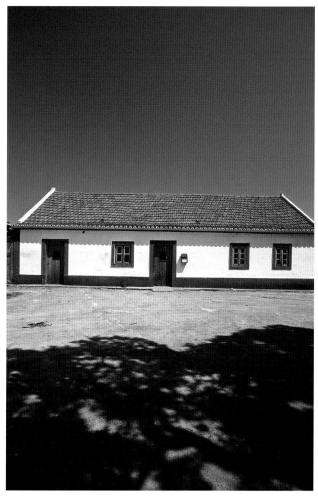

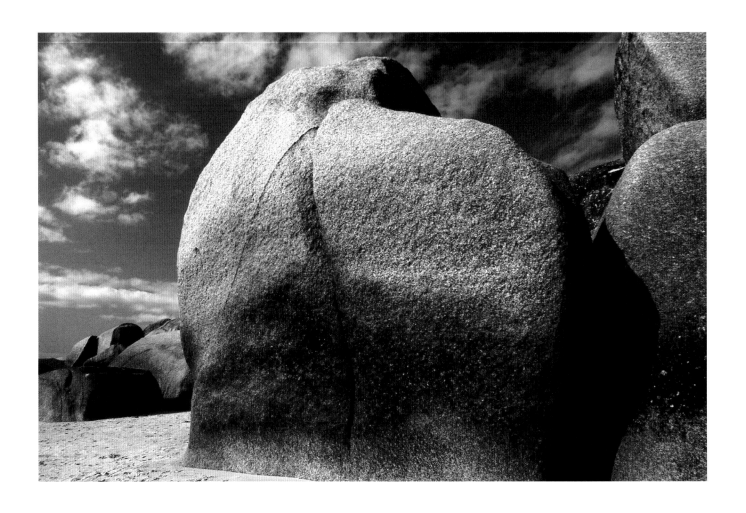

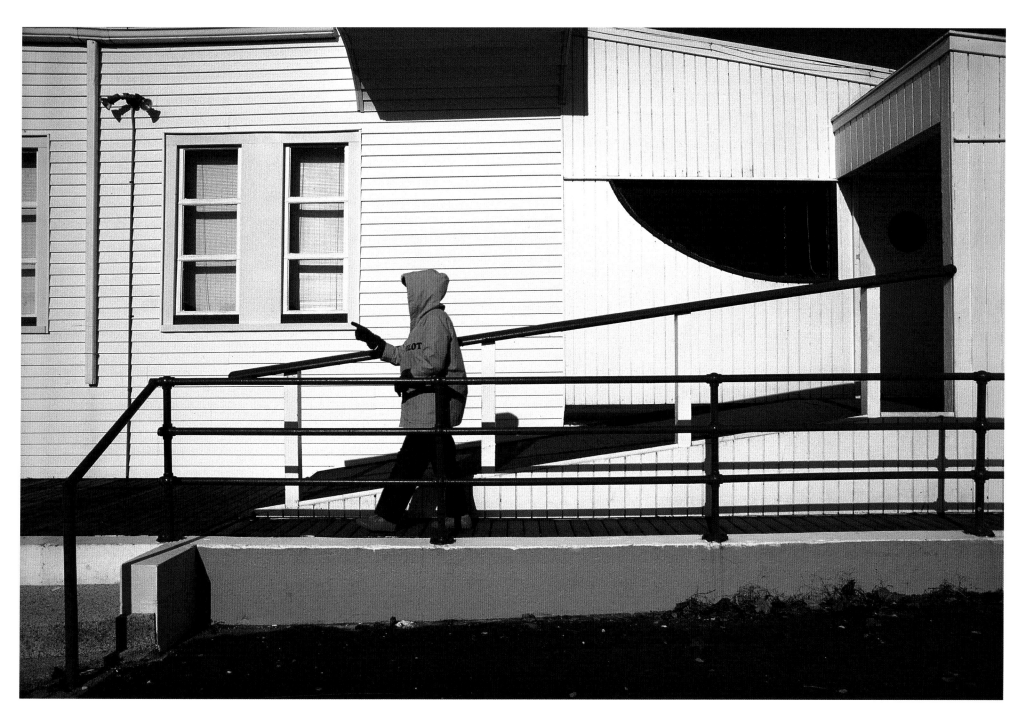

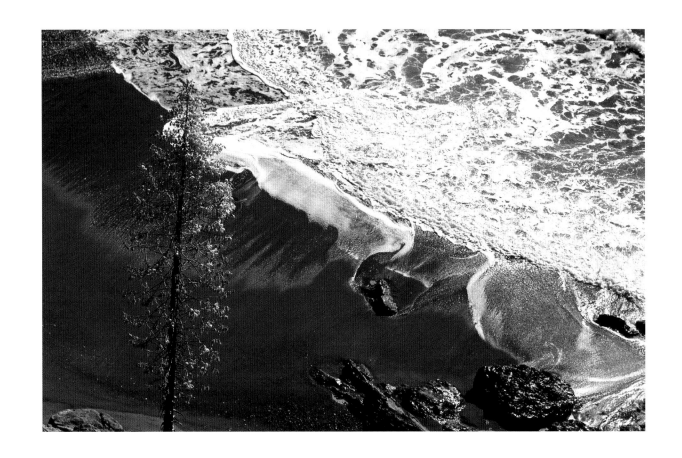

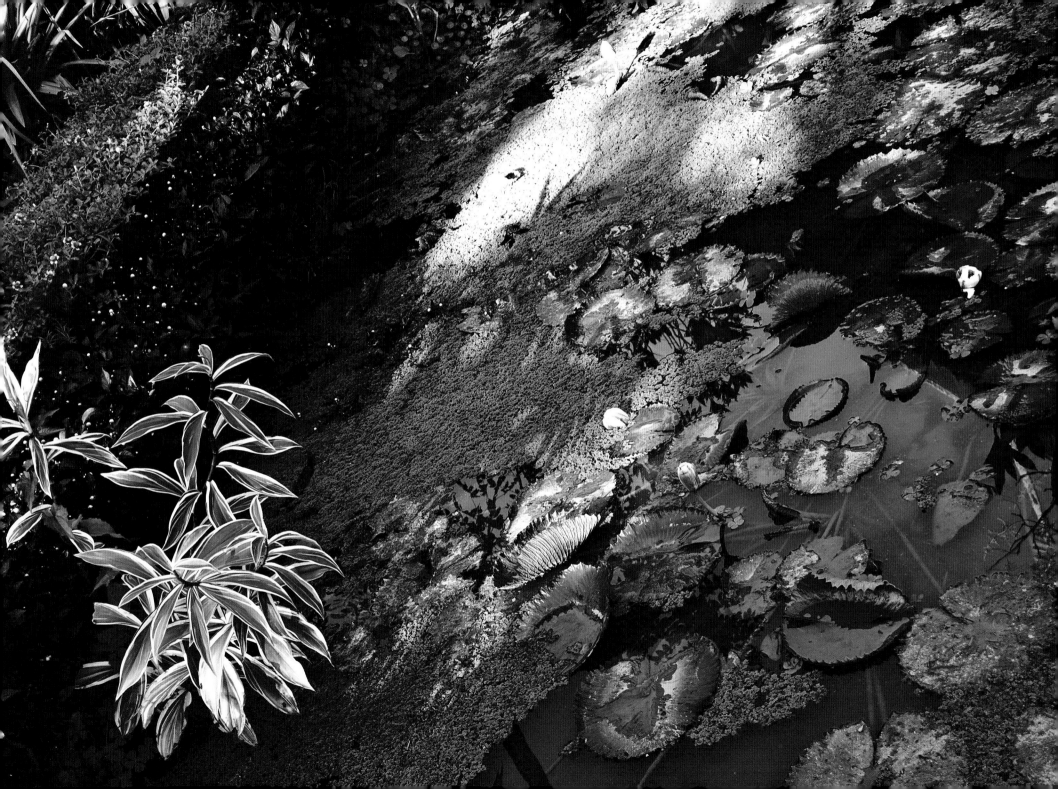

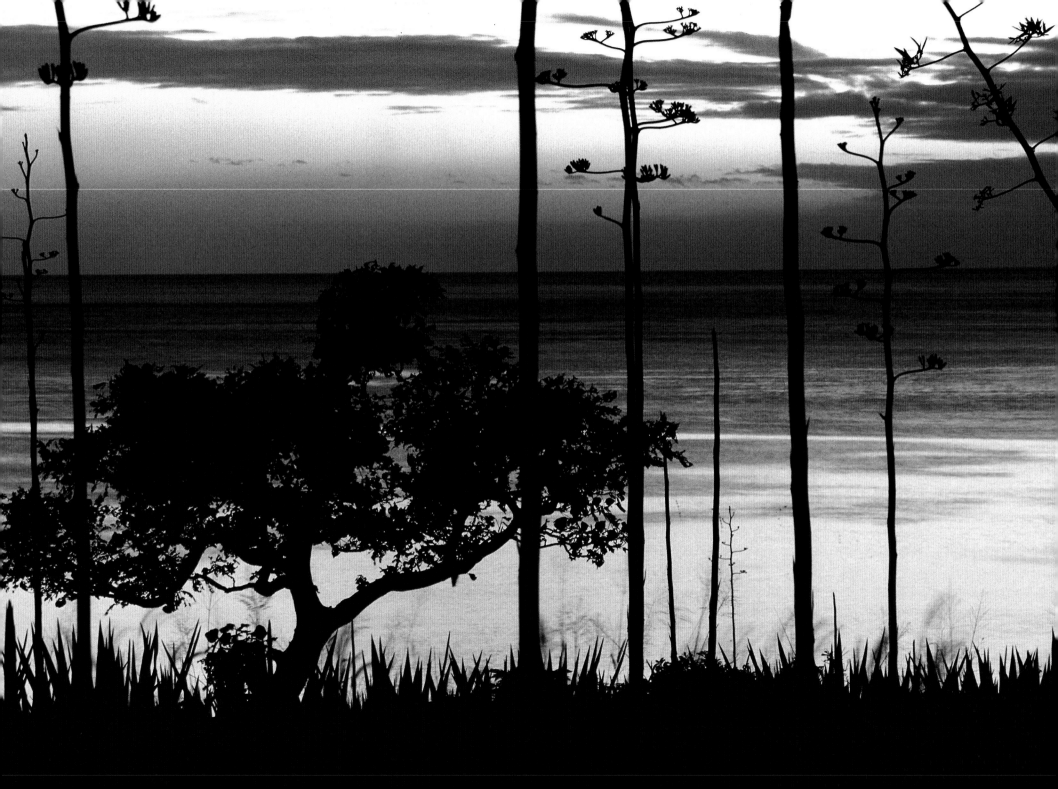

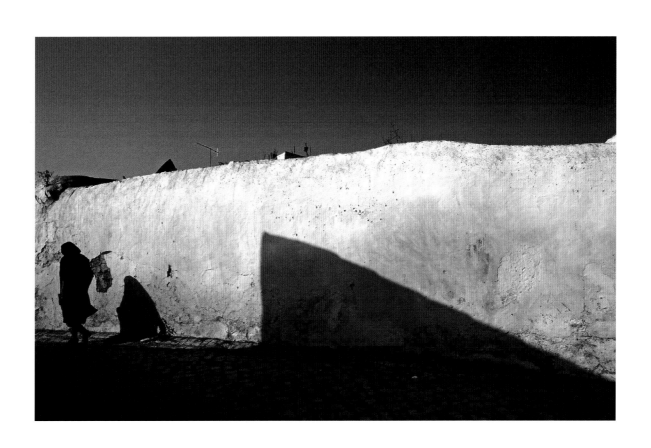

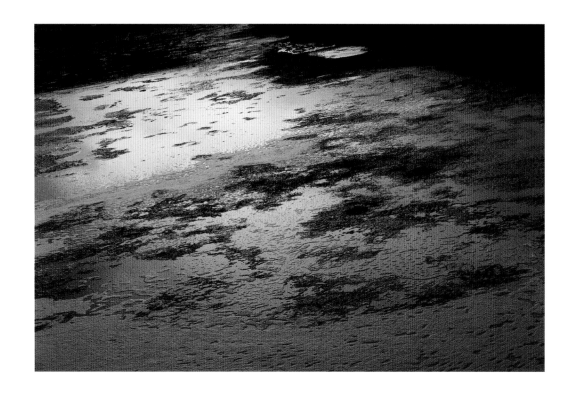

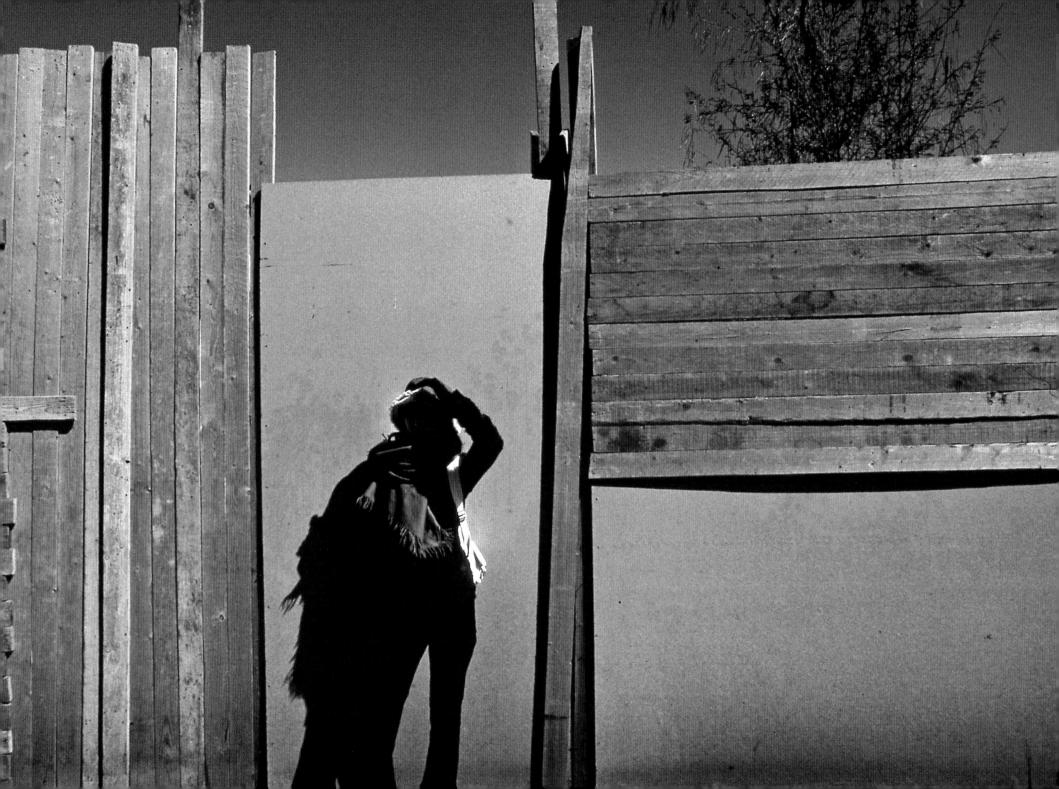

伊甸樂園

裸體本身就是自然，就是一種美，不分男女老少，包括曲線、比例、皺紋、贅肉、笑容……都是人體美的一部分。

在澳洲，我找到這片荒涼粗獷、一如蠻荒年代的場景，這裡遍布沼澤、焦黑的林木、灌木叢、紅土、沙地、岩洞，令人聯想起創世紀的初始畫面，選擇於此拍攝人體藝術，是為重現伊甸樂園的時光，喚起人類對愛的記憶。

此系列作品與以往不同，因為拍攝對象並非職業模特兒，焦點也不在人體的黃金比例完美呈現，我的構想是各種年齡層、各種體態都有，因為不同年紀的裸體，代表不同階段的人生；來到伊甸樂園之中，沒有世俗眼光，沒有雜念牽絆，每個人的身體都是自由的，每個人的情感都有自然流露的真。

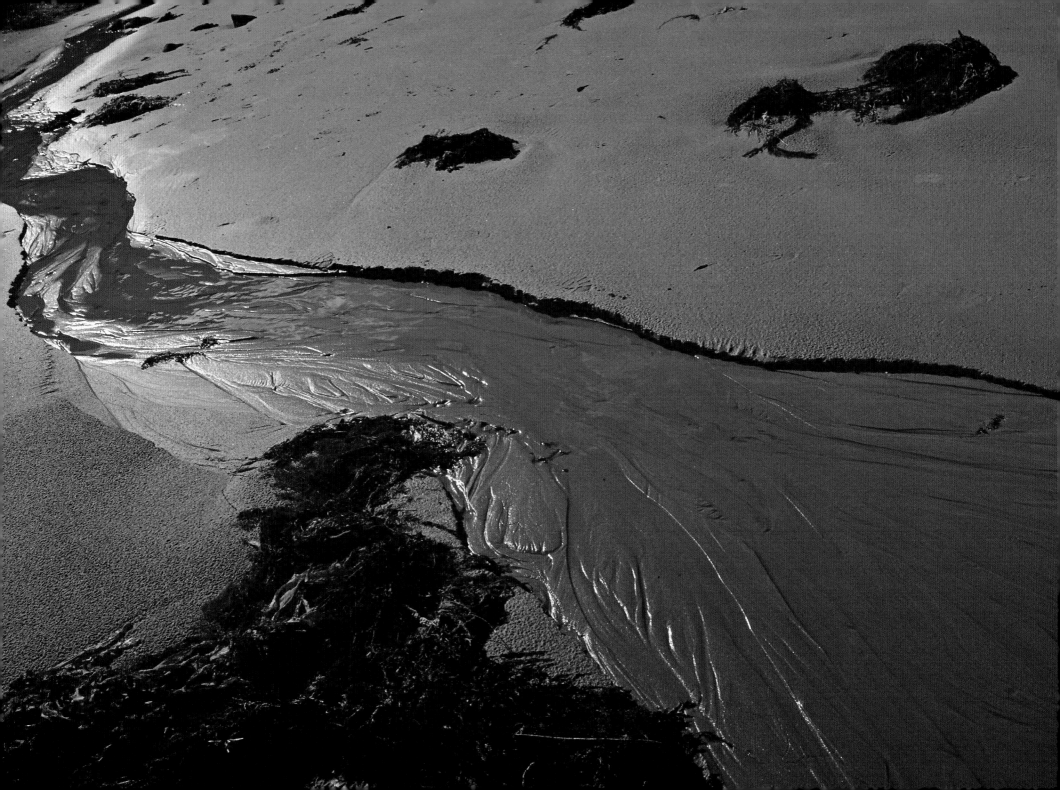

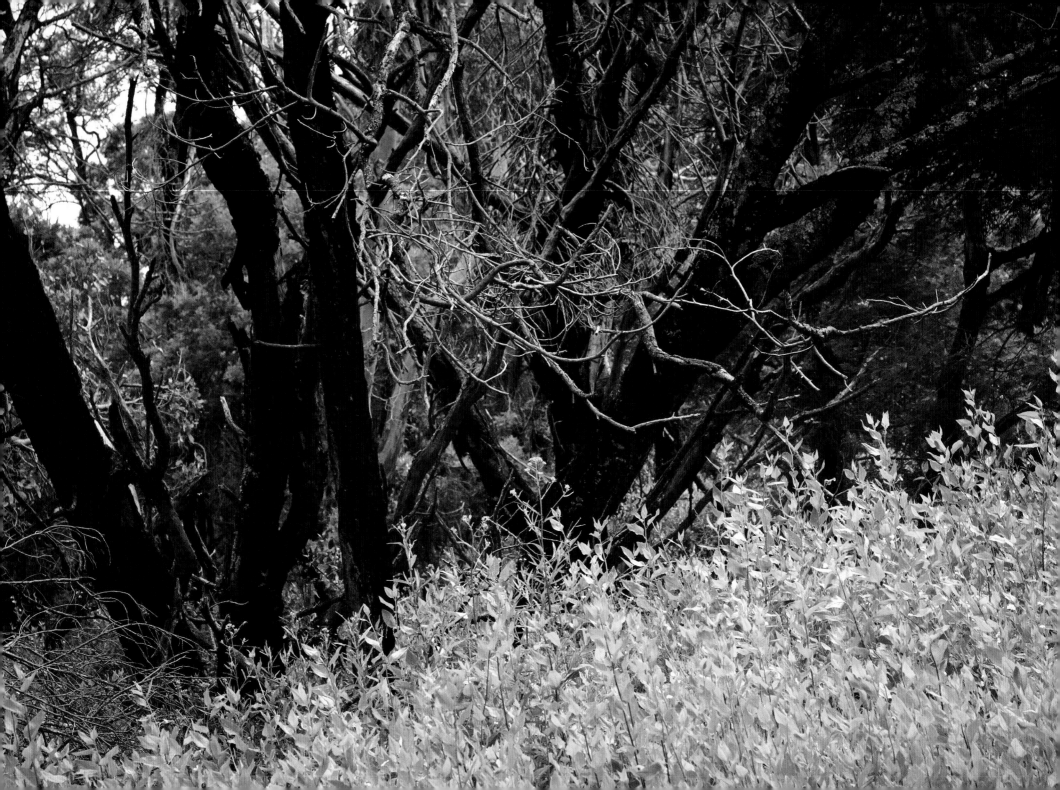

生命力

看似蠻荒年代的焦木林中

因為雨露的滋潤

微風的愛撫

萌發出盎然的新綠

纖纖多姿

卻蘊含永不止息的生命

2011 澳洲

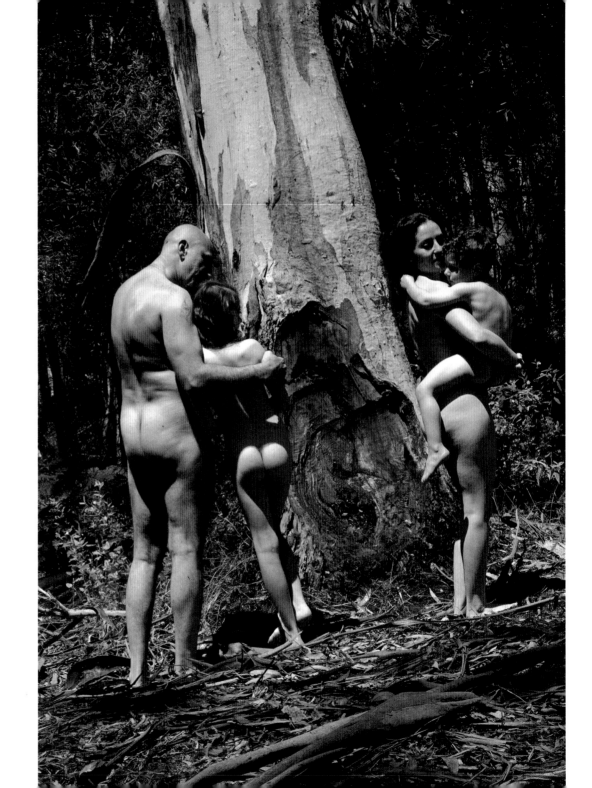

衍

以愛為名

回到原始混沌的那一刻

在伊甸樂園之中

愛戀果實的萌發就像一張

孤獨的網

緊緊相扣的　並非禁果

是生命繁衍的原點

2011 澳洲

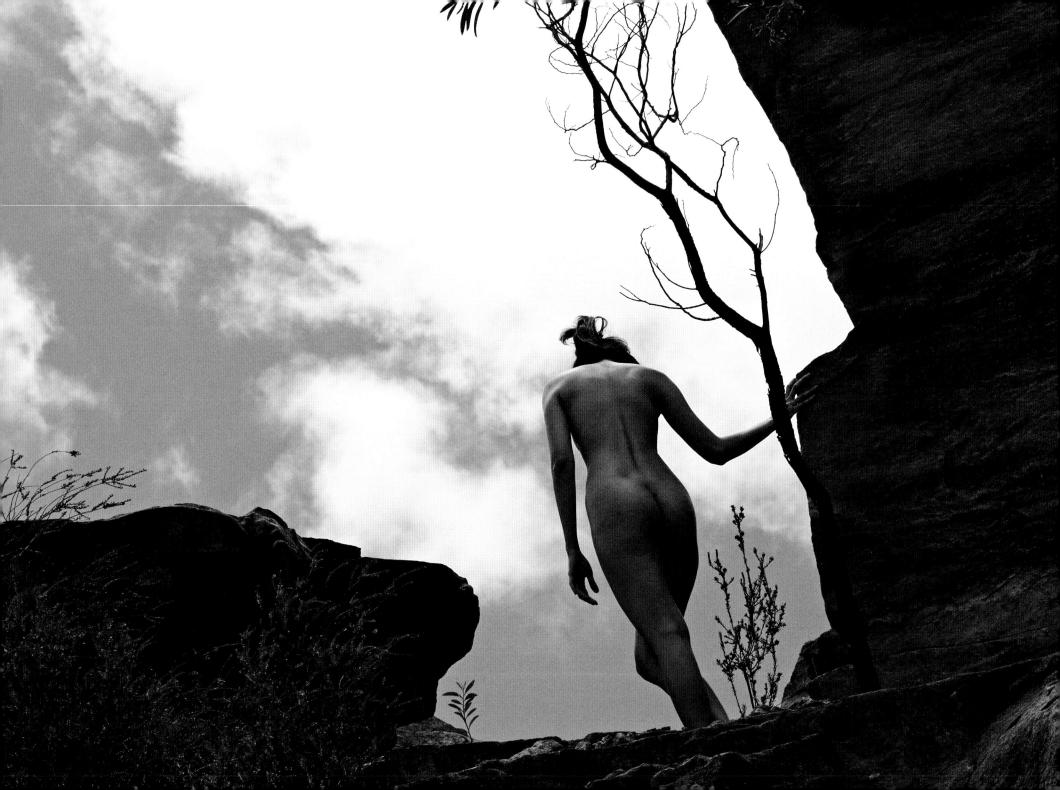

天際

裸身是自然的表現

與大地柔和交融的形影

純淨優美　不帶一絲雜質

2011　澳洲

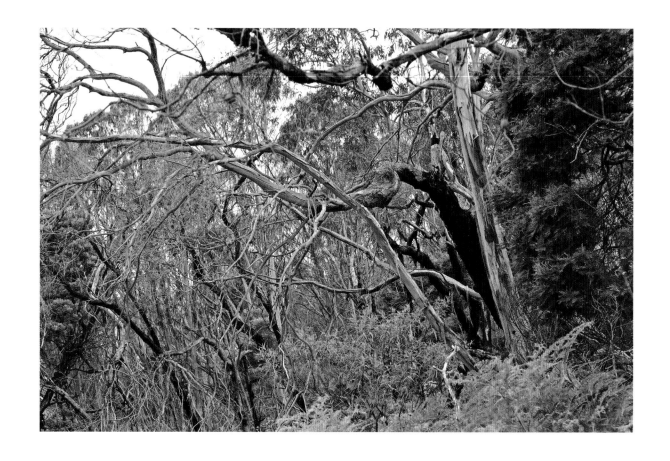

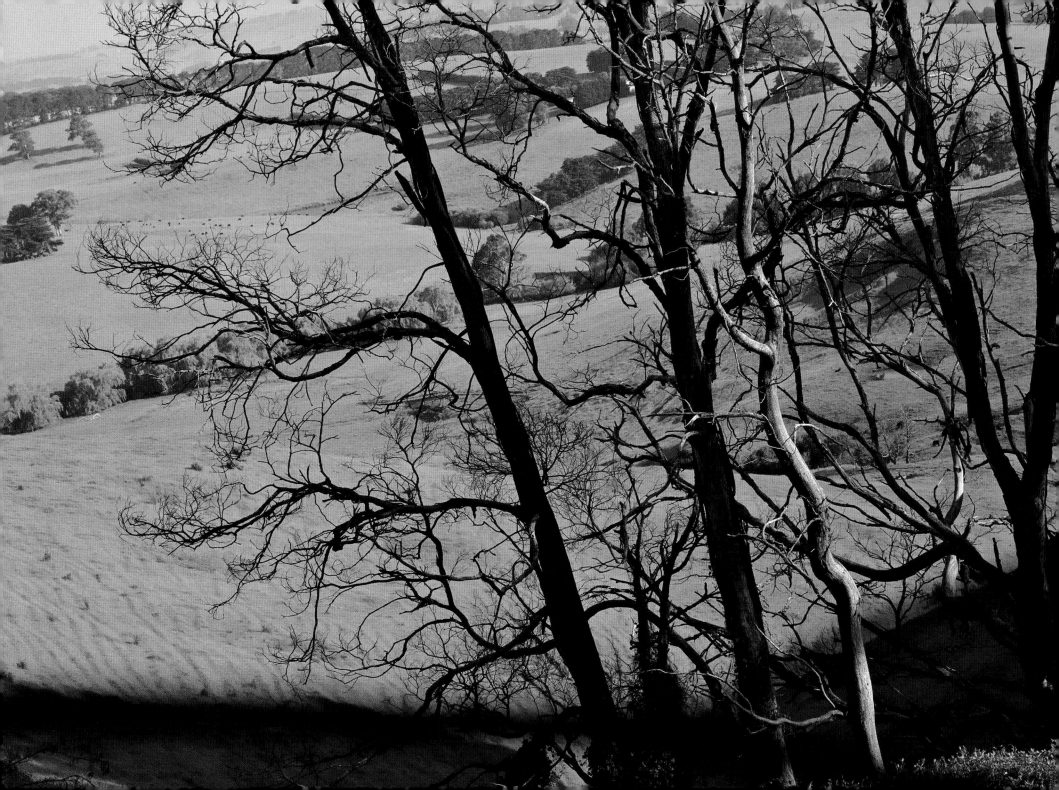

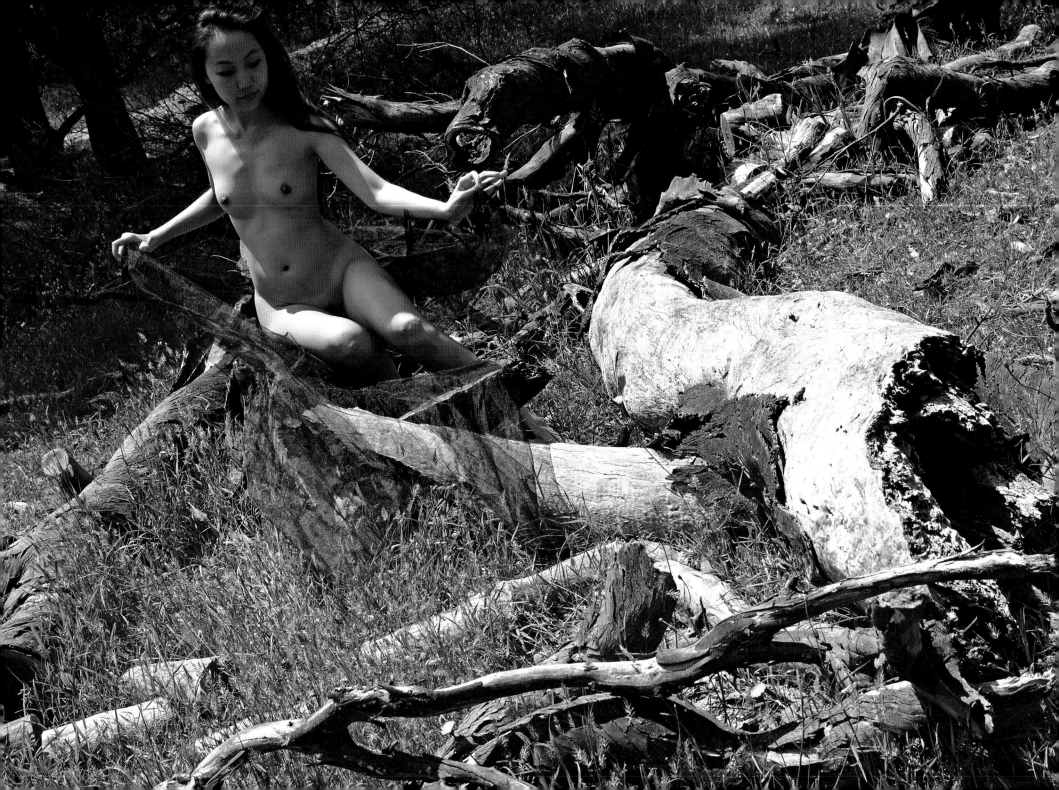

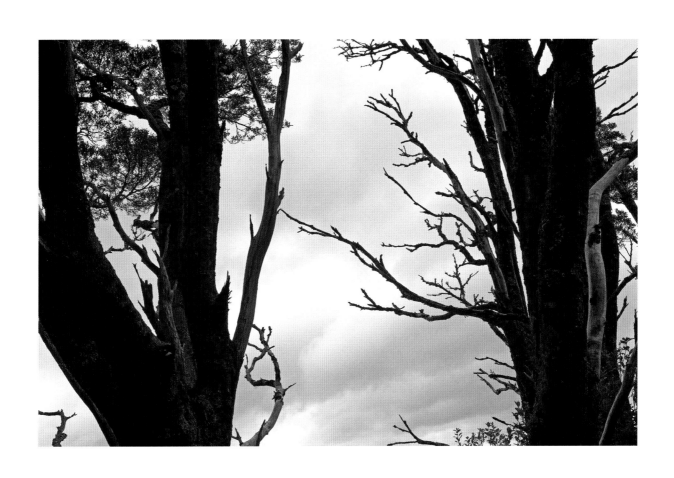

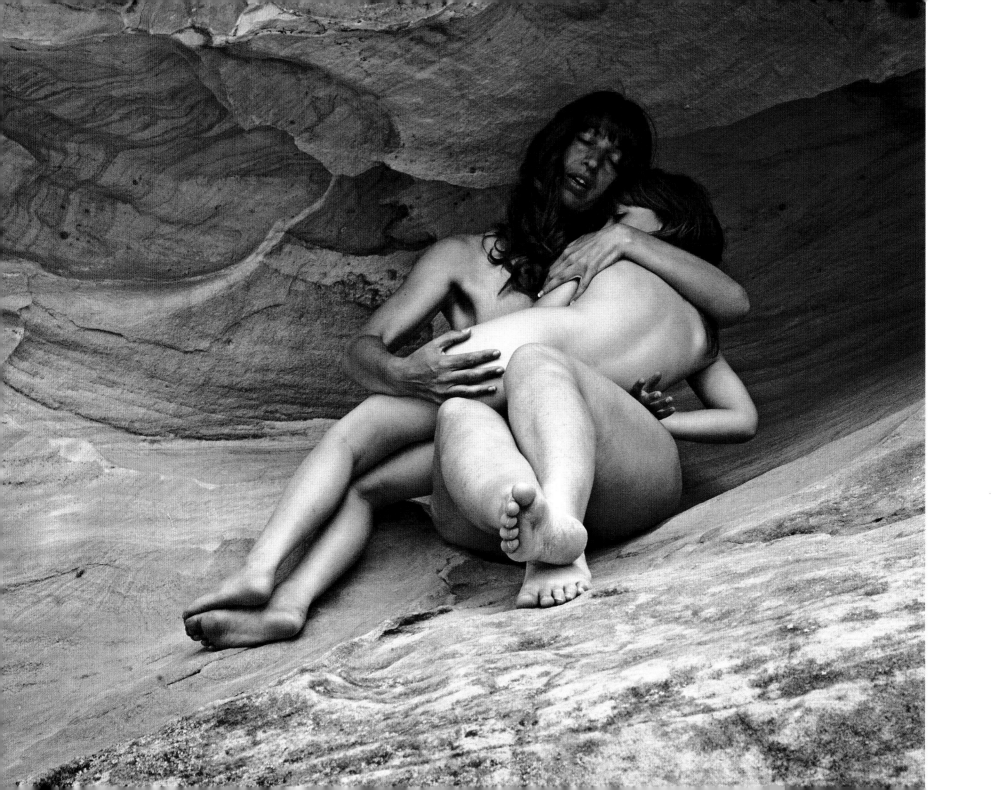

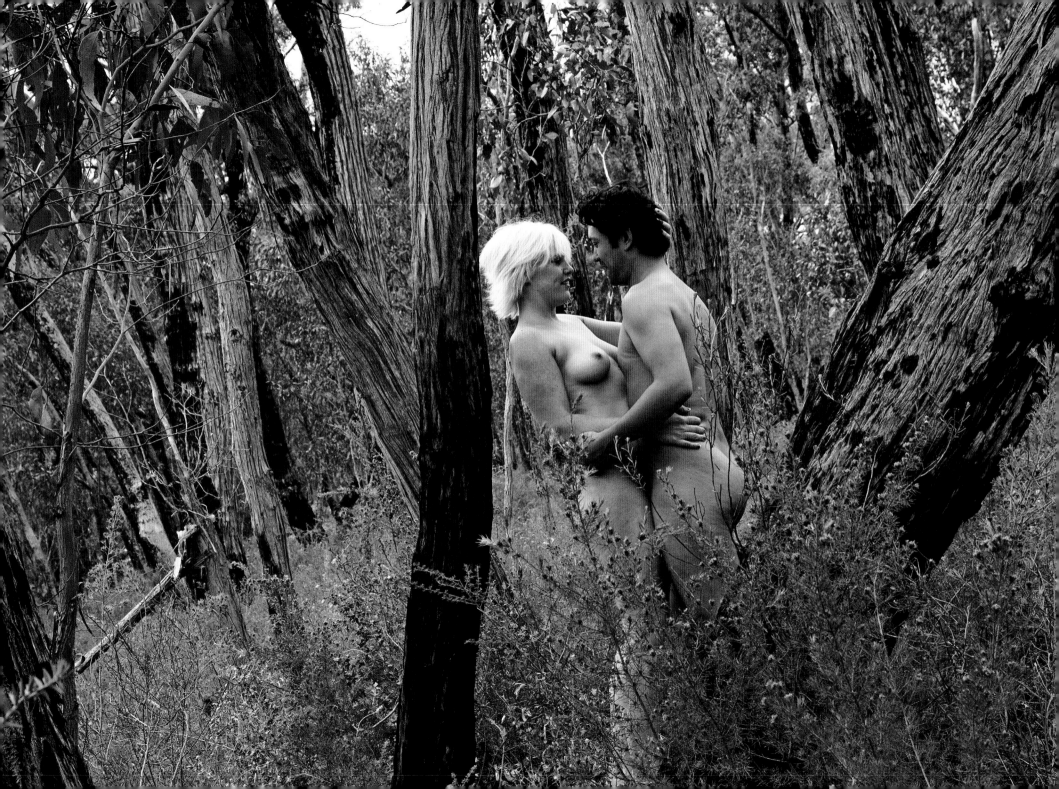

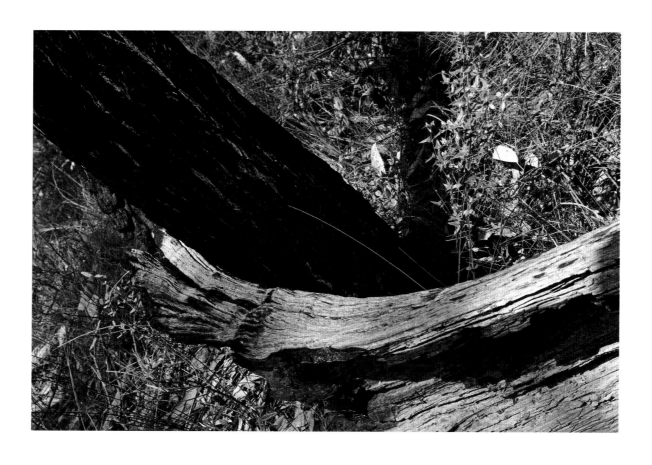

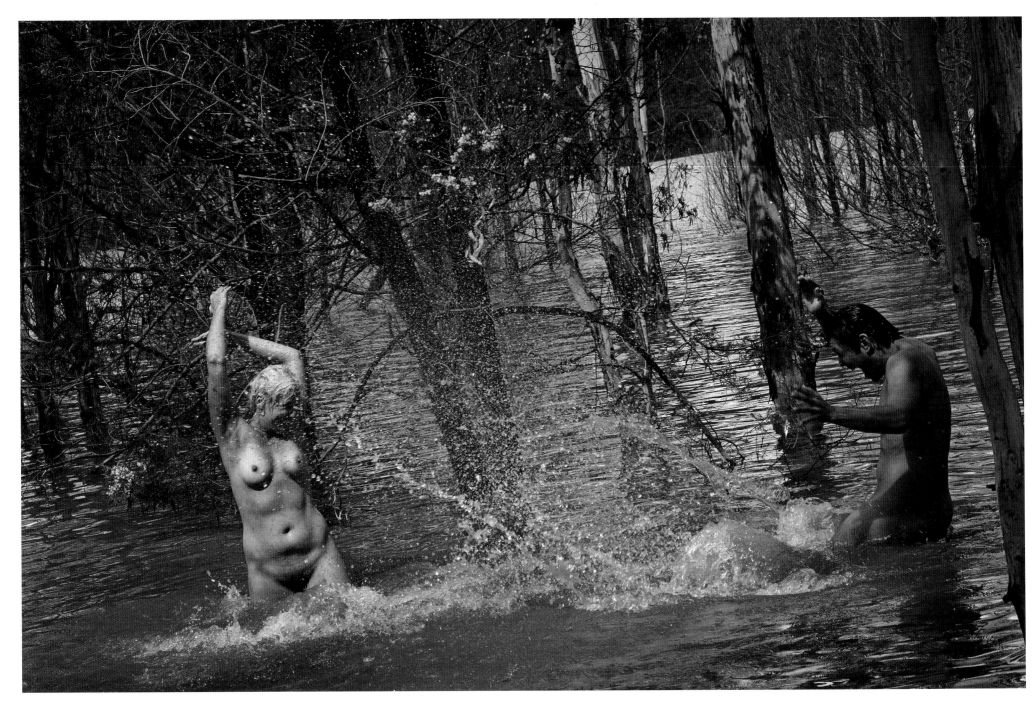

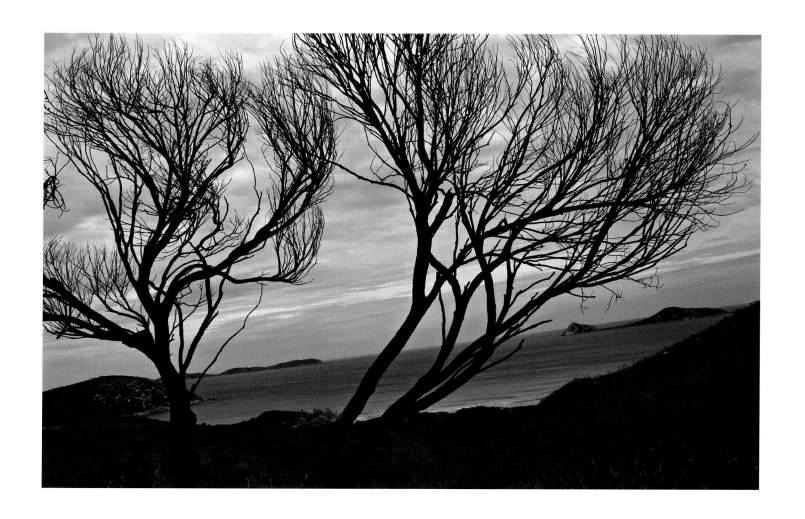

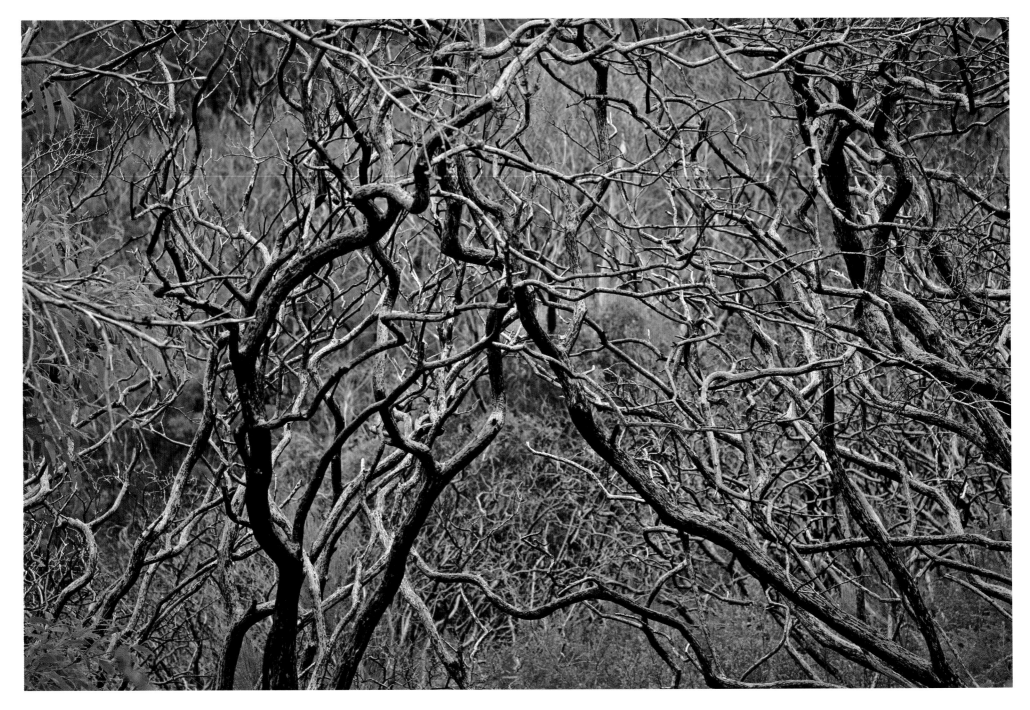

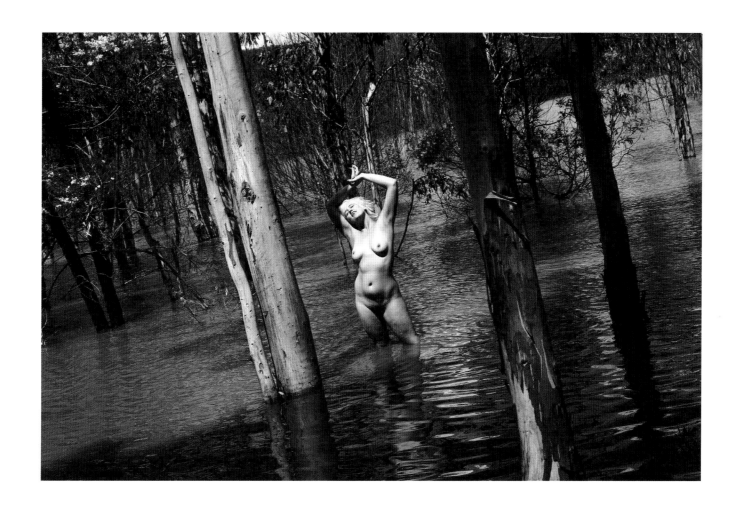

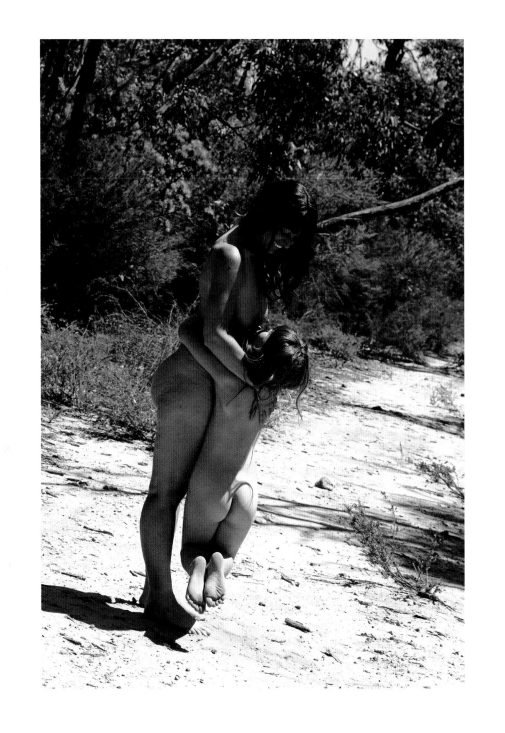

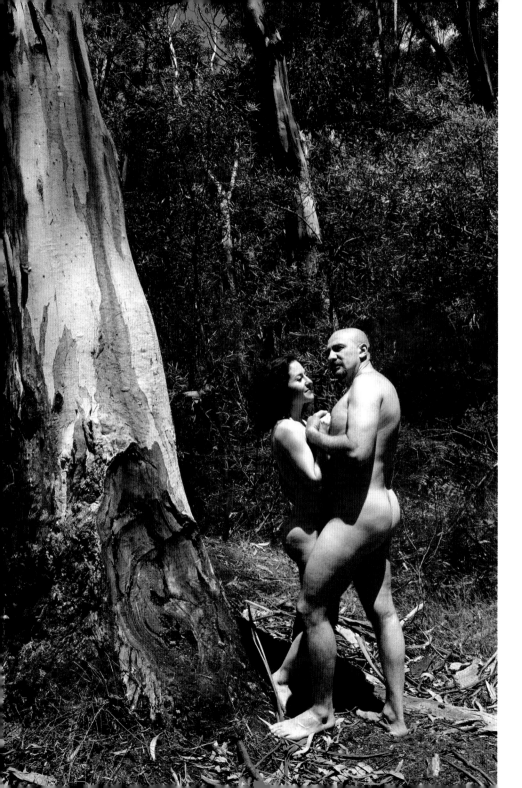

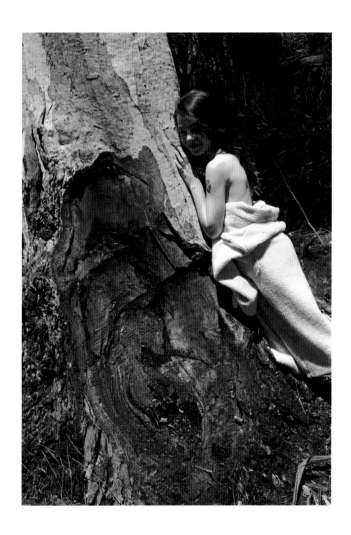

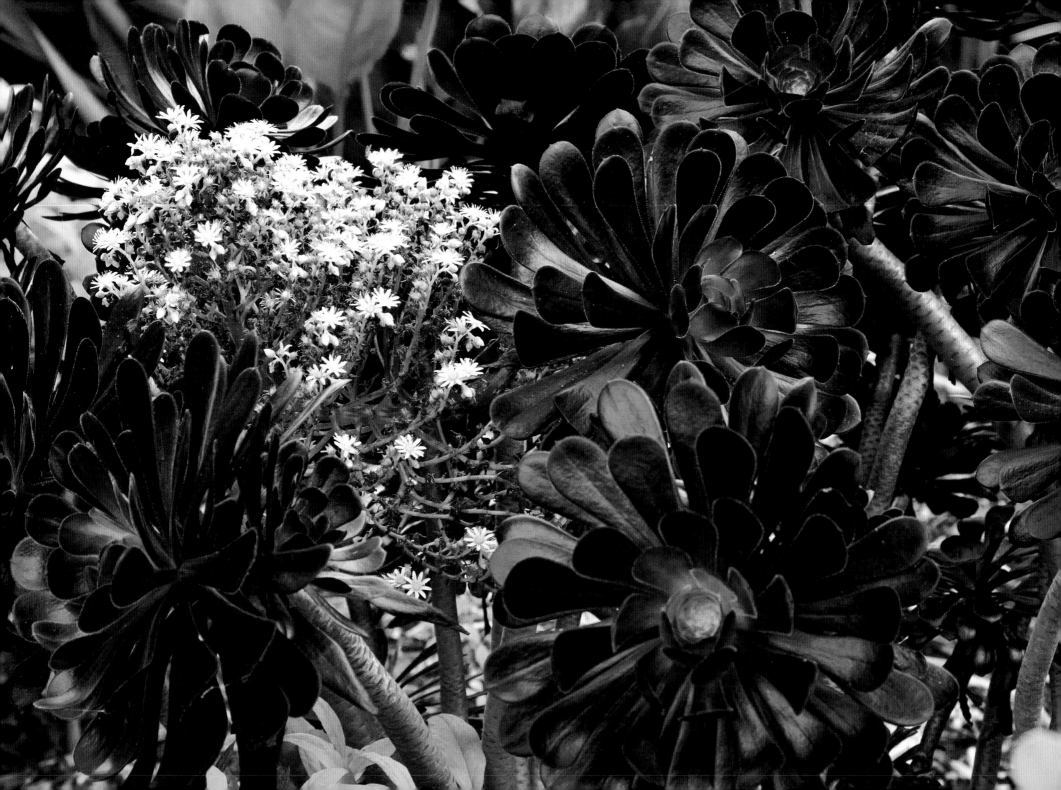

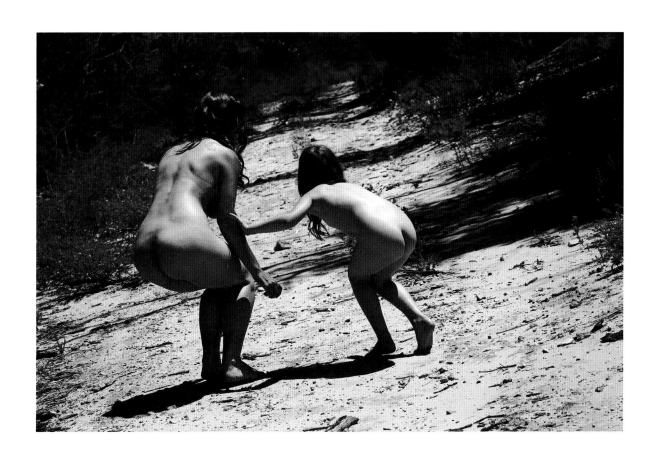

影像年代表

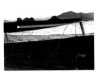
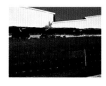

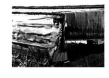

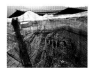

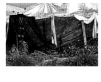
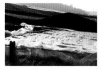
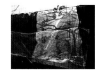
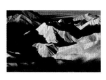
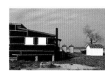
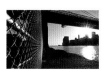
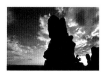
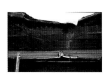
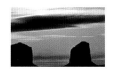
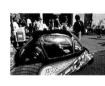
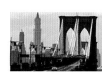

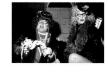

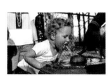

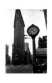

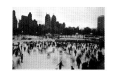
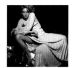
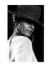
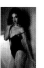
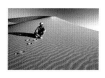
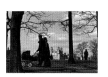
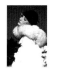
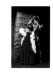

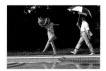
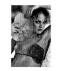

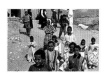
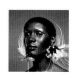
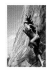
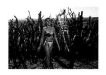
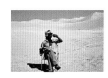

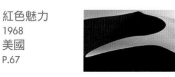

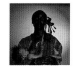
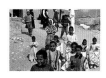
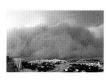
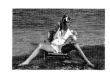
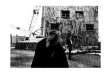
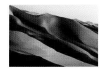
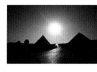
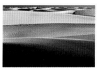

影像年代表

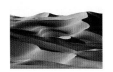
起伏的砂丘
1979
不詳
P.93

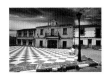
馬賽克序曲
1990
西班牙
P.103

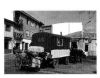
吉普賽的家
1979
西班牙
P.109

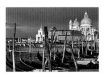
遠近之間
1990
義大利
P.115

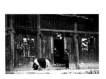
家門前
1986
中國
P.126

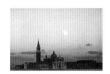
淡墨色的威尼斯
1979
義大利
P.95

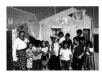
笑顏
1979
葡萄牙
P.104

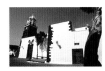
教堂影像
1996
西班牙
P.110

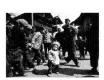
別小看我
1986
中國
P.117

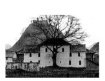
黑山白牆
1986
中國/貴州
P.127

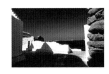
愛琴海之夢
1979
希臘
P.96

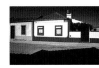
畫上框的房子
1979
葡萄牙
P.105

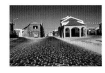
延伸
1979
葡萄牙
P.111

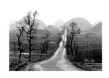
通往天界的路
1986
中國/貴州
P.118

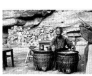
老人與攤子
1987
中國/福建
P.128

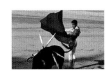
美麗及死亡
1979
西班牙
P.98

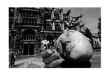
別在我頭上嬉戲
2002
巴黎
P.107

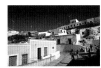
小鎮一隅
1979
西班牙
P.112

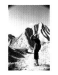
望鄉
1962
台灣/月世界
P.120

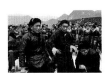
雙婦
1986
中國
P.129

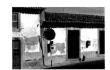
路邊小屋
1979
葡萄牙
P.100

奇樹
1996
西班牙
P.108

白與白之間
1996
西班牙
P.113

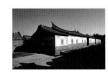
深沉與靜謐
1993
台灣/金門
P.122

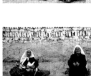
侗族長老
1986
中國
P.130

尋找唐吉訶德
1979
西班牙
P.101

白屋
1979
西班牙
P.108

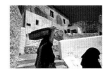
外出
1979
葡萄牙
P.114

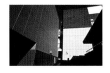
相依
2001
日本
P.125

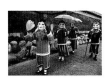
婆姊踩街
1999
台灣/台南
P.131

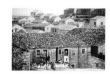
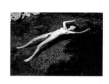
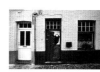
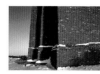
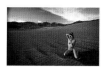
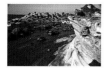

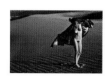
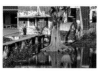
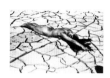
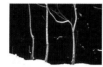
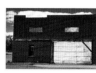
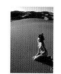
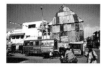
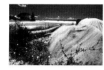

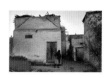
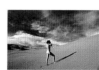

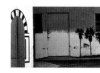
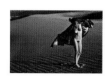
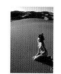
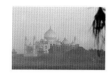
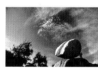
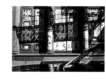
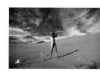
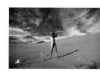

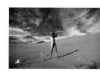
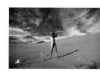
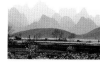
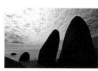

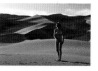
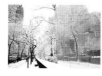

影像年代表

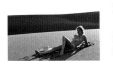
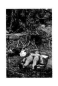
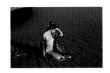
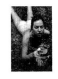
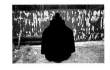

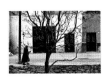
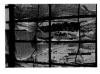
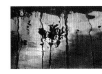
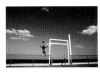
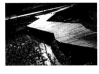
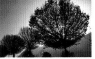
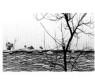
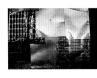
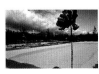
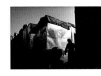
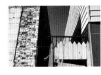
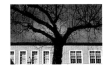
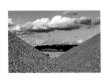
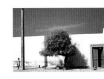
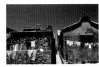
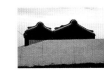
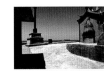
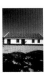

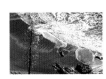
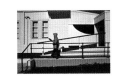
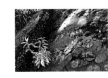
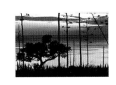

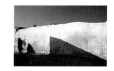
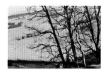
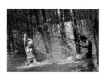
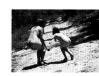
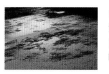
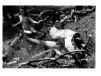
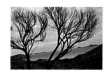
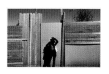
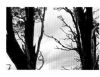
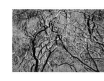
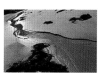
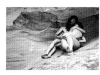
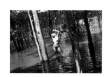
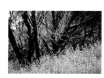
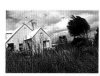
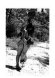
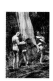
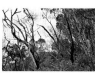
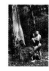
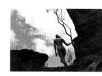
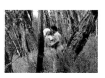

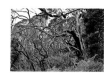

伊甸樂園拍攝計畫感謝以下澳洲友人支持：
吳天佐、涂志光、林正森、許哲嘉，以及所有參與此計畫的模特兒

Tone 26
印象未曾見

作者：柯錫杰
責任編輯：柯錫杰工作室＋湯皓全
文字編輯：王瑤琴
美術編輯：陳夢靈
法律顧問：全理法律事務所董安丹律師
出版者：大塊文化出版股份有限公司
台北市105南京東路四段25號11樓
www.locuspublishing.com
讀者服務專線：**0800-006689**
TEL：(02) 87123898　FAX：(02) 87123897
郵撥帳號：18955675　　戶名：大塊文化出版股份有限公司
版權所有　翻印必究

總經銷：大和書報圖書股份有限公司
地址：新北市新莊區五工五路2號
TEL：(02) 89902588 (代表號)　　FAX：(02) 22901658
製版：瑞豐實業股份有限公司
初版一刷：2012年12月

定價：新台幣 580元
Printed in Taiwan

國家圖書館出版品預行編目資料

印象未曾見 / 柯錫杰作. -- 初版. -- 臺北市 :
大塊文化, 2012.12

面 ; 公分. -- (Tone ; 26)

ISBN 978-986-213-397-2(平裝)

1.攝影集

958.33 101023610